U0020131

The Artist's Journey

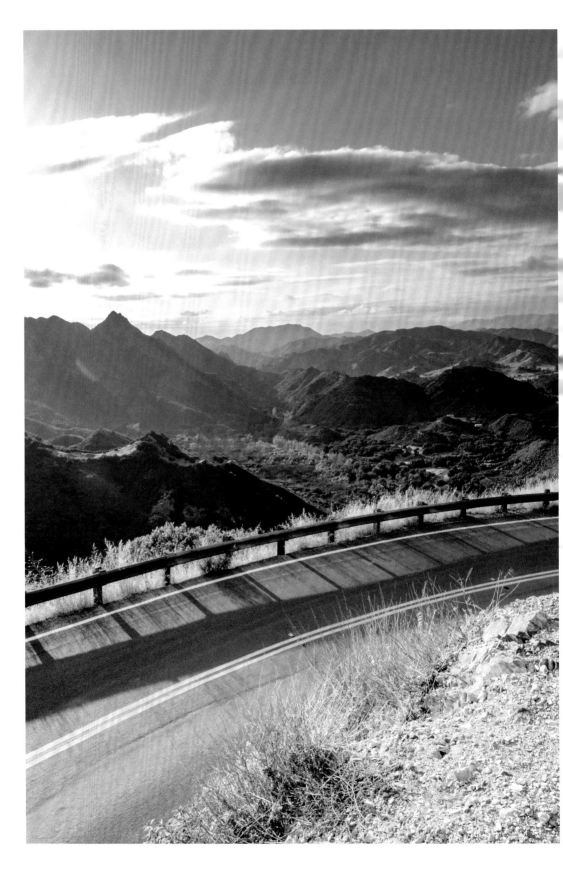

以藝術家 之眼 看世界

The Artist's Journey

激發靈感的三十場旅行

崔維斯·艾伯洛 Travis Elborough 著

杜蘊慈 譯

The travels that inspired the artistic greats

目錄

* 本書中地名及國名均為當今名稱。

引言

　　瑞士藝術家保羅・克利曾說，畫圖，不過是帶一根線條去散個步。但是你散個步能走的距離也有限。克利為了拓展自己的地平線，踏上一趟成長之旅（Bildungsreise，個人成長與發現之旅，搭乘火車、船、汽車，還得走不少路），這次旅行讓他的藝術有了突破。克利的旅程是典型的例子，代表了這本地圖集的內容：風格各異的藝術家，在人生的不同階段，所從事的旅行與造訪的地方。對於某些藝術家來說，後來的事實證明了旅行是一個轉捩點，比如克利就是如此。

　　換一個地方、接觸不同的環境、熟悉陌生的面孔與風俗，都可以激發全新的創造力；旅程本身就是墊腳石，引領你以藝術的腳步走向某個地方。然而，畫家類似詩人，都善於遊歷。他們永遠在尋找新事物，以呈現在紙頁上或畫布上，而且都願意堅持到最後（無論是具體距離還是抽象比喻），以獲得訂單或出售自己的作品。因此本書中有幾位藝術家的探索，是由貴族或機構出錢贊助，或者是希望獲得商業利益。不過我們也將在更多例子中看到，無論在個人還是專業層面上，藝術家從事這類冒險的成本往往很高。

　　一直到不久之前的年代，旅行還經常是艱苦危險的。在過去的數百年裡，藝術家前往的地方也許只有粗略繪製的地圖，很少有人對這些地區感興趣；他們歸來之後，筆下描繪的偏遠地區與奇特生物，就像現代從月球傳回來的第一批圖像一樣激動人心。

　　在整片大陸陷入衝突的時期，如果有衣著古怪的外國人中途停下、為當地地標寫生，可能會遭遇懷疑或直接的敵意。反之，旅人抵達的目的地可能舒適、安全，是一處避風港，這樣的安慰就為繼續作畫提供了必要條件。

　　畫家們似乎總是在上流社會邊緣，過著頹廢的波希米亞式生活，在人生與藝術上都驚世駭俗，但是他們的日常工作卻往往出人意料地井然有序。本書中頗有一些藝術家像候鳥一樣，不斷回到同一個地點。日後這些地方就成為這些藝術家的代名詞，或者在後人看來，是他們創作上關鍵時期的特徵。

　　地圖是畫出來的，就和大多數繪畫及圖片一樣，都是嘗試在平面上表現三維現實事物（不過本書中一些藝術家也從事雕塑及概念式創作）。所以這本地圖冊似乎也是一種理想形式：藝術家幫助我們以不同眼光觀看世界與自身，那些地點激發了他們的靈感，而這兩者之間的關聯，正可以用這種理想形式來檢視。在本書的地圖上，無論藝術家是步行、騎馬、航行、搭火車、開車，還是搭飛機，我本人與製圖師以線條表示他們的足跡，座標則以他們旅行的方向為準。本書紀錄的路線是自然形成的，貫穿了藝術家有時任性的生活與更寬廣的文化景觀，我們希望，這些旅途本身與最終目的地都能讓您感到趣味盎然。

尚－米榭・巴斯奇亞
在象牙海岸與貝寧尋找連結

　　一九八三年，年僅二十二歲的尚－米榭・巴斯奇亞（Jean-Michel Basquiat，一九六○－一九八八）成為紐約惠特尼雙年展（Whitney Biennial）歷來最年輕的藝術家。一九七○年代末，他與凱斯・哈林（Keith Haring，一九五八－一九九○）等人在下東區的街頭地下流行文化中嶄露頭角。巴斯奇亞最初的身分是塗鴉藝術家，簽名為SAMO（Same Old Shit 的縮寫），他也是樂手，與日後的演員暨電影導演文森・加洛（Vincent Gallo）組成藝術搖滾樂團「格雷」（Gray），在紐約幾處傳奇龐克酒吧演出，諸如「馬克思的堪薩斯城」（Max's Kansas City）、CBGB。（格雷這個名字出自教科書《格雷氏解剖學》〔 *Gray's Anatomy*〕，這本書是巴斯奇亞兒時得到的禮物，也是他長年靈感的來源。）

　　一九八一年，巴斯奇亞在搖滾樂團「金髮美女」（Blondie）的暢銷曲〈狂喜〉（Rapture）MTV 中出鏡；一九八三年，他與當時默默無名的瑪丹娜（Madonna）約會，還製作了拉美爾齊（Rammellzee）與 K－羅伯（K-Rob）的嘻哈單曲〈Beat Bop〉；之後，他與安迪・沃荷（Andy Warhol）合作展覽，又為時尚品牌 Comme des Garçons 擔任模特兒。巴斯奇亞是第一位在全球獲得成功並成為國際名人的非裔美籍藝術家，但是，就在惠特尼美國藝術博物館展覽之後不到五年，他因吸食過量海洛因逝世於一九八八年八月十二日。就在他英年早逝前幾週，他正打算再次前往非洲，當時他已經接受藝術家瓦塔拉・瓦茨（Ouattara Watts）的邀請，將在象牙海岸與其會合；這兩位畫家是在這一年稍早於巴黎初識，當時巴黎的伊瑪・朗伯藝廊（Galerie Yvon Lambert）正在舉行巴斯奇亞個展。

　　巴斯奇亞去世兩年之前，第一次前往非洲——也是唯一一次。他擁有海地與波多黎各血統，在作品中經常運用非洲主題、題材與圖像，比如畫作《尼羅河》（ *The Nile*）及《黃金說書人》（ *Gold Griot*）[1] 運用埃及風格的象形文字。一九八四年十月，他的友人、嘻哈藝術家 Fab 5 Freddy（弗瑞德・布拉斯韋特〔Fred Brathwaite〕）將他介紹給耶魯大學藝術史家羅伯特・法瑞斯・湯普森（Robert Farris Thompson），當時湯普森剛剛出版了開創性的著作《精神的閃光：非洲與非裔美國藝術及哲學》（ *Flash of the Spirit: African and Afro-American Art and Philosophy*）。如同《格雷氏解剖學》，湯普森的研究也成為巴斯奇亞的重要參考書，他經常在作品中引用該書的文字與圖像。這本書也令巴斯奇亞更想接觸自己的非洲根源。於是他請自己的經紀人布魯諾・畢施霍夫伯格（Bruno Bischofberger）安排了一次展覽，就在象牙海岸實際上的首都阿必尚

1　Griot 是西非地區的傳統口述及吟唱者。　　　　　　　　　　　　　　右圖：象牙海岸，阿必尚。

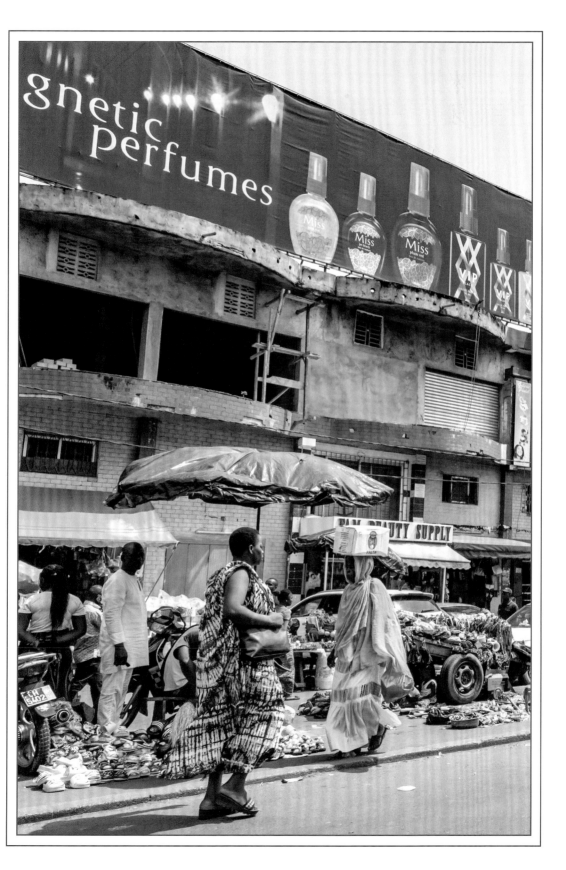

巴斯奇亞
在象牙海岸與貝寧的時光

①

迦納

象牙海岸

②

1 科霍戈
2 阿必尚
3 科多努

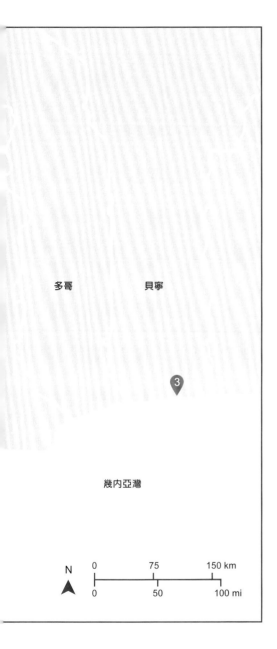

多哥　　　貝寧

③

幾內亞灣

N

| 0 | 75 | 150 km |
| 0 | 50 | 100 mi |

（Abidjan）的法國文化中心（French Cultural Institute），之前巴斯奇亞與沃荷的合作也是畢施霍夫伯格促成的。

巴斯奇亞與女友珍妮佛・古德（Jennifer Goode）以及她的兄弟艾瑞克（Eric），在一九八六年八月抵達阿必尚，展覽於十月十日開幕，畢施霍夫伯格也在展前及時與他們會合。

這次展覽包括《查理一世》（*Charles the First*）及《驢腮骨》（*Jawbone of an Ass*），展出一個月。結束之後，巴斯奇亞、珍妮佛、艾瑞克、畢施霍夫伯格搭飛機前往象牙海岸北部的科霍戈（Korhogo），與賽努福部落（Senufo）見面，然後前往貝寧的科多努（Cotonou）。

評論家尼莉・史璜生（Neely Swanson）認為，雖然這次阿必尚展覽得到了一些負面評價，但是它在視覺上混合了世俗、玄奧、原始，與一群本地藝術家產生了共鳴，這群藝術家的旗號是「Vouvou」，這是一個貶義詞，意為毫無價值的垃圾，而巴斯奇亞就此成為非洲大陸上新一代畫家的榜樣。

巴斯奇亞在短暫一生的最後幾個月裡嘗試戒毒，隱居在夏威夷的茂伊島以遠離誘惑，他在當地有一處工作室。但是很遺憾地，戒毒沒有成功。他的追悼會在紐約市五十四街與萊辛頓大道路口的聖彼得教會舉行，Fab 5 Freddy 在追悼會上朗誦了哈林文藝復興運動（Harlem Renaissance）作家朗斯頓・休斯（Langston Hughes）[2]的詩〈天才兒童〉（*Genius Child*）。這首詩中桀驁不馴的雄鷹意象，彷彿描繪出一位展翅高飛的藝術家，卻遭到自身無法控制的惡魔打擊而殞落，然而，他已經為非洲的藝術革命埋下一顆種子。

2　一九〇二－一九六七。哈林文藝復興運動從一九一九年至一九三〇年代初，集中在紐約市哈林區，主要人物為非裔美國人以及來自加勒比海地區與法國的黑人。主要內容是反對種族歧視，提倡民權，建立新的黑人形象與精神。

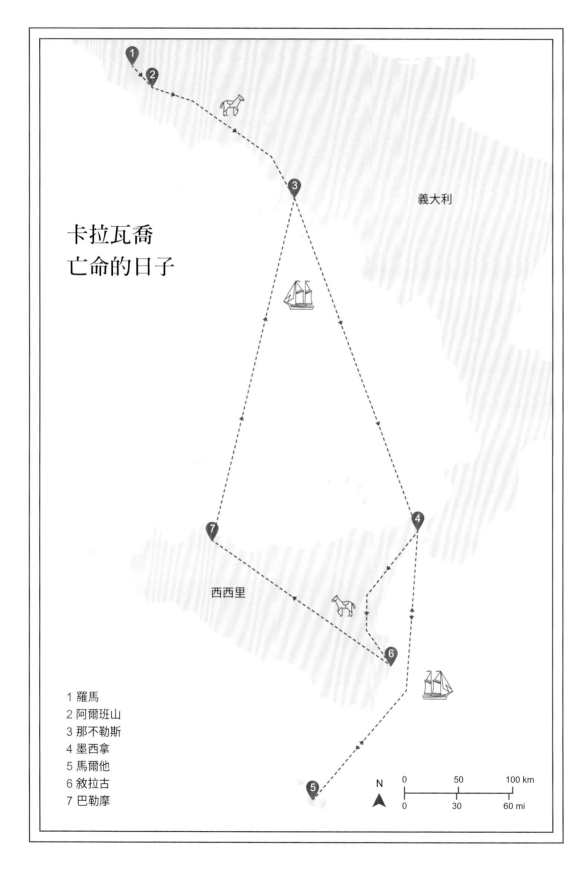

卡拉瓦喬
亡命的日子

義大利

西西里

1 羅馬
2 阿爾班山
3 那不勒斯
4 墨西拿
5 馬爾他
6 敘拉古
7 巴勒摩

N

| 0 | | 50 | | 100 km |
| 0 | 30 | | 60 mi | |

卡拉瓦喬
逃亡馬爾他

義大利文藝復興大師米開朗基羅・梅里西・達・卡拉瓦喬（Michelangelo Merisi da Caravaggio，一五七一一一六一〇）在一段起自那不勒斯、經由西西里的危險航程之後，於一六〇七年七月十二日抵達馬爾他。正如卡拉瓦喬的傳記作者安德魯・葛拉漢－迪克森（Andrew Graham-Dixon）所說，他為什麼「做出這個非同尋常的決定，前往馬爾他」，至今依然是「他後半生的眾多謎團之一」。

我們確知的是，卡拉瓦喬在一六〇六年五月二十八日或二十九日殺死了拉努喬・托馬索尼（Ranuccio Tomassoni），於是不得不逃離羅馬。從這之後，詳情就不清楚了。傳統說法是，以脾氣暴躁出名的卡拉瓦喬在這一天分外暴躁，據說他輸了一場網球比賽的賭注，發生爭執，繼而鬥毆，最後拔刀相向，情急之下刺死了托馬索尼。

卡拉瓦喬容易激動，經常拔刀解決爭端。但是現在看來，他與托馬索尼更有可能是在進行一場安排好的決鬥。在教皇統治下的羅馬，決鬥是死罪，所以傳說中的網球比賽可能只是雙方支持者編造的幌子，以避免進一步追責。但是卡拉瓦喬畢竟犯了死罪，必須盡快離開羅馬。幸運的是，他有一些有權勢的朋友，屬於科隆納伯爵家族（Colonna），他們在自己的領地裡為他提供了庇護，就在阿爾班山（Alban Hills）[3]的扎加羅洛（Zagarolo）及帕萊斯特里納（Palestrina），距離羅馬大約三十二公里。他們希望他盡量保持低調，由朋友以及有影響力的擁護者為他向教皇請願，那麼他就有可能獲得赦免。

他在此地停留期間完成一些畫作，其中最生動的一幅是《聖經・舊約》中殺死巨人歌利亞的大衛，畫中他提著歌利亞的頭顱。卡拉瓦喬創作這幅畫，是希望它能夠得到教皇司法大臣希尼奧內・波格賽（Scipione Borghese）[4]的認可，因此這幅畫本質上的寓意是懇求寬宥。

卡拉瓦喬既然有一些位高權重的朋友，那麼他也有一些令人刮目相看的敵人。在羅馬，不利於他的聲浪響起，為了慎重起見，他同樣就得更加遠離教廷的司法管轄範圍。一六〇六年十月六日，他已經抵達那不勒斯，這是一個航海都會，面積是羅馬的三倍，當時在西班牙－哈布斯堡治下，是兩西西里王國的首都（The Kingdom of the Two Sicilies）。值得注意的是，科隆納家族在這裡擁有土地及影響力，因此卡拉瓦喬很可能就住在此地某處富麗堂皇的大宅裡。

3 一個塌陷的火山口遺跡，位於羅馬東南方，從古羅馬時代開始就是貴族與富人的別墅區。
4 一五七七－一六三三。其舅嘉民・波格賽（Camillo Borghese）在一六〇五年當選教皇，為保祿五世，希尼奧內旋即獲任樞機主教。

　　雖然卡拉瓦喬是在逃的殺人犯，但是他的作品依然很有市場。這段期間最大的一筆訂單是為那不勒斯市中心一座新教堂，即仁慈山教堂（Pio Monte della Misericordia）的祭壇繪製一幅紀念畫作。這幅畫的主題是七善行（Seven Acts of Mercy），畫中人物出自《聖經》與古典神話，但是在他筆下彷彿是那不勒斯街頭爭先恐後推擠的百姓。如今，這幅畫依然恰如其分地懸掛在這處教堂內[5]。這幅畫完成不久之後，他又接受了一項委託，為多明我會的一處禮拜堂繪製基督受鞭刑的場景（Flagellation of Christ）。這幅畫如今也還在那不勒斯，但不久前已經移到了卡波狄蒙特博物館（Museo di Capodimonte）。

　　遺憾的是，卡拉瓦喬未能如願繼續待在那不勒斯。到了夏天，消息傳來，他又揹上了新罪名，指控他買凶在羅馬除掉一名對手。於是在六月，他踏上了看似不可能的旅程，匆匆前往馬爾他。

　　馬爾他是地中海上一處嶙峋起伏的群島，在西西里南方九十三公里處，距離北非海岸二百九十九公里，位置偏遠是其優勢。它是由天主教兄弟會管理的主權國家，這在當時的天主教世界裡也是獨一無二的。耶路撒冷聖約翰醫院騎士團（The Knights Hospitaller of Saint John of Jerusalem）是在十字軍東征期間形成的修道院醫療組織，很快就發展成強大而血腥的民兵團體，擁有複雜的騎士守則。他們的徽記是一個八角十字架，代表這些騎士的義務：「真理、信心、悔罪、謙卑、正義、仁愛、誠意正心、忍耐迫害」。

　　一五三〇年，神聖羅馬帝國皇帝查理五世（Holy Roman Emperor Charles V）[6]將馬爾他賜予該騎士團；一五六五年，馬爾他遭土耳其軍隊圍攻；這裡是一座名符其實的海上要塞。馬爾他的首都瓦勒他（Valletta）中心是宏偉的聖若望主教座堂（Cathedral of Saint John），整座城戒備森嚴，連進入該島都受到嚴密管制。很可能是卡拉瓦喬的一位羅馬 – 熱內亞主顧為他談妥了協議，讓他能夠以藝術家的身分提供服務，換取兄弟會及騎士團身分，由此免於受到教皇的司法追責。卡拉瓦喬為騎士依玻里多・馬拉斯比納（Ippolito Malaspina）作了一幅氛圍虔誠的聖熱羅尼莫（Saint Jerome）畫像；又為馬爾他的統治者、大團長阿洛夫・德・維尼亞庫爾（Grand Master Alof de Wignacourt）作了兩幅身著鎧甲的肖像，但只有一幅留存至今。葛拉漢 – 迪克森認為他最悲愴的畫作也是在馬爾他完成的，這是一幅巨型的祭壇畫，為主教座堂而作，主題是騎士團的主保聖人施洗者約翰。

右圖：祭壇畫《七善行》。那不勒斯，仁慈山教堂。

5　仁慈山善會（Pio Monte della Misericordia）是在一六〇一年由當地七位年輕貴族創立，一六〇二年啟建這座教堂，正符合此畫的主題。

6　一五〇〇 – 一五五八。即西班牙國王卡洛斯一世。

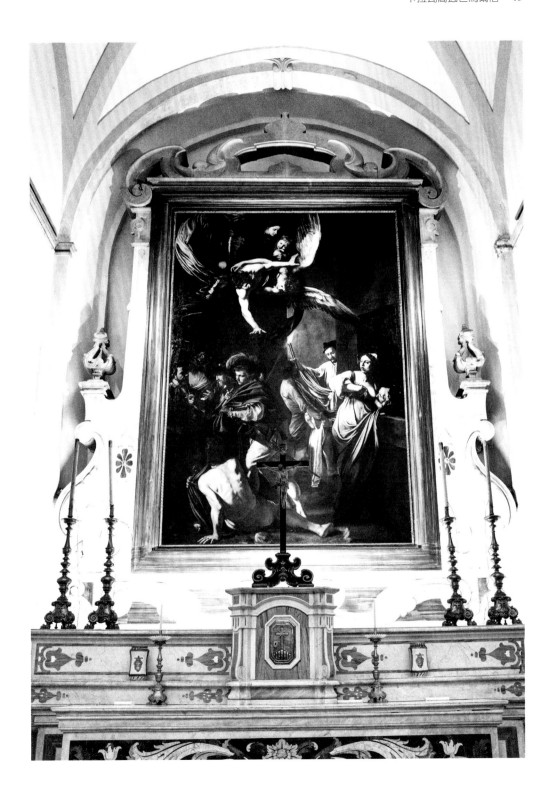

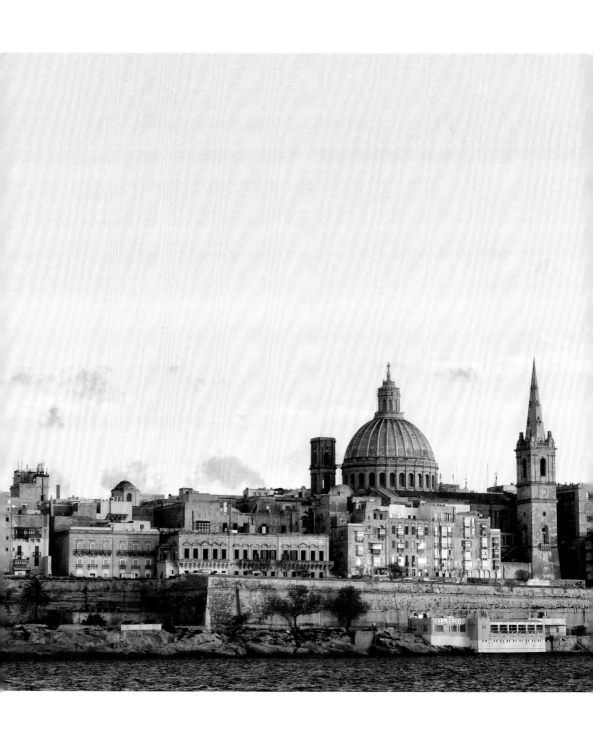

對卡拉瓦喬來說，此時一切似乎都很順利。但馬爾他是一個被繁瑣章程與規定束縛的地方，所有騎士都必須遵守清貧與獨身的誓言，可是大團長的生活頗為舒適，妓院的生意也很興隆。幾乎無法避免的，卡拉瓦喬對這些限制感到惱火。他與一位騎士發生衝突之後，被囚禁在比爾古（Birgu）的聖安日洛堡壘（Fort St Angelo）。不過他設法逃了出來，搭船回到西西里。

接下來的一年裡，他輾轉於墨西拿（Messina）、敘拉古（Syracuse），然後到了巴勒摩（Palermo），最後回到那不勒斯。在那不勒斯，他差點死於切里洛酒館（Taverna del Cerriglio）外的一場鬥毆。死亡接踵而至。一六一〇年七月十八日，他在「穿越凶名在外的瘧疾海岸，前往埃爾科萊港（Porto Ercole）」途中，死於熱病。卡拉瓦喬活了三十八歲，從後人眼光看來，他在這樣短暫的一生裡，在死刑的陰影下逃亡、生活，卻依然創作出一幅又一幅傑作，實在可謂之奇蹟。

左圖：馬爾他，瓦勒他。

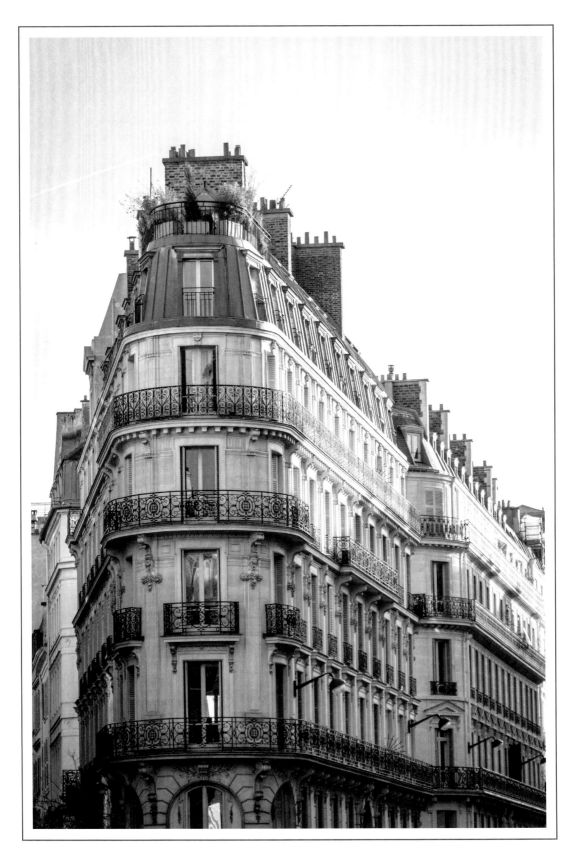

瑪麗・卡薩特
在巴黎留下印象

　　作曲家喬治・蓋希文（George Gershwin）把「一個美國人在巴黎」（an American in Paris）這個詞寫進了音樂裡，這首爵士風格的曲子繼而在一九五一年激發了一部同名好萊塢歌舞片。蓋希文初次造訪巴黎是在一九二六年，也正是瑪麗・卡薩特（Mary Cassatt，一八四四－一九二六）去世的那一年。雖然卡薩特生前在巴黎與法國印象派藝術家一起參展，在巴黎生活、工作、戀愛，前後逾六十年，但她在許多方面都是一位非典型的美國僑民。藝術史家南希・茂爾・馬修斯（Nancy Mowll Mathews）認為，卡薩特「比起同時代旅居巴黎的美國藝術家」，「在生活與工作上都是最貼近法國式的」，她也因此成為巴黎藝術世界真正的圈內人。她的才華洋溢，作品首先在一八六八年參加法蘭西藝術學院（Académie des Beaux-Arts）的官方藝術展，即巴黎沙龍（Salon）；八年後，愛德加・竇加（Edgar Degas）邀請她加入印象派團體。一九〇四年，她在美國的母校賓州美術學院（Pennsylvania Academy of the Fine Arts）想給她頒獎，而她拒絕了。不過就在同一年，她很高興地收下了法國榮譽軍團勳章（Chevalier de la Légion d'Honneur），這是法國的最高榮譽勳章。為她頒贈勳章的是她的友人，法國政治家喬治・克里蒙梭（Georges Clemenceau），克里蒙梭並讚譽她為法國藝術的榮光。

　　但是卡薩特並未放棄自己的美國親友，並且至死都是美國公民。正如馬修斯指出的，「她的每一件敘述與回憶、或者關於她的每一件敘述與回憶，無一不突出了她的美國特性。」可以說，她代表了這個時代的某一類美國人：由於階級、家庭財富與傾向（而且她也因為藝術上的抱負），最終來到巴黎的美國人。然而，她的作品起初還是令祖國的評論家們無所適從。對於她在一八七九年首次與竇加參加印象派展覽，《紐約時報》的一位專家寫道：「我為瑪麗・卡薩特感到難過；她是費城人，她在巴黎沙龍展有一席之地，對一個女人而且是外國人來說，這是偉大的勝利；而現在她為什麼誤入歧途了呢？」

　　幾乎從出生那天起（在賓夕法尼亞州的阿勒格尼市〔Allegheny City〕），家中親友就一直告訴她，她是法國雨格諾派（French Huguenot）的後代。她的父系祖上是投資者及土地投資商人，在美國獨立革命時期就已經躋身美國上流社會。她的母親凱瑟琳來自蘇格蘭－愛爾蘭血統的醫生與銀行家家族，曾經在匹茲堡就讀法語學校，因此法語流利。瑪麗的父親羅伯特是金融家，在四十二歲就已經累積了自認為足夠的財富，於是在一八五〇年退休，帶著全家人前往歐洲。因此瑪麗第一次見到巴黎的時候只有六歲；卡薩特一家人在巴黎住了兩年，接著遷往德國的海德堡及達姆施塔特。瑪麗就讀當地學校，因此自然學會了法語及德語，還學習美術與音樂。

左圖：巴黎。

　　一八五五年，卡薩特一家人回到美國，此後主要住在費城。瑪麗十六歲的時候，入讀賓州美術學院。但是她前往巴黎繼續深造的夢想──她的許多同儕都有這個夢想──卻被擱置到美國南北戰爭結束、大西洋兩岸旅行恢復之後。她終於在一八六五年回到巴黎，在尚－李奧‧傑洛姆（Jean-Léon Gérôme）的畫室學習，當時他剛剛當選了法蘭西學會成員（Institut de France。那個時代，女性及外國人還不得就讀國立高等美術學院〔École Nationale Supérieure des Beaux-Arts〕）。

　　像卡薩特這樣的美國學生大都聚集在國立高等美術學院周邊，或者第九區的皮加勒廣場附近（place Pigalle）。但是他們的宇宙中心是羅浮宮，所有學生都要花時間在羅浮宮裡臨摹並研究過去的大作。一八七九年，竇加作了版畫《瑪麗‧卡薩特在羅浮宮，伊特拉斯坎藏品區》（*Mary Cassatt at the Louvre: The Etruscan Gallery*），畫中的卡薩特衣著高雅，正全神貫注在一座夫妻石棺上；從這幅版畫也許可以看出她始終保持著在羅浮宮做研究的習慣。

　　盧森堡博物館（Musée du Luxembourg）也是藝術學生們匯集的學術港灣，這裡有當代收藏，以及荷蘭大師彼得‧保羅‧魯本斯的麥迪奇系列畫作（cycle of Medici）[7]。附近的盧森堡公園（Jardin du Luxembourg）也是外國學生喜愛的社交場所。

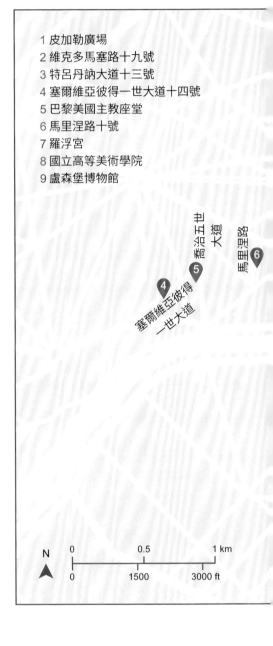

1 皮加勒廣場
2 維克多馬塞路十九號
3 特呂丹訥大道十三號
4 塞爾維亞彼得一世大道十四號
5 巴黎美國主教座堂
6 馬里涅路十號
7 羅浮宮
8 國立高等美術學院
9 盧森堡博物館

7　《瑪麗‧麥迪奇系列》（*Marie de' Medici Cycle*），共二十四幅，作於一六二二至一六二三年，由法國皇太后、路易十三之母瑪麗‧麥迪奇委託，描繪其一生重大事件。現藏於羅浮宮。

皮加勒廣場　①
②
維克多馬塞路

③　特呂丹訥大道

卡薩特
在巴黎的時光

塞納河　　⑦

⑧

⑨

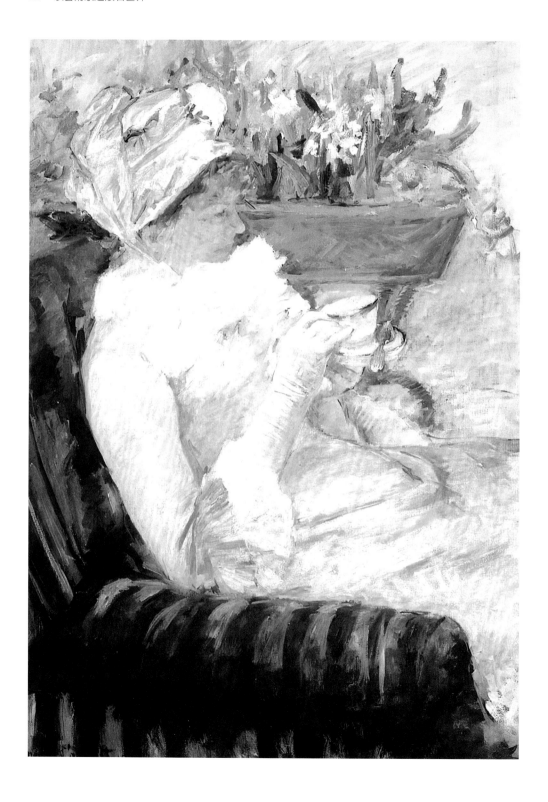

　　大約一年後，卡薩特轉往巴黎北邊十九公里處的埃庫昂（Écouen）繼續深造，這裡聚集了法國與外國藝術家，以皮耶・愛德華・弗瑞賀（Pierre Édouard Frère，一八一九－一八八六）創立的藝術學校為活動重心，當時他是法國的日常生活寫實繪畫代表人物。馬修斯說，當時從事藝術的美國僑民認為埃庫昂是「知識分子的世外桃源」。一八六八年，卡薩特就是在這裡完成了《曼陀林演奏者》（The Mandolin Player），而不是在巴黎。這幅肖像畫中是一位神情哀傷的女孩，懷抱著樂器，這幅畫是她第一次成功入選沙龍展的作品。

　　兩年後，普法戰爭爆發，卡薩特不得不回到美國，與定居在賓州阿爾圖納（Altoona）的家人團聚。到了戰爭硝煙散去，巴黎公社革命瓦解，卡薩特並沒有馬上趕回巴黎。從一八七一年到一八七四年之間，她只在巴黎短暫停留，接著轉往義大利的帕爾馬（Parma），然後到西班牙（她發現西班牙並不如想像中那樣令她喜歡，但還是畫了一幅鬥牛士，之後入選沙龍展），以及荷蘭、比利時，最後回到帕爾馬，再前往羅馬。

　　一八七四年夏季，她在維利耶勒貝勒（Villiers-le-Bel）追隨法國的歷史畫家托馬・庫蒂爾（Thomas Couture，一八一五－一八七九）學習，到了秋天，終於準備好回到巴黎。她租了拉瓦勒路十九號一戶公寓（rue Laval，現為維克多馬塞路〔rue Victor Massé〕），在接下來的四年裡，這裡是她的基地。在這戶裝飾華麗的公寓裡，她舉辦頗具傳奇色彩的茶會。茶會的常客之一是小說家露易莎・梅・奧柯特（Louisa May Alcott）[8]的妹妹、畫家梅・奧柯特（May Alcott）[9]。據她記載，她在卡薩特宅邸：

　　「……吃了蓬鬆的鮮奶油與巧克力，搭配法國蛋糕，坐在雕花座椅裡，腳下是土耳其地毯，牆上是華美的壁毯，高懸的耀眼畫框中是精美畫作。角落裡擺著雕像與古玩，一盞古董大吊燈照亮整個房間。我們從精巧瓷杯中啜飲巧克力，瓷器襯墊著質地厚重的繡花布，由一名印度侍者送上。卡薩特小姐身著兩種深淺褐色的緞子與菱紋綢，迷人一如往常，是一位活潑且具有真正天分的女士……」

　　一八八一年的《訪客》（The Visitor）是卡薩特的著名畫作，描繪的正是在一戶帶大落地窗的巴黎公寓裡，一位賓客被請進如上所述的聚會中。《一杯茶》（The Cup of Tea）則是其姊莉迪亞（Lydia）的肖像油畫，畫中莉迪亞身著微帶光澤的粉紅色裙裝，輕鬆地靠在座椅中，飲用提神的下午茶──這幅畫在一八八一年的印象派展覽上獲得極大讚譽，也是《訪客》的姊妹作。

　　一八七七年，卡薩特的父母與姊姊決定定居巴黎，因為他們考慮到，比起在友愛之城──費城，他們的錢在巴黎這座光之城更耐花。他們加入了當時在法國首都大約五千名美國人的行列。在巴黎的兩百萬人口中，美國人的比例遠低於比利時人、英國人、瑞士人、義大利人，但是他們的財富很顯眼，大部分人生活奢華愜意，住在歌劇院一帶，還有斯克里布路（rue Scribe），此處集中了美國大銀行以及為美國富人服務的商

左圖：《一杯茶》，一八八〇－一八八一。

8　一八三二－一八八八。最著名作品為《小婦人》。
9　一八四〇－一八七九。全名阿比蓋爾・梅・奧柯特（Abigail May Alcott）。

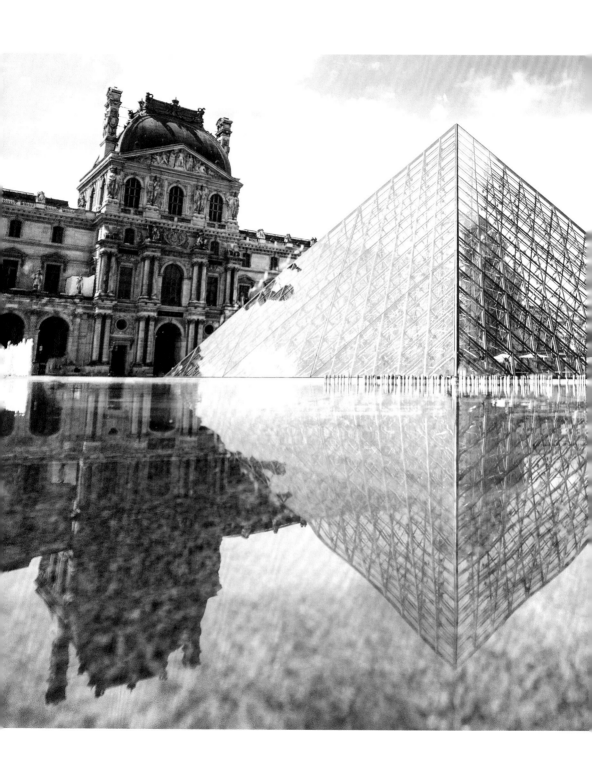

家。美國教堂（American Church），又稱聖三一教堂（Holy Trinity，後來稱為巴黎美國主教座堂〔American Cathedral in Paris〕），坐落於八區的阿爾瑪大道（avenue de l'Alma，現為喬治五世大道〔avenue George V〕）；在一八七○年代，這座教堂的教區主教是美國銀行家 J・P・摩根（J.P. Morgan）的親戚。這裡也曾是美國僑民的活動據點。

　　卡薩特一家租了一戶公寓，地址是特呂丹訥大道（avenue Trudaine）十三號，位於藝術氣氛比較濃厚的九區。她的兄長亞歷山大，暱稱亞歷克（Aleck），有時前來探望，當時他是賓夕法尼亞鐵路公司的總經理，後來成為美國首富之一。他與自己的小家庭都很樂意充當瑪麗的肖像畫模特兒。她為亞歷克的妻子與四個孩子所作的底稿，催生了一系列新的母子圖。瑪麗與姊姊莉迪亞似乎都無意於婚姻；美國有六十萬男性在南北戰爭中犧牲，對她倆來說，也許這是件好事。

　　一八八二年，莉迪亞因腎臟病去世，這是她不得不承受的打擊。緊接著在一八八四年，她與父母搬到位於皮耶沙朗路十四號（rue Pierre Charron）的一戶公寓（現為塞爾維亞彼得一世大道〔avenue Pierre 1er de Serbie〕）。一八八七年，由於父母身體日漸衰弱，他們搬到馬里涅路十號（Marignan），因為這棟樓有電梯；此後這裡一直是瑪麗在巴黎的家。最後她在位於皮卡迪（Picardy）的鄉間別墅波弗雷訥堡（Château de Beaufresne）去世，享年八十六歲。

左圖：羅浮宮的金字塔，巴黎。

塞尚往來於巴黎
與普羅旺斯的鐵
路快車旅程

法國

1 巴黎
2 馬賽
3 普羅旺斯地區艾克斯

N

| 0 | 50 | 100 km |
| 0 | 30 | 60 mi |

保羅・塞尚
深愛普羅旺斯的艾克斯鎮

　　保羅・塞尚（Paul Cézanne，一八三九－一九〇六）被譽為現代藝術之父，他與印象派分道揚鑣，在所有繪畫類型都有進一步創新，包括肖像、靜物、風景的油畫與水彩畫；他為巴布羅・畢卡索的立體主義鋪平了前路，使得抽象主義在二十世紀完全成熟。他的一生經歷了社會與政治的迅速劇變，其中對他的藝術產生影響的最根本發展，就是在一八五〇年代，鐵路在他的祖國法國境內擴張。

　　塞尚與同時代的同胞皮耶－奧古斯特・雷諾瓦及愛德華・馬奈不一樣，他很少出國旅行。傳記作者們只找到一次他離開法國及法國治下薩伏依地區的旅行證據，是在一八九一年前往瑞士。他造訪了伯恩、佛立堡（Fribourg）、沃韋（Vevey）、洛桑、日內瓦、訥沙泰爾（Neuchâtel），他在訥沙泰爾停留時間最長。瑞士風景似乎並沒有激發他的想像，他從訥沙泰爾的旅館退房時，留下兩幅未完成的當地風景油畫。

　　不過，直到他一生的最後幾年，他經常往返於巴黎與他鍾愛的法國東南角普羅旺斯。他能夠過著這種雙重生活——這對他身為藝術家的成長是關鍵的，完全仰賴往來巴黎及馬賽的特快列車，這趟車把從前艱苦的陸路旅程或繞行海岸的航程縮短到僅需二十個小時。塞尚在最好的情況下也經常坐不住且焦躁，對於羈絆有著近乎病態的恐懼，而這樣的特快車讓他在心生厭倦的時候，能夠任意前往巴黎或者普羅旺斯。

　　有時塞尚在巴黎及周邊地區（瓦茲河畔歐韋爾〔Auvers-sur-Oise〕、尚蒂伊〔Chantilly〕、楓丹白露〔Fontainebleau〕）停留一兩年，並不返回普羅旺斯。同樣地，有時他也有很長一段時間完全避絕巴黎大都會的紛擾，待在南方。在他的事業伊始之時，一八六一年在巴黎的第一段經歷令他失望，之後他就開始了這樣跨越全國的生活方式，直到一八九〇年代。

　　當時，塞尚的老同學、小說家埃米爾・左拉（Émile Zola）已經在三年前搬到巴黎，一心要在文學界揚名立萬。而塞尚正在研讀法律，主要是為了安撫其父路易－奧古斯特（Louis-Auguste），他認為藝術這個職業在財務上極為冒險，也配不上自己的兒子。沒有多久，塞尚就開始厭惡法律這門學科，而且法律也完全不適合他的性情。在他的母親及妹妹瑪麗勸說之下，他的父親終於同意他嘗試一下喜愛的方向，讓他入讀在巴黎的一所非正式藝術學校，瑞士學院（Académie Suisse）。他在這裡結識了兩位未來的印象派先驅，克洛德・莫內（Claude Monet）及卡米耶・畢沙羅（Camille Pissarro），他們及左拉都經常光顧克利希大街的格波瓦咖啡館（Café Guerbois），此處是自由不羈的作家與藝術家的聚集地。

在此行之前，塞尚最遠只去過普羅旺斯地區艾克斯（Aix-en-Provence）周邊數英里的地方。一八六一年四月，他搭火車北上，穿越隆河谷地，其父與其妹同行，要在巴黎待幾個星期協助他安頓下來。他們先住進巴黎中央市場（Les Halles）附近庫基耶路（rue Coquillière）上的小旅館，直到塞尚在左岸的費雍廷路（rue des Feuillantines）找到了立足地。

羅浮宮後來成為塞尚在巴黎最寶貴的資源之一，在第一次暫居巴黎期間，他幾乎每天都去羅浮宮研究歷代大師的畫作，臨摹素描。但是沒有多久，他就開始想念普羅旺斯的陽光、地中海松樹與赤褐色的山景，並且對自己的畫作產生了信心危機，失去動力。

有一次，氣急敗壞的左拉指出塞尚極為固執：「無論要說服塞尚去做什麼事」……「都像是說服巴黎聖母院的塔樓跳一段四重舞」。左拉並回憶道，「他來到巴黎沒多久，就說要返回艾克斯。」一八六一年秋季，塞尚不僅回到艾克斯，還忍氣吞聲接受了其父銀行裡一份職員工作。

左圖：法國，普羅旺斯。

　　然而，雖然他盡力了，仍無法適應一輩子在銀行業的單調沉悶，還因為在銀行帳簿空白處畫畫而遭到訓斥。終於他獲准返回巴黎，繼續在瑞士學院求學，從此經常往來於巴黎與普羅旺斯。不過回到普羅旺斯的時候，他也沒有安頓下來，而是四處遷徙。比如從艾克斯搬到加爾達訥（Gardanne），這個古老山城位於八公里外，有一座老教堂廢墟，塞尚的畫作《加爾達訥》（*Gardanne*）及《加爾達訥的村落》（*The Village of Gardanne*）為這座教堂留下了不朽的形象。從加爾達訥，他又搬到了小漁港埃斯塔克（L'Estaque），躲避普法戰爭的戰火，之後畫了《從埃斯塔克看馬賽海灣》（*The Bay of Marseille, Seen from L'Estaque*）。後來他又從埃斯塔克回到艾克斯。

　　蒙泰蓋山（Montaiguet）的懸鈴木、勒托洛內（Le Tholonet）的岩石與農莊、比貝默（Bibémus）的採石場與奇特的附屬建築等地點特色，也都吸引了他，成為他的繪畫主題。

　　但是在長達四十多年的時間裡，塞尚的世界中心卻是布凡莊園（Jas de Bouffan）[10]，這座鄉間宅邸與農場位於艾克斯城外，曾是省長的產業，塞尚的父親在一八五九年買了下來。塞尚在這裡完成三十七幅油畫，包括《布凡莊園的周圍》（*The Neighbourhood of Jas de Bouffan*），以及十六幅描繪宅子與周遭的水彩畫。農場工人們，以及莊園上一

右圖：《加爾達訥的村落》，一八八五－六。
下圖：保羅・塞尚在法國普羅旺斯作畫，約一九〇四年。

10 普羅旺斯方言，「風之羊圈」。

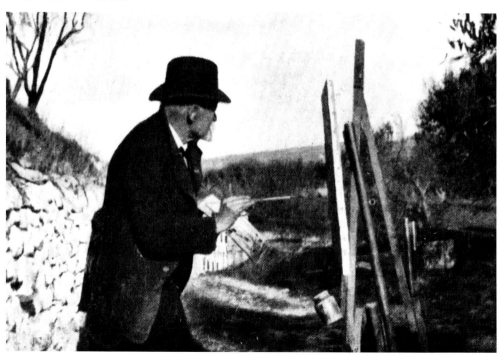

位被稱為老亞歷山大（le père Alexandre）的老園丁，都是塞尚筆下的模特兒，他以此
為主題作了一系列五幅傑作，描繪戴著破舊帽子的質樸工人們一面打牌，抽著塞尚在
一八九〇年代自己製作的長柄陶土菸斗。

　　除了現成的農民模特兒、一條栗子樹小徑與葡萄園以外，布凡莊園還擁有聖維克
多山（Mont Sainte-Victoire）的美景，這座引人矚目的灰色石灰岩山雄踞艾克斯谷地。
山上有一座廢棄的嘉瑪道理會（Calmaldules）小禮拜堂，峰頂附近的加赫蓋伊石灰岩洞
（Gouffre du Garagaï）是一座無底洞，年少時的塞尚與朋友曾經冒著生命危險進入探查。
後來他已經是體弱多病的老人，依然在努力征服這座山：他在晚年曾反覆描繪它，但由
於糖尿病的影響，他已經過於虛弱，無法勝任油畫，因此改用水彩來捕捉這座山的崚嶒
線條。藝術史家肯尼斯・克拉克（Kenneth Clark）等人認為，塞尚這些晚期水彩畫，比
如《聖維克多山》（Mont Sainte-Victoire），都是他最完美的作品。

　　一八九九年，就在塞尚的母親去世之後不久，布凡莊園售出，塞尚決定永遠定居
普羅旺斯，後來只在一九〇四年去過一次巴黎。塞尚繼承了許多遺產，十分富有，於是
在艾克斯的布爾貢路（rue Boulegon）二十三號樓上租了一戶公寓，公寓有朝北的頂樓，
他將其改裝為畫室。烹飪及家務則由忠實的管家貝爾納夫人（Madame Bernard）負責。

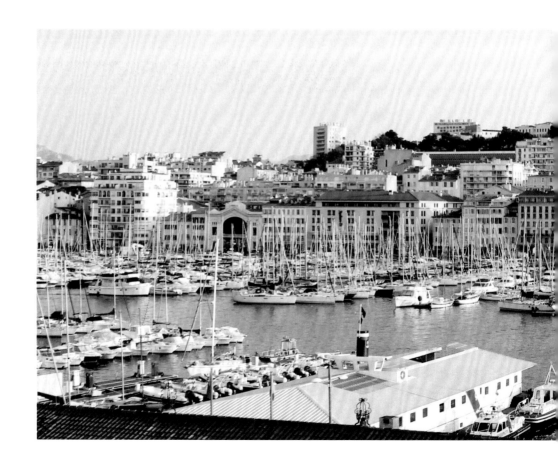

　　然而這間畫室無法滿足他的需要。他渴望在鄉間擁有一處工作室，於是又在艾克斯北邊一公里的山邊買下一處簡單的房產，距離鄉間碎石小路不遠（這條路也是水彩畫《羅夫小徑：拐彎處》〔Chemin des Lauves: The Turn in the Road〕的主題）。他委託當地建築師將原來的房舍拆除，專門建造了一座畫室，他就在這裡毫不保留地全心投入於藝術，再也沒有任何事物分散他的注意力。一九〇五年，在埋首創作十年之後，他完成了《戲水者》（The Bathers）。

　　一九〇六年十月十五日，塞尚正在田野間全神貫注工作之時，突然被一陣暴雨引起癲癇發作而暈倒。幸好一名路人發現了他，將他送回家中。第二天，塞尚決定要完成園丁瓦利耶（Vallier）的肖像，於是從床上起身。但是他開始作畫沒多久就感到不適，不得不臥床休息，卻再也沒有起來。他逝世於一九〇六年十月二十二日，分居的妻子及兒子保羅從巴黎趕來，但為時已晚。塞尚多年來乘坐的這一列鐵路快車，在他生命的最後時刻，終究辜負了他的信賴。

下圖：法國，馬賽。

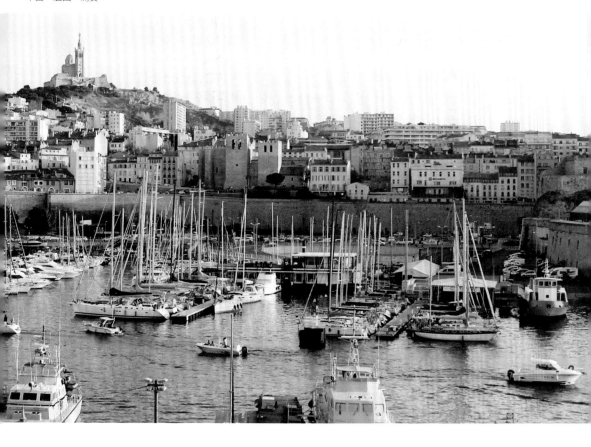

薩爾瓦多 · 達利
挾超現實主義席捲曼哈頓

 達利（Salvador Dalí，一九○四－一九八九）的名字是薩爾瓦多，得名於 El Salvador，神聖的基督教救世主（Saviour）耶穌基督，而他本人也名符其實地自命為古代與現代藝術的救星，能夠讓藝術擺脫邪惡及一切罪孽。這樣的自我中心是很自然的，畢竟這位藝術家在七歲時就宣布自己的志向是成為拿破崙；不過後來他也聲稱，當年自己很快就意識到，身為薩爾瓦多 · 達利就已經足以達成這一切。

 達利出生在西班牙赫羅納省（Girona）的菲格拉斯（Figueres），距離巴塞隆納大約一百三十公里。加泰隆尼亞家鄉風景成為他許多傑作的背景，尤其是從克雷烏斯角（Cap de Creus）到列斯塔蒂德（L'Estartit）這段海岸，這裡有一處漁村卡達克斯（Cadaqués），達利在村裡擁有一棟房子長達五十多年。比如《性慾幽靈》（*The Spectre of Sex Appeal*）這幅畫，就展現了卡達克斯海灣的嶙峋岩石，猶如照片般寫實，同時又是夢幻般的超現實。然而，就和同時代的同胞巴布羅 · 畢卡索一樣，達利也必須離開西班牙，以開展自己的藝術生涯。二十二歲時，他搬到巴黎，經畢卡索引介，加入藝術家與作家的超現實主義團體。這是一群前衛的荒誕派夥伴，每週在蒙帕納斯聚會，領軍人物包括德國畫家馬克斯 · 恩斯特（Max Ernst）[11]、法國小說家安德烈 · 布勒東（André Breton）[12]、法國詩人保羅 · 艾呂雅（Paul Éluard，一八九五－一九五二）。但是當下立刻吸引了達利的是艾呂雅的妻子埃琳娜 · 迪亞科諾娃（Elena Diakonova），她出生於俄國，暱稱加拉（Gala），日後成為達利一生的繆思與伴侶。

 在超現實主義圈子裡，勾引其他藝術家的妻子只算是小過失。達利的自大言行變本加厲，而且似乎公開支持希特勒，導致他被逐出團體。這種立場是不可容忍的，但也很難說達利的本意也許只是挑釁，因為大部分超現實主義者在政治上都是左傾；無論如何，這種立場都無法寬恕。不過當時達利已經發現了美國，而且在第一次紐約行之後，財務上開始真正發達了起來，此後他還將多次前往紐約。達利毫不遮掩的貪婪很快遭到往昔超現實主義夥伴的嘲弄；布勒東把他的名字字母拆開，重新拼寫為充滿諷刺意味的「Avida Dollars」[13]。這樣的嘲諷雖然無情，但後來事實證明了這是一語中的，因為在後來的職業生涯中，達利極為樂意兜售那些大量製造且特色醒目的作品，輕鬆賺進大把鈔票。

11 一八九一－一九七六。從一九一九年至一九二○年，他在科隆創辦達達主義團體，並舉辦達達主義展覽。一九二一年結識艾呂雅及布勒東，一九二二年赴法國。

12 一八九六－一九六六。超現實主義創始人之一，在一九二四年發表《超現實主義宣言》（*Manifeste du surréalisme*）。

13 Avida 意為「貪婪的」。

達利的越洋之旅是由凱蕾斯‧克羅斯比（Caresse Crosby）開啟，她是美國社交名流，充滿自由不羈的藝術氣質，從事出版，贊助藝術，還擁有胸罩的第一項專利。達利與加拉是在巴黎由超現實主義作家熱內‧克萊維爾（René Crevel）介紹，認識了來自波士頓且家境富裕的克羅斯比，接著不時前往她位於埃默農維爾（Ermenonville）的鄉村別墅「陽光磨坊」（Le Moulin du Soleil）度週末。後來達利在自傳《薩爾瓦多‧達利的祕密生活》（*The Secret Life of Salvador Dali*）中回憶道，就是在這處別墅裡，留聲機上重複播放柯爾‧波特（Cole Porter）的歌曲〈日與夜〉（*Night and Day*），他在《紐約客》、《城鄉》等亮面印刷的漂亮雜誌上，看到了美國的影像。以他自己的話說，他「可說是聞嗅著這些影像，就像在一場色香誘人的大餐開始之前，貪戀地迎接揭開序幕的第一縷芬芳」。

據達利的傳記作者梅雷迪斯‧艾瑟靈頓－史密斯（Meredith Etherington-Smith）的說法，達利被美國風貌迷住了，但是「遠航到一個語言不通的國家」卻令他「嚇得全身僵硬」。一九三二年一月，富有遠見的藝術經紀朱利安‧李維（Julien Levy）在自己位於紐約麥迪遜大道六〇二號的藝廊舉辦了一次展覽，包括達利的《記憶的堅持》（*The Persistence of Memory*），這幅畫中融化的時鐘如今已成為他的經典標誌；展中還有法國詩人、藝術家尚‧考克多（Jean Cocteau，一八八九－一九六三）及馬克斯‧恩斯特的作品，這是第一次在美國舉辦的超現實主義展覽，而現在李維正在籌辦達利的個展。據說畢卡索資助了達利與加拉部分船資，克羅斯比終於說服他倆，在一九三四年十一月七日與她

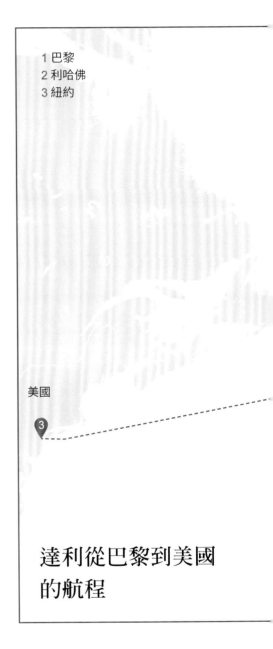

1 巴黎
2 利哈佛
3 紐約

美國

③

達利從巴黎到美國的航程

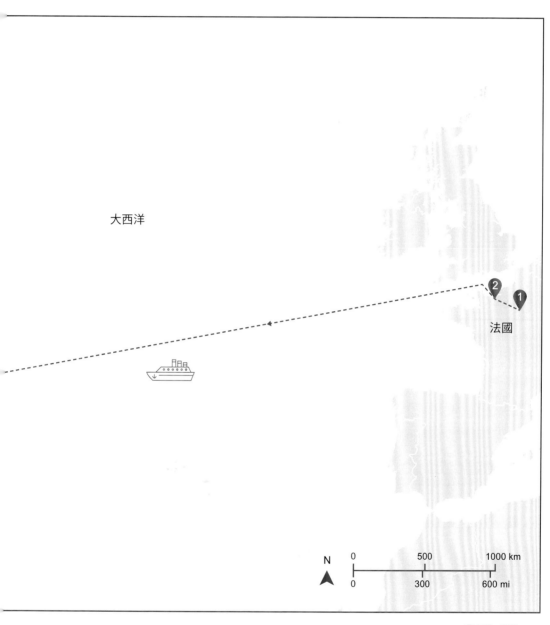

大西洋

法國

N

0		500		1000 km
0		300		600 mi

一同登上尚普蘭號（SS Champlain），從利哈佛港航向紐約。達利此行能夠親自監督自己的畫作運送到美國，並且在十一月二十一日出席個展開幕式。

克羅斯比同意在啟程當天與達利夫婦在港口接駁列車上會合，結果發現達利躲在火車頭附近的三等車廂裡，周圍都是他的油畫，而且似乎都用繩子和他綁在一起。他害怕小偷會順手牽羊，隨意偷走一幅珍貴的畫作，於是他拒絕了午餐，因為午餐必須在餐車裡吃。等到登上尚普蘭號，他也一點都沒有放鬆。整趟航程裡，他幾乎沒有離開過他的三等艙房，而且每次與加拉冒險走上甲板，都堅持穿著軟木救生衣。他與加拉受邀前往克羅斯比的頭等艙餐桌吃晚餐，出席的時候，兩人都裹著大衣，達利在大衣裡還穿了好幾層羊毛衣，戴著連指手套。

儘管如此，達利還是準備好一抵達紐約就引起轟動。他安排了一大張廣告，上面印著「紐約向我致敬！」，在碼頭上分發。克羅斯比一向衣著大膽，風流韻事聳人聽聞，是記者筆下的好題材，因此新聞界的男士們一定會在碼頭上恭候，尋找一點社交八卦以填滿報紙版面。克羅斯比為達利充當翻譯，身穿挑逗性感的黑天鵝絨裙子，身邊牽著兩隻黑色小獵犬，而在場小記者們面對的卻是達利關於當代藝術的一番即席演講。他撕開一幅油畫的包裝紙，展示妻子的肖像，接著闡述他為什麼要在加拉的兩肩上各畫一塊羊排。記者們滿頭霧水，但也感到有趣。典型報導就是當天的《紐約晚報》（*New York Evening Journal*），標題為「肩上有肉排的畫家抵埠」。這一切都讓達利迅速成為全城的話題焦點。他的展品包括二十二幅重要作品，還有一些其他雜項（各種石膏模型；飾以許多玻璃小酒杯的「催情」男裝晚禮服西裝，每個酒杯裡裝著一隻死蒼蠅），這場個展馬上轟動了評論界與一般大眾。十二月十日的閉幕日當晚，在紐約的西班牙文化中心「西班牙之家」（Casa de las Españas）舉行了慶功晚會。

達利夫婦下榻在聖莫里茲飯店（Hotel St Moritz），地址是中央公園南五十九號，位於曼哈頓中城第六大道東側，當時開業僅四年，是紐約市最現代、最國際化的旅館。克羅斯比以自己的人脈把達利夫婦的日程安排得滿滿的，將他倆介紹給紐約上流社會，訂交會面。

十二月十八日，達利離開曼哈頓，短暫前往康乃狄克州的哈特福（Hartford），在沃茲沃思學會（Wadsworth Atheneum）發表演講。一九三五年一月十一日，他在紐約的現代藝術博物館（Museum of Modern Art，簡稱 MoMA）露面，大致講述他的藝術方法，內容主要是宣傳他的一個觀點，即只有他才是超現實主義的唯一真正倡導者，而過去這幾個月以來，他愈發堅信這一點。

達利預定在一月十九日搭乘法蘭西島號（Île de France）離開美國。他在克羅斯比協助下，於啟航前夜在東五十六街六十五號的豪華餐廳「紅色公雞」（Le Coq Rouge）舉行一場奢華的盛裝舞會。賓客必須自掏腰包購買門票，食品酒水也得付錢，而且必須打扮成重複出現的夢，而這場活動就稱為夢之舞會（The Dream Ball）。餐廳員工都以超現實主義改裝，道具與服裝是達利與克羅斯比在當地廉價商店買來的。侍者戴著鑲玻璃的頭冠，門童戴的不是制服帽子，而是粉紅玫瑰花環。走進餐廳時會經過一塊四十五

右圖：達利與加拉抵達紐約。在尚普蘭號留影，一九二四。

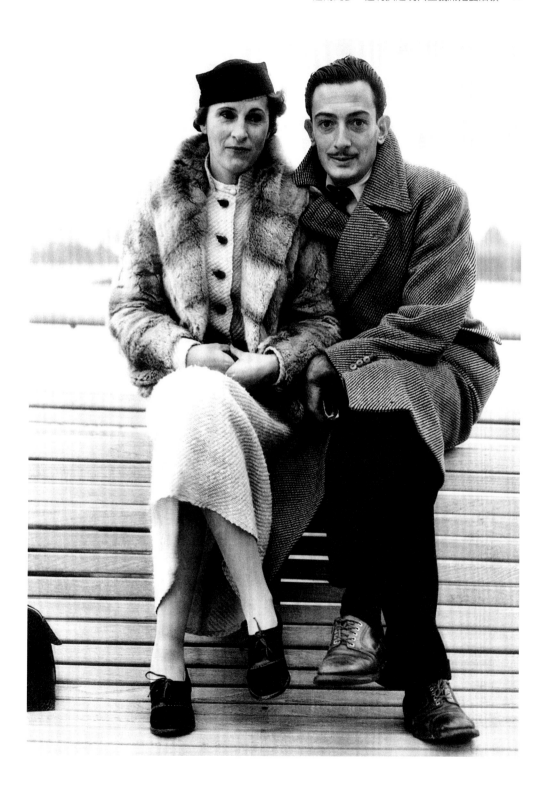

公斤重的冰塊，上面繫著緞帶；冰塊移走之後，食客與舞者就看到一頭完整的牛肉屠體，掏空的腹中有一部發條運轉的留聲機，播放著法文歌曲。

　　達利打扮成一具屍首，頭上裹著繃帶，呈現出陰慘的死亡景象。加拉也很駭人，黑色頭飾綴著破舊洋娃娃，娃娃受傷的額頭上畫著螞蟻，一隻龍蝦的大螯緊攫著娃娃的頭顱。達利聲稱加拉的裝扮代表了一種佛洛伊德式情結，不過在其他人眼中，它暗示的是飛行家查爾斯‧林白（Charles Lindbergh）的幼子最近遭綁架撕票的事件，並認為其品味低俗。不過這件插曲很快就被拋諸腦後，這場舞會成為宣傳知名度的又一次勝利。達利夫婦在巴黎短暫停留後，回到卡達克斯村，達利立即著手一幅新畫作，反映出他對美國名氣日益著迷，甚至可說是渴望。這幅畫就是《梅‧蕙絲的臉，可用作超現實主義公寓》（*Mae West's Face Which May Be Used as a Surrealist Apartment*）。

　　兩年後，達利又到紐約，受到了更熱烈的歡迎。曼‧雷（Man Ray）為他拍攝的臉部特寫照片，後來成為《時代》雜誌封面，當初正是這本雜誌讓達利第一次看見美國。

　　第二次世界大戰爆發後，達利從一九四〇年到一九四八年定居紐約（紐約現代藝術博物館在一九四〇年為他舉辦第一次回顧展）。此後將近四十年，他每年回到紐約過冬，住在東五十五街瑞吉酒店（St Regis Hotel）的私人套房（房號一六一〇）。員工與一般大眾每年都聽到他抵達的消息，但不再是由廣告傳單告知，而是他本人在踏進大廳的那一刻，就大喊一聲「達利……大駕光臨！」。

　　達利曾應要求解釋，為什麼自己在美國得享盛名。他表示，關鍵可能是他對於性與死亡的關注，以及在作品中使用鐘錶。「美國人，」他解釋道，「最喜愛的首先是血腥——你看過所有偉大的美國電影，尤其是歷史片，電影裡一定有主角受到虐打的場景，觀眾目睹貨真價實的血腥狂歡！其次就是那些軟趴趴的鐘錶。為什麼呢？因為美國人經常看錶。他們總是趕時間，非常趕，而他們的手錶非常僵硬、堅固、機械化。所以，當達利畫出第一塊軟趴趴的鐘錶，馬上就成名了！」

馬塞爾・杜象
在布宜諾斯艾利斯迷上西洋棋

　　馬塞爾・杜象（Marcel Duchamp，一八八七－一九六八）經常被譽為概念藝術教父，與他密切相關的是二十世紀早期的現代派重要轉折，也就是從未來主義與立體主義轉向超現實主義。一九一二年，他展出一個普通腳踏車輪，標題為《腳踏車輪》（*Bicycle Wheel*），開創了「現成物」（ready-made）這個概念。五年後，他向紐約的獨立藝術家協會（Society of Independent Artists）首屆年展提交一件名為《噴泉》（*Fountain*）的作品，實則是一座小便斗，上有簽名「R・Mutt」，這件作品引起更大的爭議。展方回絕了這件作品，但此舉更使其聲名大噪。

　　第一次世界大戰爆發後，雖然杜象免服兵役，但還是在一九一五年離開巴黎，越過大西洋抵達美國。他抵達紐約不到兩年，由於德國潛水艇一再襲擊美國的大西洋船隻，先前奉行孤立主義的美國決定參戰。一九一八年八月十四日，杜象與情人依馮娜・夏斯特爾（Yvonne Chastel）、也是他的好友畫家尚・庫洛蒂（Jean Crotti）的前妻，搭上一艘緩慢的小汽船，前往布宜諾斯艾利斯，此時德國潛艇還是一個嚴重威脅。其實就在這艘克洛夫頓霍爾號（SS Crofton Hall）駛出紐約港不久，船上的乘客就得到消息：距離紐澤西州大西洋城數英里處的海上，又一艘美國船隻遭到德國魚雷攻擊。長達二十七天的航程最終平安無事結束了；這艘船途中停靠巴貝多（Barbados）的時候，杜象寄出的一封信裡寫道，他完全沒有暈船，航程很愉快，船走得平緩，在這段不工作的時間裡，他就整理自己的文件。

　　杜象選擇的目的地出乎所有紐約友人意料。他不會說西班牙語，在阿根廷似乎一個人都不認識。某次訪談中，他宣稱有一位家族友人在布宜諾斯艾利斯開了一家妓院，而這就是讓他決定南下的原因。不過這個說法從未被證實，而且帶著一絲挑釁的意味，是為了驚嚇或者震撼記者而當場想出來的。

　　這次旅行的部分資金來自凱瑟琳・德雷爾（Katherine Dreier）的委託案，她是一位眼光高遠的美國藝術家、婦女參政運動者、學者、贊助人。凱瑟琳・德雷爾，以及家境富裕的詩人暨藝術收藏家華特・阿倫斯伯格（Walter Arensberg），一直是杜象在美國最忠實的贊助人。此次德雷爾委託杜象創作一幅新畫作，要掛在她的藏書室裡。

　　這件委託作品耗時六個月，甚至有夏斯特爾協助，杜象說服她負責大部分實際繪製工作，畫出從亮黃色到淺灰色的一串圖形，按照一條後退線排列，而且是這幅畫的重心。這一串色塊周圍是一些朦朧的圖案，包括自行車車輪、帽架、軟木塞開瓶器，似乎是呼應杜象之前的「現成物」作品。然而杜象本人卻對這幅畫十分失望，後來他說自己從來沒喜歡過它。這是他的最後一幅畫，他將其命名為《Tu m'》，也就是「tu m'ennuies」的簡稱，這是一句粗魯的法語短語，大致意思是「你讓我厭煩」。

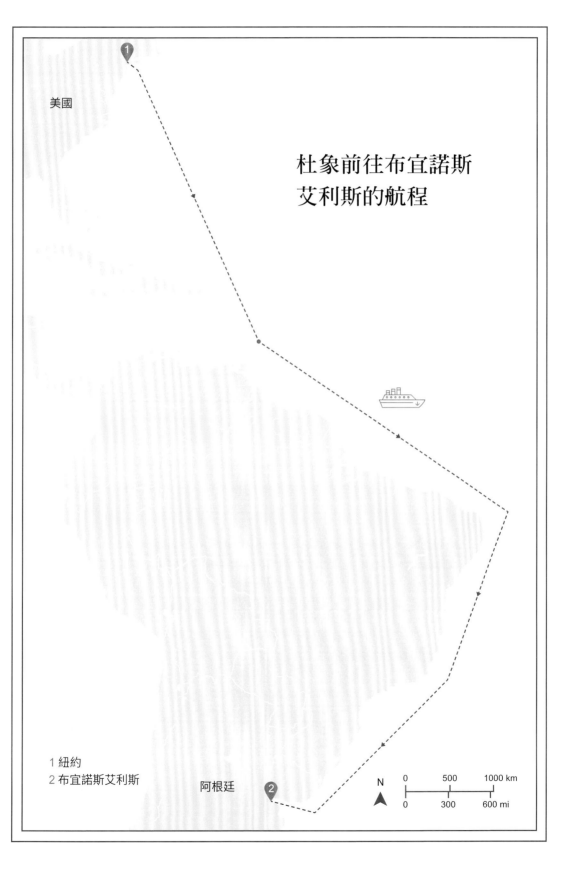

杜象前往布宜諾斯
艾利斯的航程

美國

1 紐約
2 布宜諾斯艾利斯

阿根廷

N

0 500 1000 km

0 300 600 mi

上圖：《Tu m'》，一九一八。

　　如果說《Tu m'》這幅畫與標題預示著他將放棄繪畫，那麼另外一件新的「現成物」作品也同樣表明了他當時的心態。這是他在啟程前一個月完成的，用的是切成長條狀的橡膠泳帽，他將其描述為彩色蜘蛛網，並命名為《旅行雕塑》（*Sculpture for Travelling*）。

　　阿根廷吸引杜象，可能僅僅因為它是一個中立國。杜象自認欠缺軍國主義與愛國主義，因此遠離法國，但是接著又目睹參戰的美國變得愈來愈軍國主義及愛國主義。他的兄長雅克（Jacques）與雷蒙（Raymond）也是藝術家，都已應召入伍。雷蒙是一位才華橫溢的雕塑家，作品結合了奧古斯特·羅丹（Auguste Rodin）的激昂與立體派的創新，開闢出一片新天地。他與杜象都因健康問題而獲得免役資格，但是他依然入伍，擔任騎兵醫務人員。一九一八年十月七日，雷蒙因照料傷兵而感染鏈球菌，死於敗血症。杜象將在布宜諾斯艾利斯接到他的死訊。

　　杜象離開紐約的時候，送給友人弗洛琳·史特泰莫（Florine Stettheimer）一件臨別禮物，這是他繪製的一張美洲地圖，圖上以虛線標示他的旅程，虛線末端是一個漩渦般的問號，但他也精確標註了自己在阿根廷的停留時間將是「二十七天＋兩年」（27 days + 2 years）。他告訴尚·庫洛蒂，他「打算在那裡待上很長一段時間……很有可能是幾年——也就是說，基本上要與世界的這一部分徹底決裂」。

　　杜象與夏斯特爾抵達布宜諾斯艾利斯之後，租下阿爾西那街（Alsina）一七四三號樓裡一戶樸素的二號公寓，這棟樓至今猶存。杜象在薩爾米安托街（Sarmiento）一五〇七號租了一個房間當作畫室，這棟房子後來拆掉了，有點諷刺的是，拆掉是為了擴建

聖馬丁文化中心（San Martín Cultural Centre）。

　　德雷爾隨後也來到布宜諾斯艾利斯，但是阿根廷社會的大男人主義，尤其是夜生活，都令她與夏斯特爾反感，甚至杜象也有同感。當地許多活動將女性排除在外，杜象曾對此寫下評論，謂布宜諾斯艾利斯的「男人有著盲目的傲慢與愚蠢」。不過他也承認，這個地方適合他的藝術，他解釋道，這裡「真的有一種和平的氣息，呼吸起來十分美妙，還有鄉下地方的寧靜，這讓我能夠工作，甚至驅使我去工作」。

　　一九一八年聖誕節前不久，歐洲戰爭已結束，杜象似乎很滿足於現狀，並不急於回到法國，但他也並非毫無批評。「布宜諾斯艾利斯並不存在，」他寫道，「它只不過是一個鄉下大省城，有一些非常有錢卻沒有品味的人，所有東西都是在歐洲買來的，包括蓋房子用的石頭。這裡什麼也不生產……我還發現一種我在紐約已經完全忘掉的法國牙膏。」不過他也寫道：「基本上我非常高興能找到這種完全不同的生活……在這裡，人們在工作中能夠獲得樂趣。」

　　他在布宜諾斯艾利斯開始了一些日後並未完成的計畫，其中之一是舉辦立體派藝術展，這在阿根廷是創舉，他試圖以此撼動他眼中落後的南美藝術界。

　　他請友人亨利－馬丁‧巴爾贊（Henri-Martin Barzun）[14]選出三十件作品，但最後因為藝術品運輸以及尋找合適的當地藝廊等實際問題，這個計畫擱置了。

左圖：布宜諾斯艾利斯

　　正如杜象在信中所言，他一開始在布宜諾斯艾利斯辛勤工作。在此期間，他製作了三件作品，其中兩件是與感知的概念相關的光學實驗。首先是《手製立體圖片》（*Hand Stereoscopy*），由兩張海景照片組成，杜象在照片上畫了角錐體，將照片放在立體觀景器中，就能產生漂浮在水上的視覺效果。第二件是《（從玻璃另一邊）以一隻眼睛近距離觀看將近一小時》（*To Be Looked at〔from the Other Side of the Glass〕with One Eye, Close to, for Almost an Hour*），這是杜象在紐約創作的蝕刻玻璃的變化版本，體積較小，有一塊玻璃板，上有一個角錐體圖形與金屬條，中央有一個「透鏡」孔，可以讓觀者窺視。杜象在布宜諾斯艾利斯的最後一件作品是一件「現成物」，是送給庫洛蒂與杜象的妹妹蘇珊的結婚禮物。這件禮物題為《不快樂的現成物》（*The Unhappy Ready-Made*），其實是一份說明書，說明書中指示這對新婚夫婦把一本幾何教科書掛在公寓陽台上，如此一來，陣風就能解方程式、翻頁、撕頁。他倆照做了，並且當場拍了一張照片。可惜這本書無法適應巴黎的天氣，於是這張照片就成了該作品的唯一紀錄。

　　然而，杜象對西洋棋日漸癡迷，藝術逐漸遭到忽視。他還是個孩子的時候，他的兄長就教他下棋。一九一一年，他創作了一系列雷蒙與雅克對弈的圖畫。在紐約，他經常與自己的贊助人華特‧阿倫斯伯格下棋。一九一六年，他更加

投入，參加了著名的馬歇爾西洋棋俱樂部（Marshall Chess Club），俱樂部位於紐約的華盛頓廣場，對弈一直持續到凌晨。但是在布宜諾斯艾利斯，以他自己的話說，他變成了西洋棋狂熱分子；人們難免推測，部分原因應該是他失去了喜愛下棋的兄長，他想藉此克服悲痛。

就這樣，他開始持續不懈地下棋，並且在當地書店蒐羅西洋棋著作。他翻閱當地雜誌，把古巴大師荷西・勞爾・卡帕布蘭卡（José Raúl Capablanca）的棋局分析都剪下來收藏；卡帕布蘭卡是南美洲最著名的西洋棋大師，在一九一四年夏季曾造訪布宜諾斯艾利斯，進行一系列表演賽以及車輪賽。杜象又參加了一個俱樂部，很可能是阿根廷西洋棋俱樂部（Club Argentino de Ajedrez），總部位於坎加約街八三三號，同時他開始接受俱樂部最傑出的棋手授課。

杜象在寫給阿倫斯伯格的信中承認：「我周遭的一切都化作騎士或皇后，我對外部世界不再有興趣，我只注意它如何轉變為勝負局面。」他在給別人的另一封信裡為了自己沒有早點寫信而道歉，解釋自己沒有時間，並坦言「我的注意力完全被西洋棋占據了。我日以繼夜下棋，世上最吸引我的就是正確的棋步。我愈來愈不喜歡畫畫了」。

夏斯特爾對這種狀況感到厭倦，終於在翌年三月返回法國。一個月後，德雷爾返回紐約，帶著杜象這幾年在布宜諾斯艾利斯的寥寥幾件作品，以及一隻新買的寵物鸚鵡。而杜象則一直待到一九一九年六月，才預訂一張英國船隻高地之光號（SS Highland Pride）的船票，航向南安普頓及利哈佛。這趟返回歐洲的旅程耗時一個月。杜象先在倫敦暫停了三天，然後終於在法國靠岸。下船後他即刻前往在盧昂的父母家；他已經離開四年了。

杜象身為藝術家，作品以具有數學般的精確性而著稱，此番他從阿根廷歸來，也感覺藝術與西洋棋並沒有什麼不同。到了一九二〇年代，西洋棋在杜象的生活中幾乎完全取代了藝術。此時他已經確信西洋棋其實也是一種藝術，棋賽近似詩歌，同樣擁有視覺與想像的美感。按照他自己的定義，棋賽已經真正成為他的藝術表達方式。一九五二年，他在紐約州西洋棋協會發表演講，總結了自己的藝術：「從我與藝術家及棋手的密切接觸中，我個人得到一個結論，那就是，雖然藝術家未必是棋手，但所有棋手都是藝術家。」

右圖：布宜諾斯艾利斯

阿爾布雷希特・杜勒
在荷蘭的精彩尋鯨之旅

　　阿爾布雷希特・杜勒（Albrecht Dürer，一四七一－一五二八）被稱為第一位真正的國際藝術家，藝術史家諾伯特・沃爾夫（Norbert Wolf）認為，杜勒的成就只有李奧納多・達・文西堪與比肩。在他的祖國德國，他是舉足輕重的民族代表性人物，因此一五○○年代通常稱為杜勒時代；在這個時代，中世紀終於被揚棄，文藝復興在日耳曼世界花枝繁茂，皆以他為楷模。

　　正如沃爾夫所說的，杜勒是第一位「書寫自己的生活」並「將自主性賦予自畫像」的日耳曼藝術家，他也提升了銅版畫、木版畫、水彩與油畫，使其達到藝術與技術高度。十幾歲的時候，他是父親的作坊裡一名早慧的金匠學徒，就已經熟悉了銀尖筆畫法（silverpoint engraving）。不久之後，他放棄了學徒生涯，說服家人讓他從事藝術職業，理由是他更傾向繪畫。他於一五二○至一五二一年在荷蘭做了一次長期旅行，當時正值他的巔峰期，他在途中完成的《聖熱羅尼莫》（Saint Jerome）更是確保了他從此身為荷蘭藝術[15]試金石的地位——在十六世紀，沒有哪幅畫像這幅一樣，一再被臨摹模仿。但是這次的荷蘭之行雖然有許多精彩高潮，卻也給杜勒留下了嚴峻的後果。

　　一四七一年五月二十一日，杜勒出生於德國紐倫堡，以其父的名字命名為阿爾布雷希特。他是一位資深老練的旅人。十九歲時，他對於遊歷的渴望首次燃起，當時他被派往亞爾薩斯及巴塞爾繼續接受藝術教育，很可能取道法蘭克福及美因茨，當時這兩地都是德國的印刷中心。他在巴塞爾得到一項技工職位，為賽巴斯提安・布蘭特（Sebastian Brant）[16]的《愚人船》（The Ship of Fools）等暢銷書籍製作木刻插圖。一四九四年五月，他返回紐倫堡後結婚，但是幾乎立刻又上路旅行；僅僅幾個月後，他就離家前往義大利，特別是去了威尼斯，於是這就成了他的婚姻生活常態，他是經常不在家的丈夫。但是在一五二○至一五二一年這趟旅行卻不一樣，因為這次有他的妻子艾格妮絲（Agnes）同行。

　　他與妻子的婚姻似乎不可能是出於愛情，因為一開始是杜勒的父親安排了這樁婚事，主要是為了與紐倫堡最尊貴的家族結盟，最終這樁婚姻卻無所出。長久以來，人們一直懷疑杜勒是同性戀者，即使在當時的紐倫堡，男性之間的性行為是可判處死刑的罪行。杜勒夫婦前往低地諸國之行，也不太可能是二度蜜月，因為此行主要是為了金錢。

左圖：比利時，安特衛普。

15 十六世紀低地諸國的荷蘭與佛蘭德斯文藝復興繪畫。

16 一四五八－一五二一。人文主義學者，出生於史特拉斯堡。

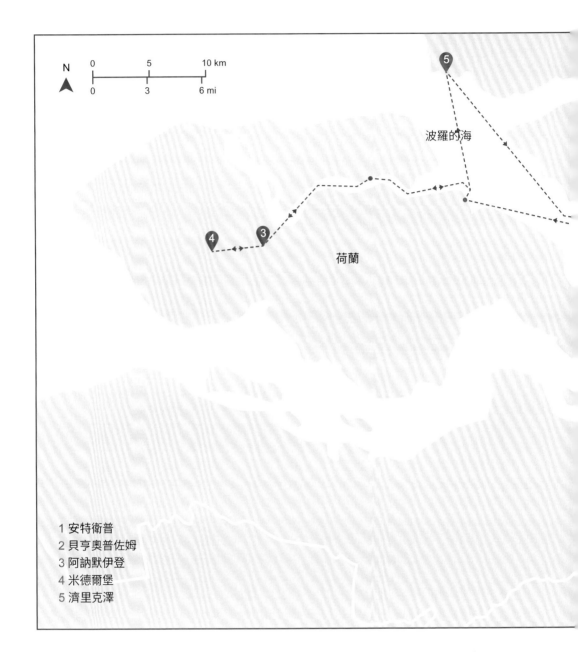

N

0　　　5　　　10 km

0　　　3　　　6 mi

波羅的海

荷蘭

1 安特衛普
2 貝亨奧普佐姆
3 阿訥默伊登
4 米德爾堡
5 濟里克澤

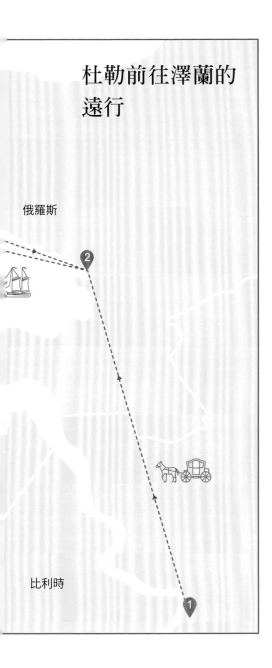

杜勒前往澤蘭的遠行

俄羅斯

比利時

　　一五一五年，神聖羅馬帝國皇帝馬克西米連一世（Maximilian I）授予杜勒終身年金，以表彰他的工作成果。四年後，馬克西米連駕崩，其孫查理五世繼位。杜勒不確定年金安排在新皇帝治下是否依然有效，因此決定前往德國亞琛參加查理的加冕典禮，並且設法加入紐倫堡的官方代表團。他打算隨後親自向皇帝提出繼續領取年金的要求。

　　即使這個計畫沒有收穫，杜勒還有一個目標，就是獲取大量新訂單與富有客戶；在佛蘭德斯，來自新大陸的錢潮洶湧，因為美洲的財富跨過大西洋，注入里斯本與安特衛普，現在安特衛普的地位已經取代了威尼斯。

　　杜勒夫婦在一五二〇年七月十二日離開紐倫堡，這一走幾乎就是一整年。第一站是德國班堡（Bamberg），杜勒在此向大主教進獻兩幅聖母像、一幅《啟示錄》畫作，以及「一些價值一弗洛林的版畫」。這些禮物看起來很虔敬，而且杜勒在宗教上也十分虔誠，但他也一直是一個精明的商人，深知將作品免費贈送給知名人士往往能帶來豐厚回報。因此他在整個旅居期間孜孜不倦，殷勤地將快速完成的素描、繪畫與版畫分送給潛在的贊助人。杜勒夫婦離開班堡後，前往附近的十四救難聖人祭壇朝聖（Shrine of the Fourteen Holy Helpers），然後前往安特衛普。他們的行程主要是乘船沿美因河、萊茵河、馬斯河（Maas）航行，途中停靠法蘭克福、美因茨、科布倫茨及科隆。

　　一五二〇年八月二日，杜勒夫婦抵達安特衛普，接下來幾乎一個月都待在此地。他倆把安特衛普當作根據地，一年的時間裡前後五次返回這裡。杜勒最初對安特衛普印象非常好，他到處走動，接受邀請，歡迎訪客，拉攏潛在客戶與他們的僕人，享受仰慕者、同行與富商的盛情款待。他也參觀了主教座堂、聖米迦勒修道院，以及市長的新居，他表示，這座宅邸比「所有日耳曼地界」的宅子都要宏偉。聖母升天節（Feast of Assumption，八月十五日）後的那個星期天，杜勒觀賞了貫穿全城的遊行，其壯觀的視覺效果令他心儀，裡面有盛裝的弓箭手、騎兵、步兵、各行會代表，還有裝飾華麗的馬車，上有出自《新約》的場景表演；甚至還有一條全尺寸的龍，後面跟著聖喬治，遊行了兩個多小時。

　　八月底，杜勒離開安特衛普，在比利時梅赫倫（Mechelen）過夜之後，抵達布魯塞爾，在此地待了幾天。在布魯塞爾王宮，他參觀了阿茲特克工藝品，包括無價的武器、馬具、槍矛、黃金製珠寶與宗教物品，這些是殖民者埃爾南·科爾特斯（Hernán Cortés）從特諾奇提特蘭王國（kingdom of Tenochtitlan）[17]掠奪來的，當作禮物獻給查理五世。杜勒對於一切異國事物都很感興趣，因此他也去了大公的動物園，作了獅子的素描，還參觀了拿騷伯爵的奇珍蒐集（Count of Nassau's Cabinet of Curiosities），其中包括一塊大隕石等奇物。他也收到馬克西米連一世遺孀、奧地利瑪格麗特女大公（Archduchess Margaret of Austria）[18]的來信，信中允諾向新皇帝談談他的年金問題。杜勒為表感謝，隨後在女大公位於梅赫倫的宮殿中進獻一幅聖熱羅尼莫版畫，以及一幅她的亡夫肖像。遺憾的是，這幅肖像沒有得到女大公的認可，因為她覺得畫得不像。

　　杜勒回到安特衛普，觀看查理五世在前往加冕典禮途中的隆重進城場面。一五二〇年十月初，杜勒前往亞琛，在十月二十三日於主教座堂舉行的加冕典禮上，與大人物們一起觀看查理「以所有莊嚴榮光」加冕。接著他前往科隆，於十一月一日（諸聖節）在查理的「跳舞大廳」參加貴族宴會與舞會。比較不那麼輕佻的活動則是前往聖烏蘇拉教堂（Saint Ursula），瞻仰這位殉教處女的墳墓與聖蹟。他還拿到新教煽動者馬丁·路德的一本小冊，杜勒已經愈來愈贊同他改革教皇制度的觀點。次年六月，杜勒又回到安特衛普。他擔心路德在德國沃姆斯（Worms）[19]附近被綁架之後已經遇害，遂為這位改革者寫了一首輓歌，詩中並敦促他在佛蘭德斯結識的荷蘭學者伊拉斯謨斯（Erasmus）繼續這場運動。

　　先前在科隆的時候，杜勒就得到了確認，由於瑪格麗特向查理說項，他的年金將繼續發放。杜勒得到此一喜訊鼓舞，取道一條風景優美的路線返回安特衛普，途經德國的杜塞爾道夫，荷蘭的奈梅亨（Nijmegen，當時稱尼梅亨〔Nymwegen〕）、蒂爾（Tiel）、

右頁上圖：《貝亨奧普佐姆的少婦與老婦》（*Young and Old Woman from Bergen-op-Zoom*），一五二〇年。
右頁下圖：《斯海爾德門碼頭》（*Schelde Gate Landing*），一五二〇年。

17 阿茲特克帝國首都，位於墨西哥中部特斯科科湖中一個島上，現代墨西哥城地層下。
18 一四八〇－一五三〇。應為馬克西米連一世之女，查理五世的姑母、教母、年幼時的監護人，當時任哈布斯堡尼德蘭總督。此處的亡夫應指其第二任夫婿，薩伏依公爵菲利貝托二世（一四八〇－一五〇四）。
19 一五二一年四月十七日，路德在神聖羅馬帝國的帝國議會（稱為沃姆斯議會）受審，五月二十五日，查理五世宣布判決，稱路德為異端。路德隨即失蹤，其實是薩克森領主腓特烈私下派兵將其護送到瓦爾特堡（Wartburg），化名隱居一年，躲避風聲。

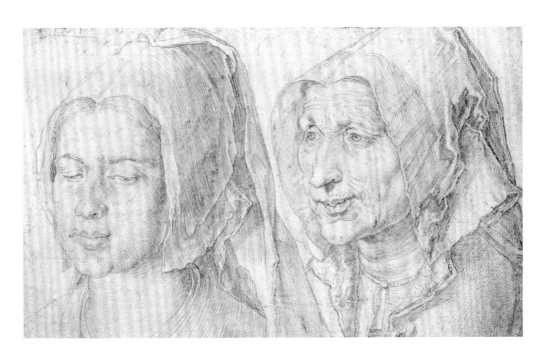

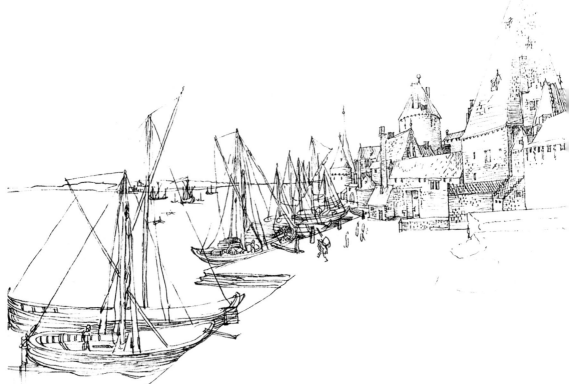

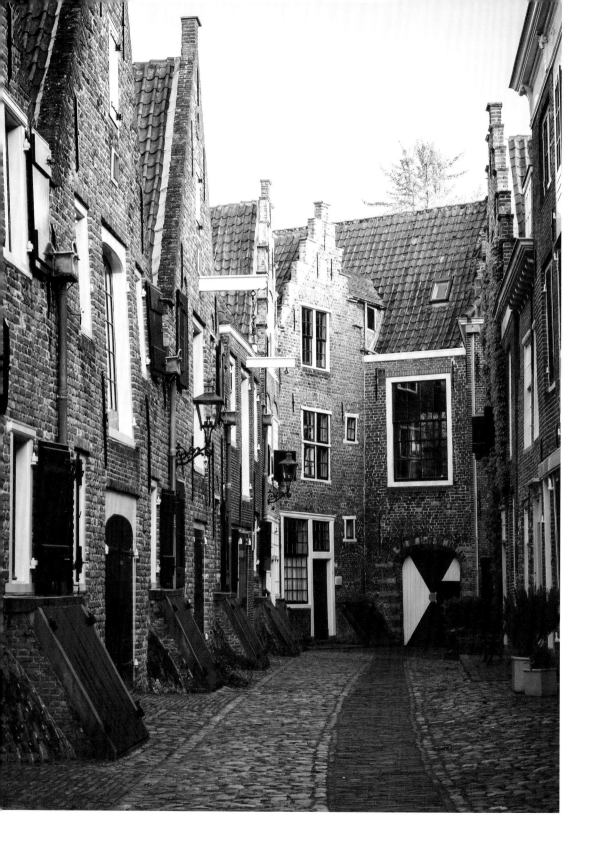

赫爾佐根博斯（Herzogenbusch）[20]。

　　十二月初，杜勒聽說在荷蘭最西端的澤蘭省（Zeeland）有一頭「長達一百多噚」[21]的鯨魚「被大潮與風暴沖上岸」。他極其渴望親眼見識這頭鯨魚並寫生，於是匆忙安排出行。在聖巴巴拉瞻禮日（Saint Barbara's Eve）的前夕，即十二月三日，杜勒離開安特衛普，前往鹿特丹南邊的海濱城鎮貝亨奧普佐姆（Bergen op Zoom）；從這裡開始了，一場尋找擱淺鯨魚的長行。杜勒在貝亨奧普佐姆搭船出發，打算前往濟里克澤（Zierikzee），那是人們最後一次見到那條大「魚」的地方。

　　然而，正當他們的船剛剛在阿訥默伊登（Arnemuiden）靠岸，大部分船員已經下船，這艘船卻遭到其他船隻撞擊，纜繩斷裂，緊接著一場突來的暴風把船帶離港口，漂到海上。幸好船上人們設法升起風帆，將船駛回岸邊，否則這艘船及船長、杜勒及其他四名乘客，都將失去蹤影。

　　杜勒到了最後也沒有看見鯨魚。他的船抵達濟里克澤的時候，潮汐已經帶走了鯨魚。雖然此行運氣不佳，但是杜勒發現澤蘭的臨界風景很美，介於陸地與海洋之間，經常是朦朧的，有些地方的水域比建築還高。他認為米德爾堡（Middelburg）的修道院、帶有精緻塔樓的市政廳，都非常適合寫生。

　　但是回到安特衛普不久之後，杜勒就得了怪病。在他的餘生中，這種病始終折磨著他，而且也可能影響了他的壽命，他在七年之後去世，享年五十七歲。有人認為這個病是瘧疾，可能是他在澤蘭海濱充滿波折的冒險期間染上的。但我們能確定的只是從此他的健康不佳。不過正是在一五二一年春季，他受安特衛普的葡萄牙商人魯伊‧費爾南德斯‧德阿爾瑪達（Rui Fernandes de Almada）委託，完成了名作《聖熱羅尼莫》。這位商人還送給杜勒的妻子一隻綠鸚鵡，在當時的歐洲，這是極為珍奇的異國鳥類。

　　聖熱羅尼莫是《聖經》的拉丁文譯者，是學者的主保聖人，也是杜勒景仰的人。歷年來杜勒以不同畫材多次描繪他的形象。但是這幅橡木板油畫中的聖熱羅尼莫，根據的是杜勒的一幅素描，主角其實是一位九十三歲的安特衛普老人。畫中聖人頭戴藍帽，身穿紅袍，在一間修道院小室中埋首群書，書桌上放著一個骷髏頭、一個墨水瓶，牆上掛著十字架。無論以任何標準衡量，這幅畫都是傑作。

　　在安特衛普，杜勒還完成了其他作品，包括他的旅館老闆喬布斯特‧普蘭卡費特（Jobst Planckfelt）肖像，以及丹麥國王查理二世（King Charles II of Denmark）[22]的肖像。此外還有更多短程旅遊以及一次盛大宴會，直到一五二一年七月三日，杜勒最後一次告別安特衛普。如今他比來時疲憊，也更加富有，聲譽更高，但是健康也嚴重受損，埋下隱憂。

左圖：荷蘭，米德爾堡。

20 此為德語名，現荷蘭語名為 's-Hertogenbosch，斯海爾托亨博斯。
21 一噚為六英尺、一點八三公尺。
22 應為克里斯蒂安二世（Christian II）。

海倫・佛蘭肯瑟勒
沉浸在普羅威斯頓鎮

　　流動性幾乎就是海倫・佛蘭肯瑟勒（Helen Frankenthaler，一九二八－二〇一一）的一切。她在一九五〇年代初研究出來的浸染法（soak and stain）使她成為後來所稱「色域繪畫」（Colour Field Painting）的先鋒人物。該流派被視為比傑克森・波洛克（Jackson Pollock）[23]及威廉・德庫寧（Willem de Kooning，一九〇四－一九九七）的抽象表現主義更進一步，她以松節油稀釋家用油漆及瓷釉，再以空咖啡罐將顏料直接倒在未經處理的畫布上。在她的抽象畫中，顏料的流動才是根本的動力，而非如行動繪畫（Action Painting）以畫家的動作為動力。至於她的重要藝術突破和一些最偉大的作品，都來自她在海邊度過的時光（海洋是佛蘭肯瑟勒永恆的主題與靈感來源），尤其是她在普羅威斯頓（Provincetown）度過的夏天，那裡是五月花號在一六二〇年的登陸地點，也是麻薩諸塞州鱈角（Cape Cod）頂端的度假地點。

　　佛蘭肯瑟勒小時候，就以她家位於曼哈頓上東區的豪華公寓為起點（其父曾是紐約州最高法庭法官），用粉筆在地上畫了一條線，直抵大都會博物館，表明了自己的藝術抱負。一九五〇年，二十一歲的她負責策畫母校班寧頓文學院（Bennington）的畢業展，這所學校位於佛蒙特州，她的老師保羅・費利（Paul Feeley）正屬於抽象表現主義的一代。

　　她頗為大膽魯莽，直接打電話給《國家》（The Nation）雜誌藝評家暨波洛克的忠實擁護者克萊門特・格林伯格（Clement Greenberg），邀請他出席該展覽。她向格林伯格保證，展覽上會有很多酒，包括馬丁尼和曼哈頓，而格林伯格答應出席。雖然他比她年長將近一倍、禿頭、私生活複雜，但是兩人依然一見如故，戀情持續了五年。格林伯格介紹她認識波洛克，帶她參加貝蒂帕爾森藝廊（Betty Parsons Gallery）的抽象表現派展覽開幕式。波洛克作畫時揚棄畫架，這也給了她鼓勵，在自己的工作方式上更大膽。

　　一九五〇年，格林伯格建議佛蘭肯瑟勒在夏季去普羅威斯頓，跟隨德裔美國畫家漢斯・霍夫曼（Hans Hofmann）[24]學習，格林伯格本人的藝術觀成形也得益於霍夫曼。而格林伯格將暫時離開紐約，因為他在北卡羅萊納州的黑山學院（Black Mountain College）有一個季節性的教學工作。後來佛蘭肯瑟勒去探望他，發現此地沉悶無趣，人們邋遢，更糟的是「沒有水……只有一個水塘」。

23 一九一二－一九五六。抽象表現主義畫家，發明「滴畫」技法（drip technique），將畫布鋪在地上，用畫筆或有小孔的盒子將顏料甩滴在畫布上，稱為「行動繪畫」（Action Painting）。

24 一八八〇－一九六六。出生在巴伐利亞，在慕尼黑及巴黎受教育，與前衛派藝術家關係密切，隨後在慕尼黑從事藝術教育，一九三〇年應邀到美國教學。

1 商業街七十六號
2 商業街六二二號
3 商業街六三一號

米勒丘路

商業街

普羅威斯頓港

①

前頁圖：通往空曠海邊的小徑，普羅威斯頓，美國。

25 一八九六－一九七〇。「失落的一代」作家，最著名作品為《美國三部曲》，包括《北緯四十二度線》（The 42nd Parallel）、《一九一九》（1919）、《大錢》（The Big Money）。一生中政治觀點數次變化，反映在作品中。

佛蘭肯瑟勒
在普羅威斯頓的時光

N　0　　　200　　　400 m

▲

0　　　　　　1000 ft

　　從一九三〇年代開始，霍夫曼一直在經營自己位於普羅威斯頓的學校，以補貼他在紐約西八街五十二號的畫室收入。當時普羅威斯頓的居民主要是漁民，他們在海灘上的棚屋裡工作，住在白漆斑駁的傳統木屋裡，這個小鎮及居民都與大陸保持距離。但是此處的隱蔽與美使得它成為紐約作家與藝術家的海濱隱居地。現代主義經典作品《曼哈頓轉運站》（*Manhattan Transfer*）的作者約翰‧多斯‧帕索斯（John Dos Passos）[25]，在一九二九年至一九四七年間每年都來這裡，住在商業街五七一號（Commercial Street），靠近舊的路易斯碼頭（Lewis Wharf，一九二八年毀於暴風雨），這棟木屋的房主是其妻凱薩琳「凱蒂」與她的兄弟比爾。一九三六年，凱薩琳與人合著了一本鱈角導遊書，她在書中描述普羅威斯頓，以及此地轉變為藝文人士聖地的過程：「看起來像外國的小街，擁擠的房屋，形形色色的老派北佬、葡萄牙漁人、演員、藝術家、遊客、水手，海灘上畫架與鮮豔的洋傘櫛比鱗次，碼頭變成夜總會，魚棚變成畫室，各種商店，茶館與餐廳，馬車、卡車與川流不息的轎車。」

　　評論家艾德蒙‧威爾森（Edmund Wilson）也是每年造訪此處的文學界大人物。他彷彿被潮汐牽引而來，也曾對此地浪潮加以詩意的描述：「大海無痕，湛藍，在亮黃色沙灘上泛起白沫，嚼了又吐，再接著嚼，就像一隻狗嘴裡搖晃著小鳥。」不過他的第三任妻子瑪麗‧麥卡錫（Mary McCarthy）卻在辛辣小說《愉快的人生》（*A Charmed Life*）中諷刺普羅威斯頓的文藝界，而這本小說本身幾乎是毫不掩飾記錄了他倆婚姻破裂的過程。

　　李諾爾・「李」・克拉斯納（Lenore 'Lee' Krasner）[26]是波洛克的妻子，本身就是一位出色的藝術家。她在紐約曾師從霍夫曼兩年，在一九三八年首次來到普羅威斯頓拜訪霍夫曼，同行的是她當時的情人、流亡的俄裔藝術家伊果・潘圖霍夫（Igor Pantuhoff 一九一一－一九七二），以及他倆的抽象派畫家朋友、羅薩琳德與拜倫・布朗夫婦（Rosalind and Byron Browne）。

　　起先霍夫曼在米勒丘路九號的查爾斯・霍桑教學畫室（Charles Hawthorne Class Studio）作畫並教學，也在米勒丘路八號的弗里茨・巴特曼（Fritz Bultman）的畫室工作過一季。一九四五年，他買下商業路七十六號，此處房產原來的主人是海景畫家弗雷德里克・賈德・沃（Frederick Judd Waugh），因此有現成的畫室，就在主屋後方的尼克爾森街上（Nickerson Street）。正如傳記作家瑪麗・蓋博瑞爾（Mary Gabriel）所言，到了一九四〇年代末，來到這個海濱小鎮與霍夫曼待上一段時間，「已成為有抱負的紐約畫家的必經儀式」。

26 一九〇八－一九八四。抽象表現派及視覺藝術家，融合立體派影響。

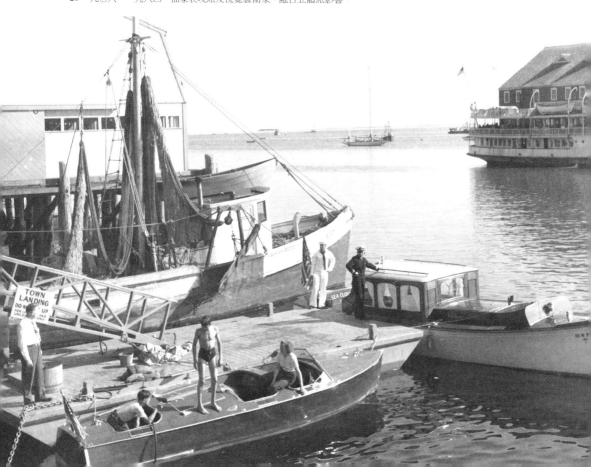

　　佛蘭肯瑟勒來到普羅威斯頓，立刻報名入學，拜霍夫曼為師，將此視為自己事業的橋梁。她受這位畫家深深吸引，以她日後回憶所言，他「是個難對付的老頭，但是很有人性，非常直率，非常聰明」。但她在當地的住宿卻不怎麼理想，必須與四名學生住在一棟由霍夫曼的「酒鬼女祕書及其酒鬼男朋友」管理的海灘木屋。她上課認真，但是有一天感到有點無聊，於是溜出畫室去了海灘。「令人謙遜的無際海天」迷住了她，於是她在小屋前廊架起畫架，開始作畫，感到這幅畫彷彿正在告訴她該怎麼畫。

　　霍夫曼夏季課程的傳奇特色是每週五的評論課，這是他的意見回饋時間；接下來的週五評論課上，佛蘭肯瑟勒帶來了這幅畫，她名之為《普羅威斯頓灣》（*Provincetown Bay*），畫中以流動的鈷藍、灰、黑、紅、焦黃與棕色表現海景。霍夫曼論述了色彩、而且色彩必須傳達體驗，然後他指著佛蘭肯瑟勒的畫，簡單說了一句：「它做到了。」它的確做到了。這是霍夫曼的最高評價。

　　兩年後，佛蘭肯瑟勒與格林伯格前往加拿大新斯科細亞（Nova Scotia），這是一次繪畫假期。他倆坐在沙灘上，以水彩寫生。回到紐約的畫室後，她試著表現自己在加拿大的所見所感，於是又有了突破。她試驗自己的浸染法，先把一幅長三公尺、寬二點一公尺的畫布釘在地板上，然後將稀釋過的顏料倒上去。最後完成的作品是《山與海》（*Mountains and Sea*），以弧形與塊狀的藍、綠、紅、嬌嫩粉紅、閃亮黃色，精彩概括了又一次海岸之旅。

　　一九五〇至一九六〇年代，她的技巧繼續發展，她嘗試水彩及壓克力顏料，比如一種壓克力樹脂顏料 Magna。但在此期間，普羅威斯頓一直是為她定位的北極星。她與第一任丈夫、抽象表現派畫家羅伯特‧馬瑟韋爾（Robert Motherwell 一九一五－一九九一）在一九五八年結婚，兩人一直在此地度夏，起先在商業街六二二號，之後搬到商業街六三一號，她在此處的樹林裡有一座穀倉改裝的畫室。

　　佛蘭肯瑟勒與克拉斯納及伊蓮‧德庫寧（Elaine de Kooning）[27]一樣，她們在自己的整個藝術生涯中，不得不在男性主宰的藝術界及社會裡克服女性的身分。一九六〇年，羅伯特‧馬瑟韋爾與前妻之間關於孩子的監護安排有了變動，於是佛蘭肯瑟勒發現自己突然成了兩個女兒的全職繼母。最終這兩名女孩回到生母身邊生活，但是依然來普羅威斯頓度夏。佛蘭肯瑟勒也許感覺這種安排有點吃力，但她還是充滿興致地幫她們在海邊擺攤賣檸檬水、為她們準備午餐，並且為她們制定活動時間表，讓自己可以繼續作畫。正是在這個時期，她創作了一些最偉大的普羅威斯頓畫作，其中的傑作包括《夏日風景：普羅威斯頓》（*Summer Scene: Provincetown*）、《涼爽的夏天》（*Cool Summer*）、《退潮》（*Low Tide*）、《晚秋晴暖》（*Indian Summer*）、《為船隊賜福》（*Blessing of the Fleet*）。《為船隊賜福》猶如紅、綠、黃的色彩炸彈，是模仿葡萄牙國旗，也是向當地航海儀式致敬[28]。

左圖：普羅威斯頓港，約一九五五年。

27 一九一八－一九八九。抽象表現派、具象表現派畫家，並從事藝術論述寫作。
28 起源於地中海，原本以天主教儀式為主。

卡斯巴・大衛・弗雷德里希
在呂根島補充能量

　　卡斯巴・大衛・弗雷德里希（Caspar David Friedrich，一七七四－一八四〇）是德國最重要的浪漫主義畫家，他比同時代的英國畫家 J・M・W・透納（J.M.W. Turner）只年長六個月。他是革命者，發現了一種表現風景的新方法，為風景注入情感與精神內涵。他公開的第一幅油畫就是深刻而激進的宣言。這幅《山中的十字架》（*The Cross in the Mountains*），是受委託為波希米亞傑欽城堡（Děčín、Tetschen，位於今捷克共和國）小禮拜堂所作的祭壇畫，他將自然本身視為聖物，將基督受難的場景置於一片蒼綠的景色中。這種處理手法讓一些人震驚反感，但也令他立刻被視為具有獨特視角的藝術家。

　　然而終其一生，弗雷德里希只曾享有短暫的讚譽。俄國沙皇尼古拉一世（Tsar Nicholas I of Russia）曾是他的贊助人，但是大約在一八二五年之後，日耳曼藝壇的評論家們認為他的作品過時、陰鬱，而且有點古怪，這些畫中有著孤獨身影佇立在月下雨霧瀰漫的山頂，或者蕭索的樹木在積雪山坡上若隱若現。一八四〇年五月七日，在長達十年的身心健康走下坡之後，他去世了，而人們對這個消息幾乎沒有任何評論。二十世紀初，他的作品重回世人視野，卻不幸在納粹時期遭德國民族主義者利用。但是從一九五〇年代以來，他的藝術已經重新得到認可，因其在歐洲浪漫主義傳統中具有重要地位。

　　弗雷德里希從未到過阿爾卑斯山，以那個時代的畫家來說，這頗不同尋常。他的風景畫都是以實地完成的精細鉛筆底稿為基礎，主要是在他廣泛遊歷的北德所作的寫生。他一生中大部分時間都住在德勒斯登，經常在附近的易北河岸及鄉村草地寫生。不過在藝術上與靈魂上滋養他最深的，可能還是波羅的海海濱，尤其是在他的老家格來斯瓦德（Greifswald）附近的呂根島（Rügen）（格來斯瓦德曾是重要的漢薩聯盟港口，但當時已淪為瑞典波美拉尼亞〔Swedish Pomerania〕[29]的土氣省城）。

　　他生長在信仰堅定的路德派家庭，早年人生悲劇重重。他七歲時就失去了母親。一七八七年，他從池塘冰面落入水中，兄長約翰・克里斯多弗把他救了起來，自己卻不幸溺斃。四年後，姊姊瑪麗亞死於斑疹傷寒。無怪乎弗雷德里希長成了憂鬱的年輕人，慣於深刻自省，在繪畫中尋求慰藉，而且珍視孤獨。事實上，孤獨也將成為他的創作過程的核心。他曾說明自己如何在野外工作：「我必須保持孤獨，而且必須知道自己是孤獨的，才能完全看清並感受自然；我必須把自己徹底交給周圍的環境，把我自己與我的

29 德國與波蘭的波羅的海海岸地區，一六三〇至一八一五年是瑞典國王的領地。

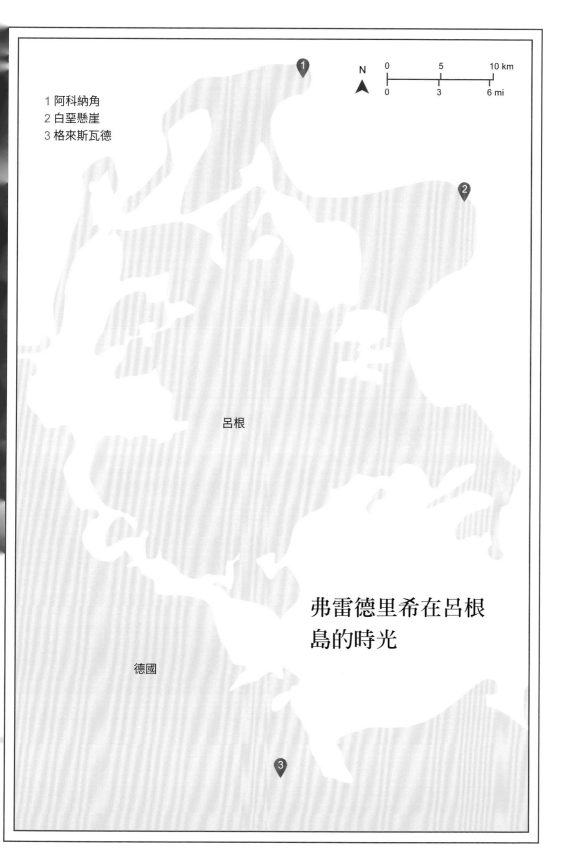

1 阿科納角
2 白堊懸崖
3 格來斯瓦德

N

0 5 10 km
0 3 6 mi

呂根

弗雷德里希在呂根
島的時光

德國

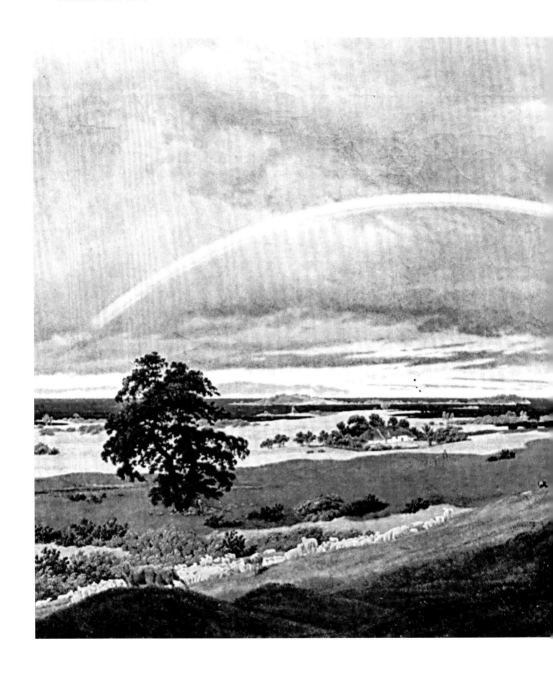

《有彩虹的呂根島風景》（*Landscape on Rügen with Rainbow*），約一八一○年。

雲、我的岩石結合在一起，才能成為我自己。」

在少年時期，弗雷德里希曾接受格來斯瓦德大學的繪畫大師約翰‧葛特弗雷德‧基斯塔普（Johann Gottfried Quistorp，一七五五－一八三五）的指導。

從一七九四年至一七九八年，他在著名的哥本哈根學院（Copenhagen Academy）繼續深造，之後前往德勒斯登，定居於此，並開始從事插畫與版畫。

但是在一八○一年春，他途經德國新布蘭登堡（Neubrandenburg）返回格來斯瓦德，一直待到翌年夏天。在此期間，他放鬆沉浸在故鄉的風景中，並前往呂根島寫生。

弗雷德里希風雨無阻外出寫生的身影顯然令人難忘。一位同時代人回憶道：「漁民們經常注意他，有時擔心他的生命安全，因為他在山邊的嶙峋岩石與海岸上方的白堊峭壁到處攀爬，彷彿自願在腳下的海中尋覓葬身之處。」

當地漁民可能覺得他瘋了，認為這對他自己也有壞處、甚至危險，但這些方法是值得的。他帶著一系列圖畫回到德勒斯登，這些作品展現了他對大自然的新目光。他逐漸能夠觀察光線在迴旋的海水上跳動、在懸崖上閃爍，以及搖曳的樹影。接下來的幾個月裡，他致力於將自己的呂根島印象化為一組焦褐水洗（sepia and wash）畫法風景，這些畫於一八○三年在德勒斯登展出，贏得評論家們熱烈好評。許多藝術史家認為，

這一年是弗雷德里希身為藝術家的轉捩點；他的信心日增，開始描繪季節變化與畫夜循環對自然景觀的影響，以此探索時間與無常等主題。

　　一八〇六年五月，弗雷德里希回到格來斯瓦德休養，他說自己是因為拿破崙擊敗普魯士軍隊而絕望病倒的。他在格來斯瓦爾德待到六月，並再次前往呂根島寫生。翌年他開始創作油畫，很可能是為了那幅傑欽城堡祭壇畫委託案。

　　弗雷德里希下一次重要返鄉之旅是在一八一五年秋天。但是又過了三年，他才把自己的新娘帶回格來斯瓦德介紹給親戚認識。他在一八一八年一月二十一日成婚，令許多人感到意外；這位憂鬱寡言的畫家時年四十四歲，一直是單身，他的妻子卡洛琳・巴默（Caroline Bommer）比他小十九歲，是德勒斯登一名倉庫經理的女兒。不過她似乎對他的人生觀有了積極影響。這個時期創作的《呂根島的白堊海崖》（*Chalk Cliffs on Rügen*）是弗雷德里希最不陰鬱的作品，畫面中有三個人在崖頂眺望遠方。不過，雖然這幅畫基調比較輕快，色調明亮，但畫中三人畢竟還是站在懸崖邊上。弗雷德里希對當地風景的更多習作，比如完成於一八二〇至一八二二年之間的《格來斯瓦德附近的草地》（*Meadows near Greifswald*），則顯示出更溫和、更具田園詩意的風格。

　　一八二四年，弗雷德里希在德勒斯登美術學院（Dresden Academy of Fine Arts）獲得一席教職，但是工作過度似乎又引發了健康問題，導致他將近兩年無法繪製油畫。他再次回到格來斯瓦德休養。在那裡，他把自己僅有的一點精力投入一系列呂根島水彩習作。目前已知他完成了至少三十七幅，並打算製成版畫集出版。但這個計畫始終不得實現，大部分原版水彩畫也已佚失。可嘆的是，這次挫折成為弗雷德里希餘生的基調。他失去了美術學院的風景畫教職，而他對於自己遭此冷遇感到失望，轉而畫出更多陰鬱的畫作。他愈來愈孤僻痛苦，美術學院對待他的方式令他愈來愈感到幻滅，他開始有了妄想的跡象。他堅信妻子對他不忠，他對妻兒也變得暴躁易怒。一八三五年六月二十六日，弗雷德里希中風致殘，此後一直沒有痊癒，而且很可能再也沒有見到自己心愛的呂根島。

右圖：德國，呂根島。

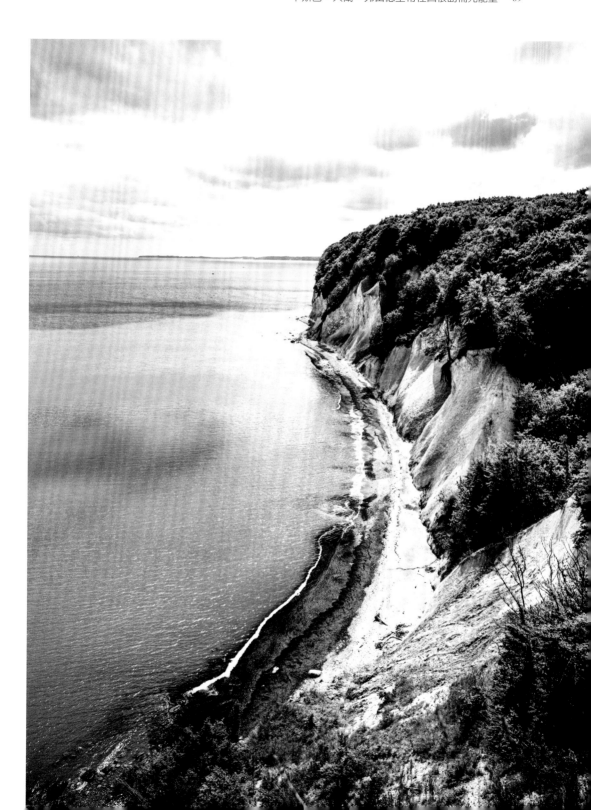

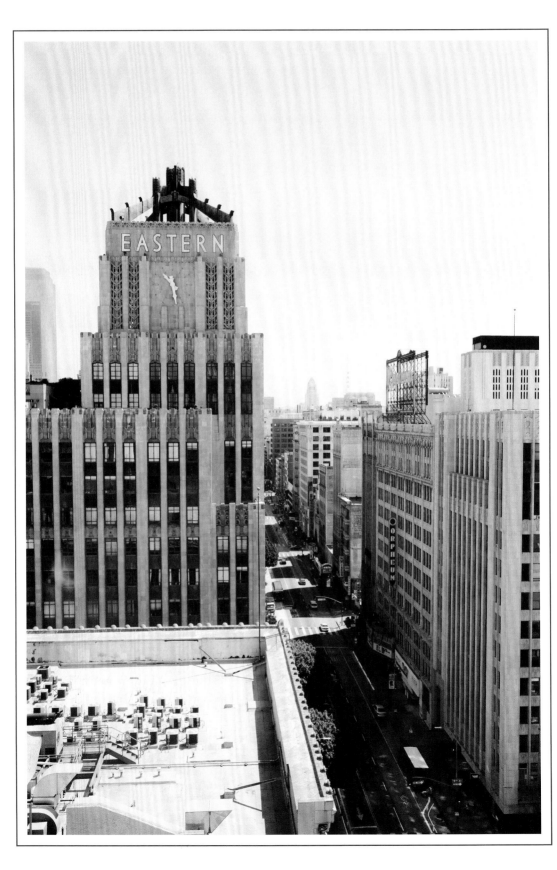

大衛・霍克尼
覺得洛杉磯好得不得了

　　英國藝術家大衛・霍克尼（David Hockney，生於一九三七年）自小就對美國充滿幻想，因為他在布拉福（Bradford）格林蓋茨電影院（Greengates Cinema）的週六早晨兒童俱樂部看過好萊塢的系列電影，諸如《超人》及《閃電俠》。後來，標示著「紐約路」終點站的里茲市有軌電車又激發了他少年時代橫越大西洋、一遊「大蘋果」的想法。終於，他拿到了 P&O 郵輪公司最新旗艦坎培拉號的壁畫委託案，又得到羅勃特爾斯金藝廊（Robert Erskine Gallery）的獎金，腰包滿滿的他得以在一九六一年夏天造訪美國，在七月九日以一張四十英鎊的來回機票飛向紐約，這一天正好是他的二十四歲生日。

　　他已經安排與馬克・伯格（Mark Berger）住在一起。伯格是一位美籍成人大學生，公開的同性戀者，他倆是在倫敦皇家藝術學院（Royal College of Art，簡稱 RCA）讀書時認識的。霍克尼由柏格介紹，發現了《體格畫報》（*Physique Pictorial*），這是一份美國「猛男」（beefcake）雜誌，裡面滿是半裸男子的同性戀情色照片，從粗獷的街頭硬漢與健美運動員到漂亮的鄰家男孩，不一而足，而後者更符合霍克尼的口味。

　　這本雜誌為美國這個「自由國土」[30]在性方面注入了其他可能，而在霍克尼看來，這些可能性在英國是不存在的，當時同性戀行為在英國仍是刑事罪，大多數同性戀男女生活在被曝光的恐懼中。相比之下，紐約的生活放鬆得令霍克尼不敢相信。他回憶道：「人們開放得多，我感覺毫無拘束。這座城市二十四小時徹底運轉。格林威治村從不打烊，書店整夜營業，你可以隨意逛。同性戀生活更有組織。」

　　這次旅行在很多方面改變了霍克尼的人生，其中最引人矚目的，是他的外表。在紐約的時候，霍克尼第一次把頭髮漂染成金色——從此白金色的圓形髮型幾乎就成了他的註冊商標。一九六三年四月，霍克尼第二次到紐約，待了大約一個月，結識安迪・沃荷及演員丹尼斯・霍勃（Dennis Hopper，一九三六－二〇一〇）。他在十二月又回到紐約，但這次打算在美國待上一年，還要去洛杉磯。

　　正如他的傳記作者克里斯多弗・賽門・賽克斯（Christopher Simon Sykes）所指出的，霍克尼在洛杉磯不認識任何人，而且不會開車，他的紐約藝術經紀人查爾斯・艾倫（Charles Alan）懷疑他要如何在這個方圓數百英里的都會郊區四處活動，他的回答是搭公車。艾倫試圖說服他改變計畫去舊金山，可是霍克尼非常固執，堅持自己必

左圖：洛杉磯

30 「the Land of the Free」，出自美國國歌〈The Star-Spangled Banner〉第一段最後一行。

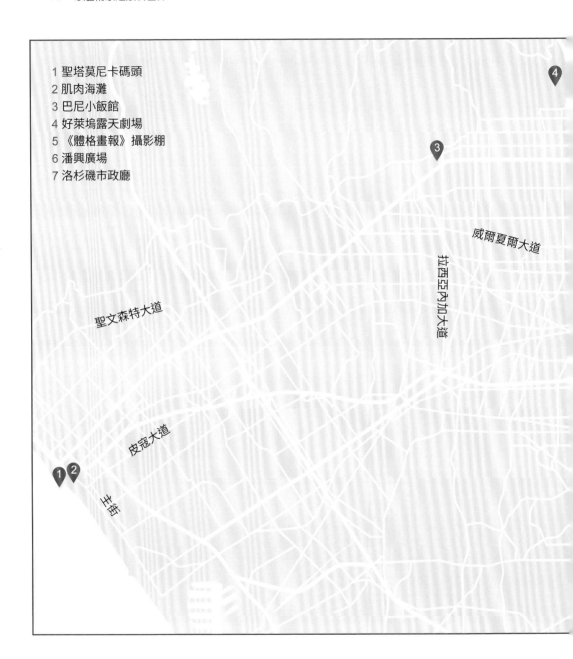

1 聖塔莫尼卡碼頭
2 肌肉海灘
3 巴尼小飯館
4 好萊塢露天劇場
5 《體格畫報》攝影棚
6 潘興廣場
7 洛杉磯市政廳

威爾夏爾大道

拉西亞內加大道

聖文森特大道

皮寇大道

主街

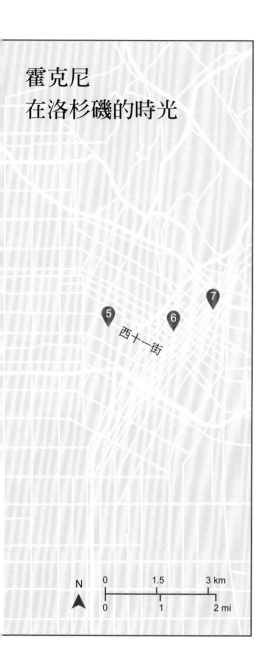

霍克尼
在洛杉磯的時光

西十一街

N

| 0 | 1.5 | 3 km |
| 0 | 1 | 2 mi |

須去好萊塢電影的老家以及《體格畫報》的根據地，他已經在約翰・瑞奇（John Rechy）的小說《夜之城》（City of Night）中讀到這座城市的陰暗一面。這部小說帶有濃厚的自傳色彩，敘事者是一名同性戀男妓，講述自己在紐約、洛杉磯、舊金山及紐奧良與不同男人的性接觸。其中對於洛杉磯潘興廣場（Pershing Square）的描寫尤其多彩，瑞奇把這一帶形容為「孤獨美國的世界」，對那些來自「時代廣場、舊金山公園街、法國區的緊張逃亡者」來說，這是一處雖然髒亂但是自由自在的避難所，到處是「尋覓著寂寞傻瓜好敲上一筆的男妓」、「零落的癮君子、小販」、變裝皇后、乞丐、「被放逐的年輕妓女」。當然了，潘興廣場是霍克尼行程上的首位。

艾倫無法攔阻霍克尼前往南加州探險，於是只好安排住在洛杉磯的奧利佛・安德魯斯（Oliver Andrews）接機，安德魯斯是雕塑家，也是艾倫的客戶。他同意協助來自約克郡的霍克尼熟悉美國西岸。一九六四年一月，霍克尼飛掠聖伯納迪諾郡（San Bernardino）上空，降落在洛杉磯。他馬上被眼前的景象迷住了：成列的獨棟房屋，每一戶都有游泳池，池水在耀眼陽光下閃爍。後來他承認，自己抵達其他城市的時候，從來沒有這樣狂喜興奮——甚至包括紐約。加州住宅的這項特徵很快就成為霍克尼創作的重要主題。在一幅又一幅畫作中，他喜歡研究如何描繪游泳池表面的光。同樣地，還有在無盡的加州夏日裡，泳客躍入豔陽與藍天下的清涼池水，激起的水花與波瀾。

安德魯斯信守諾言，在機場等候霍克尼，將他安全送到一家汽車旅館Tumble Inn，位於聖塔莫尼卡溪谷（Santa Monica Canyon）尾端，安德魯斯承諾第二天再來。霍克尼決定出門探路，他看見遠方有一些燈光，就朝著那個方向前進，認為自己正在往城裡走。但是走了一兩英里後，他發現自己來到一個燈火通明的加油站，周圍什麼也沒有。第二天早上，安德魯斯來了，霍克尼決心解決自己的交通問題，於是請他把自己送到自行車店。接著霍克尼查閱地圖，找到附近的威爾夏爾大道（Wilshire Boulevard），起點在聖塔莫尼卡的太平洋岸，直接通往潘興廣場。於是他就騎著腳踏車出發了，卻沒注意到這趟路長達二十七公里，他也沒想到瑞奇的書雖然取材自生活，到底還是一部小說。霍克尼終於到了潘興廣場，這裡幾乎荒無人煙，與他夢想中的索多瑪與蛾摩拉相去甚遠。他慢吞吞喝了一杯啤酒，可憐兮兮地希望能發生一點有趣的事（結果並沒有），最後只能騎車直接返回旅館。

安德魯斯成功說服了霍克尼，他認為霍克尼應該買一輛車，並主動提出給他上課，助他通過駕照考試。雖然有安德魯斯指導，霍克尼卻以四分之差未能通過考試，不過他還是拿到臨時駕照，於是一擲千金買了輛全新白色福特獵鷹（Falcon）以資慶祝。在不小心誤入高速公路之後，他馬上驅車前往四百多公里以外的拉斯維加斯，而且在這個沙漠度假勝地的著名賭場贏了八十美元。他從Tumble Inn退房，在聖塔莫尼卡的皮寇大道（Pico Boulevard）租了一戶公寓。

霍克尼還需要工作場所，所以在威尼斯海灘（Venice Beach）的主街（Main Street）租下一間俯瞰大海的畫室，然後開始安頓下來，享受這個區域的生活節

上圖：洛杉磯，威尼斯海灘。

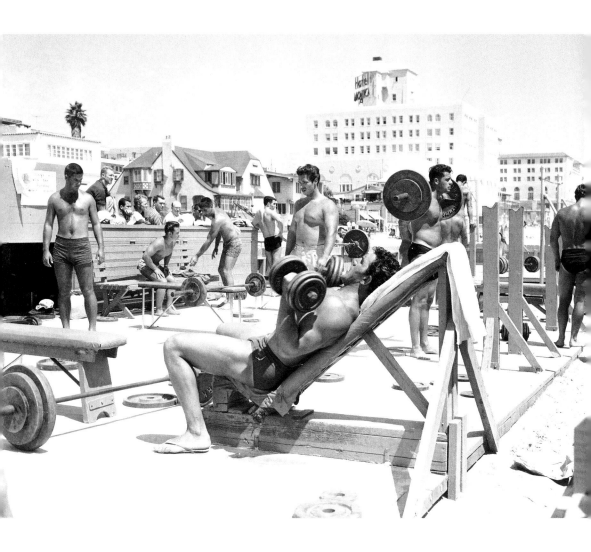

奏；他發現這裡的動植物、兼容並蓄的折衷主義建築、肌膚黝黑且身材勻稱的居民都非
常令他喜歡。

　　離他的新公寓不遠就是聖文森特大道（San Vicente Boulevard），這裡的豪華宅
邸前方是棕櫚與仙人掌花園，大道中央的綠地是慢跑者與健身迷最喜愛的地點，他
們沿著大道跑下來，穿過帕利塞德公園（Palisades Park），再沿著海洋大道（Ocean
Avenue），一直到威尼斯最著名的肌肉海灘（Muscle Beach），就在聖塔莫尼卡碼頭旁
的沙灘上，是健身愛好者與排球球員的活動地點。此處的又一個特色，則是成排的淋浴
間，那些運動的人在岸上健身後汗流浹背，或者在海水中游泳後，都可以在這裡沖洗。
一排排古銅色壯男沐浴的景象，是此處海灘吸引男同性戀者的原因之一，也必然吸引了
霍克尼的目光。

　　不過，模仿古典藝術姿勢沐浴的男人照片是《體格畫報》的必備內容。該雜誌攝影棚在市中心的第十一街（一棟出人意料的普通房子，有座泳池，經常充作照片背景），霍克尼也曾前去參觀。他對這一切意象發出回應，在美國逗留期間，他創作了《正要淋浴的男孩》（*Boy About to Take a Shower*）、《男人在比佛利山淋浴》（*Man in Shower in Beverly Hills*）等突破性畫作。

　　然而正如評論家彼得‧韋伯（Peter Webb）所說，這座城市的建築對霍克尼藝術創作的影響，可以說不亞於濕漉漉的美麗男孩。霍克尼開著自己的福特獵鷹在城中遊逛，不是為了泡男人（雖然他在洛杉磯也不是沒有性趣），而是為了體驗這座城市的建築風格。這種建築風格是由汽車決定的，從路旁的小餐館與外型如圓頂硬禮帽的餐廳、帶城堡塔樓的豪宅，以及未來主義的新建築，比如勞特納（Lautner）[31]設計的穆荷蘭大道上的賈西亞之家（Garcia House）、托里森路上的光化層（Chemosphere），霍克尼把這一切盡收眼底。後來他說，世上唯有洛杉磯能讓他在開車遊逛時看見城中建築就不自禁地微笑。

　　他在洛杉磯完成的第一幅畫是《塑膠樹加市政廳》（*Plastic Tree Plus City Hall*）。這幅畫中，該城的地標摩天樓與一棵成分可疑的棕櫚樹平分秋色。這幅畫用的是壓克力顏料，霍克尼之前在倫敦曾經嘗試使用，並不成功。可是現在他發現美國的壓克力顏料品質遠比英國的好，而且易於延展，遂成為他的首選材料。後來他又用這種顏料創作了更多不朽的城市景觀，比如《威爾夏爾大道》（*Wilshire Boulevard*）、《洛杉磯與建築》（*Los Angeles and Building*）、《潘興廣場》（*Pershing Square*）、《洛杉磯》（*Los Angeles*）、《加州藝術收藏家》（*California Art Collector*）。《加州藝術收藏家》是他的第一幅「游泳池」畫，衍生自他與貝蒂‧阿舍爾（Betty Asher）等富有的收藏家及策展人的接觸經歷。當時洛杉磯藝術界的活動重心，是拉西亞內加大道（La Cienega Boulevard）上重要當代藝廊的開幕式，都在週一舉行。霍克尼很快就被吸收加入，在這裡認識了美國普普藝術畫家艾德‧茹謝（Ed Ruscha，一九三八－）。這條街的路頭有一家酒吧兼廉價餐館「巴尼小飯館」（Barney's Beanery），是藝術家及藝術外圍人士的主要聚集地，裝置藝術家愛德華‧肯霍茲（Edward Kienholz，一九二七－一九九四）等人經常光顧，霍克尼也經常到這裡來。

　　霍克尼曾離開洛杉磯，前往美國中西部的愛荷華州任教六星期，然後與皇家藝術學院的老熟人、服裝設計師歐希‧克拉克（Ossie Clark），以及畫家德瑞克‧波希爾（Derek Boshier）一起去大峽谷及紐奧良玩了一趟，還在好萊塢露天劇場看了披頭四演出。這次美國之旅於九月結束，終點在東海岸，查爾斯‧艾倫的紐約藝廊舉辦了霍克尼個展，這是他的第一次美國個展。展出十分成功，宣告這位藝術家就此進入美國藝術界。他的最新作品以西海岸為意象，指向他未來數十年著迷的主題與焦點，並描繪出接下來五十年裡，他在故鄉以外不時停留的另一個家。

左圖：洛杉磯，肌肉海灘的夏日學校，一九五七。

31 約翰‧愛德華‧勞特納（John Edward Lautner），一九一一－一九九四。美國建築師。此處提到的兩棟建築都是私人住宅。

葛飾北齋
攀登富士山

　　日本藝術家葛飾北齋（Katsushika Hokusai，一七六〇－一八四九）曾寫道：「我從六歲起，就酷愛描繪事物的形象，大約從五十歲起，我的畫就經常發表；但是直到七十歲，我畫的東西都不值一提。」對於北齋本人及其早年作品，這番自述有點太嚴苛了。他的作品產量十分可觀，在七十歲之前，他已經畫出至少十二卷漫畫（manga，素描或滑稽諷刺畫，現代連環漫畫的前身），為書籍及印刷品製作了數千幅插畫，還有數不清的圖畫，包括動物、本土動植物、宗教人物、傳統浮世繪風格的高級妓女及演員，以及受荷蘭版畫影響的西式日本風景。

　　一六三五年頒布的鎖國令禁止日本人出國，實際上也禁止歐洲人進入日本。在北齋漫長的一生中，鎖國令始終有效[32]，這多少限制了他接觸外來影響的機會。然而很少有藝術家像他這樣具有好奇與探索精神，可以說他的一生都在追求藝術的絕對完美，這樣的追求一直持續到他最後在世的日子。據說他在臨終前哭著說：「要是上天再給我十年……五年，我就能成為真正的畫家。」無論如何，就在一八三〇年，北齋以七十高齡開始創作一個新系列，最終實現了他在作品中灌注三種精神元素的抱負，這三種元素即天、地、人。

　　在這些畫作中，《神奈川沖浪裡》是迄今北齋在歐美最著名的作品。這幅畫面的重心是高大的滔滔白浪，既有威脅感，又莫名令人感到親切，近幾十年來被複製到了各種物品上，包括浴巾、沖浪板、啤酒罐。然而就像該系列的其他畫作一樣，這幅畫的真正主題，其實是背景中遠方的富士山，從一八三〇年到一八三三年，北齋癡迷地環繞著這處日本地標，創作了這個系列。

　　在某些方面，富士山可說一直是北齋心馳神往的對象，在他最早的書中可以找到它的零星跡象。但是這個晚期的系列彙編，以《富嶽三十六景》（實際上有四十六幅）為名出版，既代表了北齋在闊別風景畫十年之後的回歸，也代表他在焦點與實際表現能力上的偉大飛躍。

　　富士山在日本文化中占有重要地位與影響。它不僅是日本最高峰，也在這個國家的心靈中具有獨特地位。自古以來，富士山就是神聖的，也是不朽之源。在日本現存最古老的「物語」（monogatari，一種散文體故事，可追溯至九或十世紀）《竹取物語》中，據說富士山是一位女神儲存生命之水的地方。此外，富士山也出現在十三世紀時日本最早的真正卷軸畫中。

32 一六三三年（寬永十年），第一次頒布鎖國令。一八五三年（嘉永六年），美國海軍上校馬修·佩里（Matthew Calbraith Perry）攜美國總統米勒國書在浦賀登陸，結束鎖國。

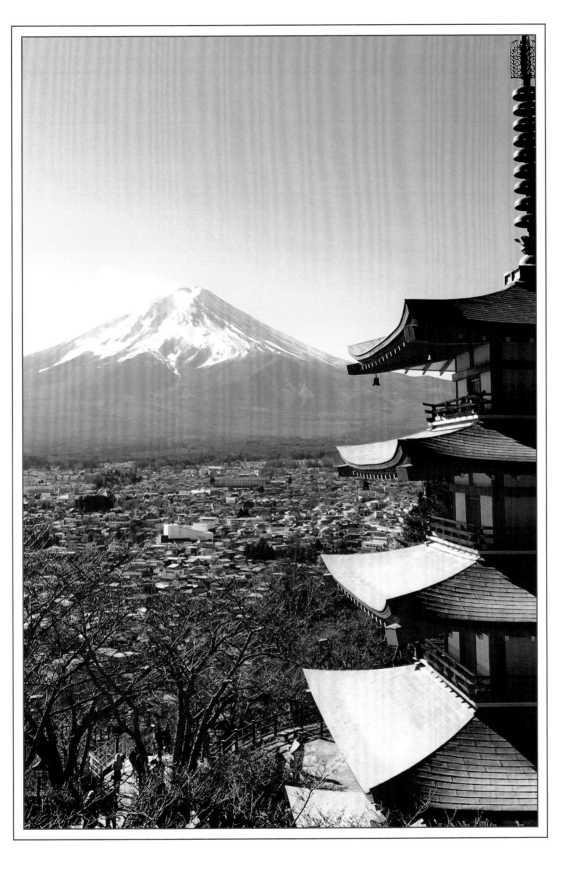

佛教、道教、神道教都視富士山為聖山。近幾個世紀以來，富士山還出現在賀年片上（surimono）[33]，並已成為日本的代名詞。從遠處看，它是一個圓錐體，不過它的側面線條並不是對稱的。藝術史家傑克・希勒爾（Jack Hillier）認為，富士山的不對稱本身就是日本的特色，他還提出一個觀點：「如果富士山實際上並不存在，日本藝術家也會創造出富士山。」

在夏季攀登富士山比較容易，也比較安全。許多日本人的遺願清單上，登頂富士山依然是首位，而且從十九世紀初日本上層階級開始流行國內旅遊觀光以來，一直是如此。也正是在那個時候，以人們實際造訪地點為主題的寫實紀念圖畫開始興盛。在此之前，包括北齋在內的藝術家們可能從未離開自己的畫室，而是根據前輩的作品再創作，通常這些前輩作品本身就是幻想，取材自傳統或者文學作品中對於某些地點可能景象的描繪，而非真實的生活景觀。

關於北齋創作這一系列富士風景的工作方法，我們所知甚少。但是這些富士風景畫的目的是為了賣給曾經去過當地的人，其數量之多、描繪之詳盡，看來應該是基於個人步行與乘船所做的實地調查。

1　諏訪湖
2　石班澤
3　身延川
4　伊澤
5　三坂
6　犬目峠
7　玉川
8　東京
9　隅田川
10　深川
11　登戶浦
12　牛堀
13　吉田
14　金谷
15　江尻
16　大野新田
17　蘆之湖
18　平塚市
19　江島
20　七里濱
21　程谷

日本

前頁圖：日本，山邊的淺間神社忠靈塔俯瞰著富士吉田市，遠方是富士山。

33「摺物」，飾有木刻版畫，用於詩社寫詩以及年節祝賀。

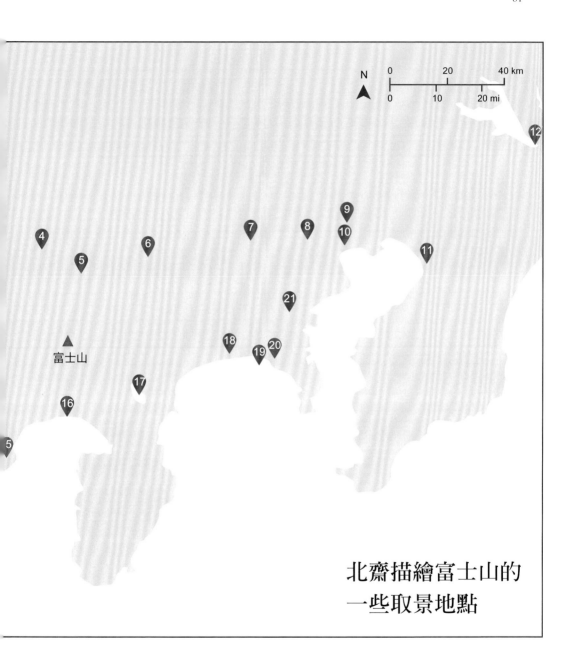

北齋描繪富士山的
一些取景地點

　　北齋是會呼應大眾口味的商業藝術家，多次獲得巨大成功。他的出版商永壽堂
（Eijudo）是著名的精明商人，應該是他委託北齋創作富士山系列版畫。這些畫滿足了
人們對正宗日本味裝飾畫的要求，北齋用了一種叫做柏林藍或普魯士藍的新顏料，當時
藝術家正開始使用這種新顏料，在畫中表現更大的動態。這種染料於一七○六年在德
國研製成功，於十八世紀中葉進口到日本。遺憾的是，當時它過於昂貴，大多數藝術家
用不起。不過到了一八二○年代，中國人發明了一個便宜得多的版本，到了一八三○年
代，它開始受到日本畫家青睞，尤其重要的是，它也受到市井大眾的喜愛。

　　寶曆十年九月二十三日（大約是西曆一七六○年十月或十一月），北齋出生在東
京（當時稱江戶）郊外農村。在現代東京，富士山幾乎已經完全被高樓大廈所遮擋，但
北齋卻是在富士山近景伴隨下生長。雖然富士山與江戶之間還有一段距離，但是它那積
雪的山峰始終聳立在地平線上，從《東都駿台》、《江戶日本橋》、《江都駿河町三井
見世略圖》的畫面中可以清楚看到這樣的景象。

　　在《凱風快晴》及《山下白雨》的畫面中，富士山是一股陰鬱的自然之力，宏偉

下圖：《常州牛堀》，約一八三○－一八三一。

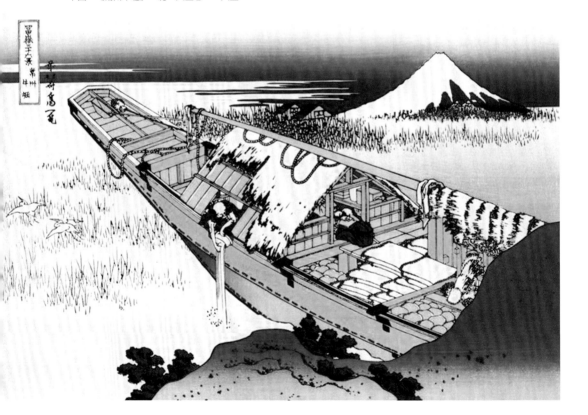

永恆，注視著時間流逝，經受著季節考驗。不過，他這一系列三十六幅作品的美妙之處，也許在於這座山雖然是至高無上的，但在畫中也往往是附帶的特徵，是普通人生活中的背景。畫中的人與山和諧共處，儘管這座山將超越他們的壽命而永存。

據記載，北齋曾使用三十多個不同的畫號別名，啟用一個新的畫號就象徵著他在藝術表現上的新發展，這在當時日本藝術界是很常見的習慣。因此，在《富嶽三十六景》之後，北齋這個名字就像舊蛻一般脫落了。這個系列的續集《富嶽百景》（北齋又數錯了，其實是一百零二幅）出版於一八三四年，也是對富士山的謳歌，並附有一句提示：「從前的北齋為一，現在改名畫狂老人。」但是《富嶽三十六景》的影響極大，尤其是在海外（幾十年後，克洛德・莫內、奧古斯特・羅丹、文森・梵谷都推崇他的版畫），全世界依然以北齋稱呼他。

下圖：日本，從蘆之湖遠眺富士山。

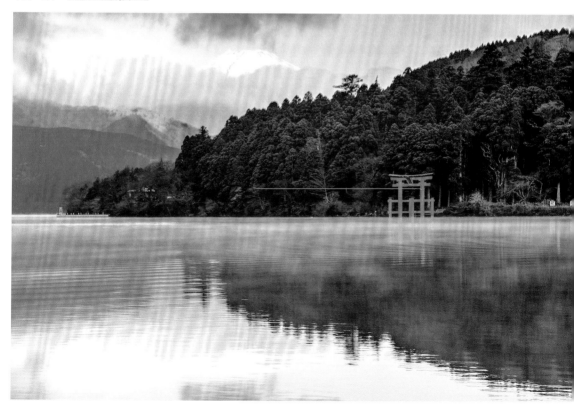

1 伊德蘇登
2 布列德斯卡
3 格列瓦哈倫

芬蘭

佩林基群島

楊笙
在佩林基群島的時光

芬蘭灣

N

朵貝・楊笙
在佩林基群島度夏

　　朵貝・楊笙（Tove Jansson，一九一四－二〇〇一）是畫家、插畫家、小說家，也是備受喜愛的兒童繪本《姆米》（*Moomins*）系列創作者。以艾莉・史密斯（Ali Smith，一九六二－）的話說，楊笙出生在赫爾辛基一個「藝術世家」，就在第一次世界大戰爆發前幾個月。這場戰爭及後續衝突，對楊笙的生活與事業產生了巨大影響。她的第一本姆米書《姆米與大洪水》（*The Moomins and the Great Flood*）創作於第二次世界大戰期間，她的傳記作者路拉・卡爾亞萊寧（Tuula Karjalainen）認為，這本書的目的是「驅散戰爭的黑暗與壓抑」。

　　朵貝的父親維克多（Viktor）是一位雕塑家，家族中對他的稱呼是「法凡」（Faffan）。一九一八年芬蘭內戰的經歷改變了他；自一八〇九年開始統治芬蘭的俄羅斯帝國崩潰，直接導致了這場小規模戰爭。一九一七年，布爾什維克革命推翻了羅曼諾夫王朝，這是由於羅曼諾夫持續對戰德國及奧匈盟友、保加利亞、鄂圖曼帝國，因此造成國內金融動盪，加速了羅曼諾夫覆滅及共產黨政權成立。翌年春天在芬蘭，得到德國軍事支援的右派白軍，與俄羅斯紅軍部隊支持的左傾紅軍展開了爭奪戰，前者最終獲勝，但這是一場殘酷的較量，雙方都犯下了暴行。

　　法凡出身著名的芬蘭－瑞典商人家族，站在白軍這一邊。他那堅定保守的價值觀，尤其是反猶太主義以及後來對希特勒與德國的熱烈支持，使得他經常與朵貝產生分歧。朵貝公開譴責納粹，她的藝文界朋友及愛侶中有許多猶太人、社會主義者與自由主義者。但是朵貝的母親、瑞典血統的西格妮・「哈瑪」・哈瑪爾史坦－楊笙（Signe 'Ham' Hammarsten-Jansson）說，當年剛從內戰歸來的法凡卻完全不是這樣的人，當時他倆初識，都是心懷抱負的青年藝術家，在巴黎深造。

　　對於這個轉變，卡爾亞萊寧的結論是「曾經性格陽光、好玩有趣的維克多」搖身一變，成了一個嚴厲怨恨、固執己見的人。他在家裡永遠是陰鬱而獨斷，他更喜歡和老戰友們在一起，出門去餐廳裡度過狂飲的夜晚。芬蘭實行禁酒令之後，烈酒不容易取得，他們就在楊笙家的客廳裡聚會，只有男性出席。朵貝在自傳體小說《雕塑家的女兒》（*Sculptor's Daughter*，一九六八）中生動描述了這些煙霧瀰漫、充滿男性激素與烈酒的聚會（在芬蘭稱為希波〔hippor〕）。

　　芬蘭內戰滲透了朵貝成長過程的許多方面。楊笙家位於赫爾辛基，卡塔亞諾卡區（Katajanokka）的魯歐特斯卡圖街四號（Luotsikatu Street），宅中最珍貴的東西是她父親收藏的手榴彈。從來只有法凡自己才可以觸摸這些手榴彈，他把這些內戰的戰利品當作聖髑一樣尊崇。

法凡的雕塑專長是塑造官能美的女性以及柔和的幼兒。哈瑪與朵貝都是法凡作品的模特兒。朵貝曾說過，她懷疑父親真正喜歡的只有他以石頭雕出來的、被動而沉默的女性。法凡的名氣始終不如當時芬蘭著名雕塑家韋伊諾·阿爾托寧（Waino Aaltonen），而他賴以養家餬口的工作主要是創作戰爭紀念碑及白衛軍戰爭英雄的雕像，哪怕這類工作收入通常不高。由於這類委託案不多，家中並不寬裕，所以哈瑪與法凡結婚之後，就擱置了自己在紡織品方面的藝術追求，擔任職業插畫師、平面藝術設計師及漫畫師來養家。從一九二四年起，她在芬蘭銀行（Bank of Finland）擔任製圖師，後來設計了鈔票和水印，以及芬蘭郵政郵票。

朵貝繼承了母親的工作熱情與漫畫天賦。她本身的繪畫天分很早就顯現出來了，兩歲半時的一幅速寫是她現存最早的年少時期作品。十四歲的時候，她的插畫、詩歌與連環漫畫投稿已經被接受並出版。就這樣，她也為家中拮据的小金庫做出了貢獻。楊笙夫婦的創作努力得到的回報經常不穩定，但朵貝記得她從小就被教育「要同情所有不是藝術家的人」。

雖然生活有其難處，但朵貝記憶中的童年充滿了遊戲與遠足，一家人每年夏天離開赫爾辛基的時光更是歡樂。類似於俄羅斯人擁有季節性的第二個家（夏屋〔dacha〕），芬蘭中產階級在夏季也經常暫時遷居鄉間。楊笙家雖然在經濟上比較困難，但也不例外。哈瑪的銀行工作使得她只能在週末和假日前往鄉間，所以有一位管家照顧法凡、朵貝與兄弟佩爾奧洛夫（Per Olov）及拉爾斯（Lars）。

上圖：從佩林斯基群島中的小島遠眺，芬蘭。

　　一開始楊笙家與哈瑪的瑞典親戚一起度夏，在斯德哥爾摩群島（Stockholm Archipelago）的比利德島（Blidö）。從一九二二年起，他們就幾乎只去芬蘭的佩林基群島（Pellinki，瑞典語稱 Pellinge）。比利德島擁有海灘、高大樹林與植被，可能是姆米谷的現實原型。但是朵貝心中最親近的地方，同時也是長久滋養她創作的地方，則是佩林基群島。正是在此地，她與弟弟佩爾奧洛夫就「醜陋」這個主題有了一次哲學性探討，然後她在度假別墅旁一座小屋的木牆上，畫下了最早的姆米，一開始她稱之為斯諾爾克（Snork）。

　　佩林基群島在芬蘭灣北方，赫爾辛基以東約五十公里，波爾沃（Porvoo）東南約二十二公里。群島一共有大約二百個獨立的島嶼，其中最重要的是松德（Sundö）、圖爾蘭德特（Tullandet）、里爾佩林厄（Lillpellinge，小佩林基）、厄爾蘭德特（Ölandet）、大佩林基（Suur-Pellinki）。在大佩林基島的伊德蘇登（Edesudden），楊笙家向古斯塔夫森家族租下了第一處別墅。阿爾伯特（阿比）·古斯塔夫森（Albert〔Abbe〕Gustafsson）與朵貝同齡，也成為她的一生摯友。

　　後來楊笙家選擇布列德斯卡島（Bredskär），朵貝和拉爾斯在這裡建了一座小木屋，出人意料地經久耐用，即使在比較溫和的月份裡，島上也經常颳大風，而這座小木屋都經受住了。說來奇怪，壞天氣反而能把法凡最好的一面帶出來。朵貝曾寫到，她的父親是一個憂鬱的人，但是「風暴來臨時，他就變成了另一個人：開心、有趣，隨時準備與孩子們開始危險的奇遇」。在這種情況下，他就忍不住要把自己的家人全部保護起來，而朵貝的《姆米》系列中，姆米爸爸（Moominpapa）也有相似的行為。即使在法凡與朵貝無法冷靜交談的時期，她也依然與家人前往佩林基群島度假，通常從春末一直到秋季。

　　對楊笙家族來說，尤其是對朵貝，最重要的也許是這些小島給了他們機會，讓他們能夠沉浸在對大海的熱愛中。佩爾奧洛夫潛水技術嫻熟，拉爾斯熱愛航海，而朵貝最喜愛的則是在岩岸上觀察海浪。對大海的愛不僅經常表現在《姆米》系列中，也表現在許多與水有關的繪畫、硬筆畫、影片與廣播劇本、長篇小說與故事中（她為要塞城市哈米納〔Hamina〕三百周年所作的壁畫中，有海中飛馳的帆船、美人魚及其他幻想中的海洋生物）。

　　一九六五年，她與自己的伴侶，美籍芬蘭平面藝術家圖莉基‧「圖蒂」‧皮耶蒂拉（Tuulikki‘Tooti’Pietilä）第一次造訪格列瓦哈倫島（Klovharun），並且愛上了這座位於群島外圍的小島。它的偏遠位置吸引了朵貝，她在小時候就夢想成為庫米爾斯卡島上（Kummelskär）的燈塔看守人，那也是佩林基的一座偏僻小島；她形容這個小島是「最大也最美的珍珠」，串在項鍊般的「格羅碩姆島（Glosham，又寫為 Glosholm）以西新月形的無人巖島鏈」中。

　　朵貝與圖蒂在格列瓦哈倫島上建了一座木屋，由圖蒂的兄弟、建築師瑞瑪‧皮耶蒂拉（Reima Pietilä），以及他的妻子拉莉（Raili）共同設計。朵貝與圖蒂在這個時期經常前往世界各地，但連續二十六年都在格列瓦哈倫島度夏。她們在這座小島上寫作、畫畫、釣魚、游泳，盡情享受當地風景與大自然。

　　來到格列瓦哈倫島之後，朵貝完成的第一批書包括了《姆米爸爸航海記》（Moominpapa at Sea），這是一首對大海的讚美詩，姆米爸爸在書中實現了朵貝的夙願，成為燈塔看守人。在格列瓦哈倫島上，朵貝開始寫作她最受推崇的成人書籍，《夏日之書》（The Summer Book）。朵貝與圖蒂合作了《島嶼筆記》（Notes from an Island），紀念該島的歷史、地理與神話，朵貝負責文字，圖蒂負責插畫。然而到了一九九二年，朵貝的健康開始衰退，而往來格列瓦哈倫島的交通即使在夏季也受天氣影響（在嚴酷的芬蘭冬季裡，該島完全與世隔絕）；於是她倆只能勉強放棄這座木屋，將它捐給當地的社區協會，如今該協會在每年七月向大眾開放這座木屋。

左圖：芬蘭，布列德斯卡島，朵貝‧楊笙（左）與圖莉基‧皮耶蒂拉，一九六一。

芙烈達・卡蘿與迪亞哥・里維拉在庫埃納瓦卡城度蜜月

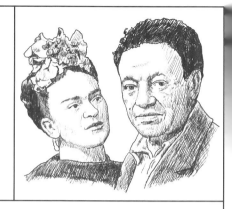

　　墨西哥畫家芙烈達・卡蘿（Frida Kahlo，一九○七－一九五四）與迪亞哥・里維拉（Diego Rivera，一八八六－一九五七）之間的關係，是藝術史上最有創作成果的關係，在情感上也是動盪不安的關係。他倆互相鼓舞、激勵，為對方創作出許多肖像，兩人之間的伴侶關係包括婚姻、多次流產、離婚、再婚、雙方各自的多次風流韻事，比如里維拉與卡蘿的妹妹有染，而卡蘿身為雙性戀者，情人包括俄羅斯革命家列夫・托洛斯基（Leon Trotsky）、美籍日本雕塑家野口勇（Isamu Noguchi），最著名的是美國畫家喬治亞・歐姬芙（Georgia O'Keeffe）

　　卡蘿第一次見到里維拉是在一九二二年，當時她是個十五歲的學生，里維拉在她就讀的墨西哥城名校，國立預備學校（National Preparatory School）的圓形劇場繪製壁畫。六年後，兩人的朋友，義大利攝影家蒂娜・莫多蒂（Tina Modotti）介紹他倆認識，雖然當時里維拉已與盧佩・瑪林（Lupe Marín）結婚，但他仍與卡蘿熱烈交往，後來卡蘿還為瑪林畫了一幅肖像。

　　在認識里維拉之前，卡蘿的穿著頗為傳統，但在里維拉影響之下，她開始喜歡上突顯墨西哥風情的衣著，特旺娜（Tehuana）[34] 傳統服裝及首飾逐漸成為她的標誌。一九二九年八月二十一日，這對新人在墨西哥城科約阿坎區（Coyoacán）市政廳公證結婚，儀式上卡蘿穿了一件向墨西哥原住民女傭借來的連身洋裝，當時里維拉四十二歲，卡蘿比他年輕二十歲。

　　同年十二月，里維拉接受美國大使德懷特・W・莫羅（Dwight W. Morrow）委託，為科爾特斯宮（Palace of Cortés）繪製壁畫，地點在墨西哥城以南大約六十四公里處的庫埃納瓦卡（Cuernavaca）。里維拉與莫羅看起來不可能是合作夥伴：里維拉是持有黨證的共產黨員，而莫羅堅定相信美國的資本主義。同樣看似不真實的則是壁畫地點及壁畫主題。這座宮殿的始建者是西班牙殖民者埃爾南・科爾特斯，就在一五二一年他攻陷阿茲特克大城特諾奇提特蘭不久之後。宮殿建立在一座阿茲特克金字塔廢墟上，科爾特斯在此存放自己掠奪來的墨西哥黃金及寶藏。而現在，里維拉可以自由地以壁畫裝飾這座宮殿，他不僅描繪西班牙征服者的殘暴，還讚揚了墨西哥革命成功，畫中埃米利亞諾・薩帕塔（Emiliano Zapata）[35] 身騎白馬，英姿煥發。雖然壁畫內容激進，但由於出資人是美國政府，激怒里維拉的許多共產黨同志，他們指控他虛偽，將他開除出黨。

　　在里維拉繪製壁畫將近一年的時間裡，有一項額外收穫：莫羅在庫埃納瓦卡有一

34 墨西哥東南部瓦哈卡州（Oxaca）特旺特佩克（Tehuantepec）地區女性傳統服裝，花色鮮豔。
35 一八七九－一九一九。墨西哥南方解放軍領導人，遭政敵伏擊身亡。

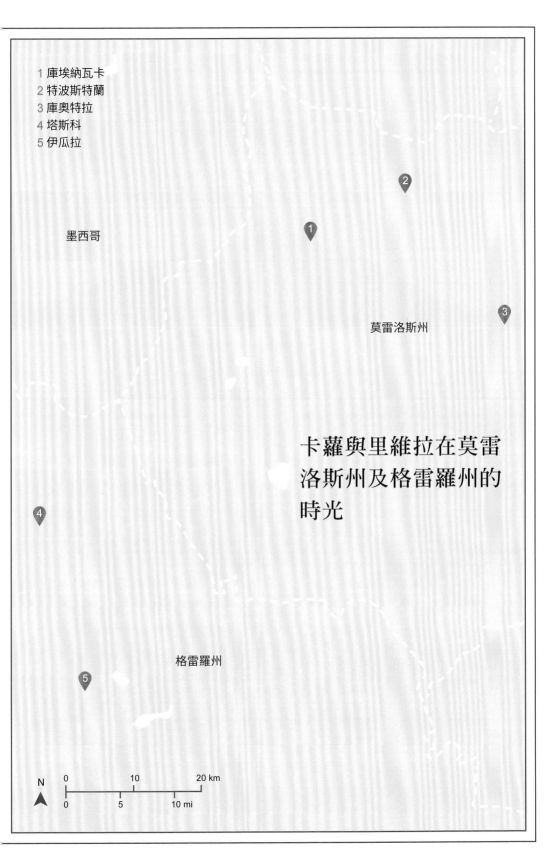

1 庫埃納瓦卡
2 特波斯特蘭
3 庫奧特拉
4 塔斯科
5 伊瓜拉

墨西哥

莫雷洛斯州

卡蘿與里維拉在莫雷
洛斯州及格雷羅州的
時光

格雷羅州

N

0 10 20 km

0 5 10 mi

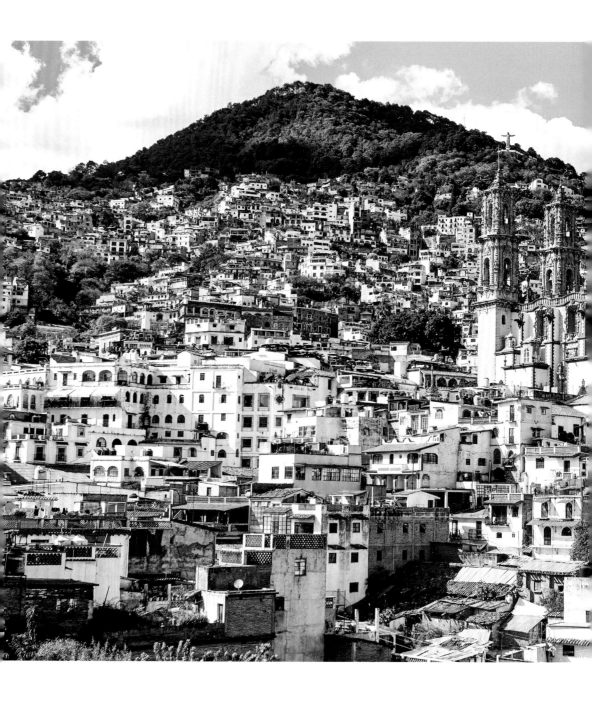

下圖：墨西哥，塔斯科

處占地甚廣的房舍「明日之屋」（Casa Mañana），供里維拉免費居住。這裡有幾座花園與噴泉，往東還可以望見積雪的火山波波卡特佩特（Popocatépetl）與伊斯塔西瓦特爾（Iztaccihuatl），為里維拉與卡蘿的蜜月期提供了詩意的背景。

里維拉每天去科爾特斯宮畫畫，卡蘿經常去陪伴他。她總是在午餐時間過來，午餐放在用鮮花裝飾的籃子裡。卡蘿還對他的作品提出意見，讓他重畫那些不符合她的標準的部分。後來他回憶道：「我得按照卡蘿的意願修改薩帕塔的白馬。」一開始卡蘿質疑這匹馬的顏色，因為眾所周知薩帕塔騎的是一匹黑色坐騎，但她接受了里維拉的解釋，他的理由是必須為人民創造一些美麗的事物。不過她還是挑出了毛病，認為這匹馬的腿太沉重了，在她的堅持下，里維拉重畫了馬腿。

壁畫的進展極為緩慢。里維拉辛勤工作，而卡蘿婚後全副身心貫注在他身上，忽略了自己的藝術，此時也重新開始作畫。她畫了幾幅當地原住民兒童肖像，還有一幅原住民婦女在枝葉間的畫像，但後來佚失。此外，她很可能就是在此時開始繪製第三幅自畫像。

卡蘿身為藝術家，對她的成長而言同樣重要的也許還有那些短程旅行，前往庫埃納瓦卡的歷史遺跡，以及周邊城鎮諸如塔斯科（Taxco）、伊瓜拉（Iguala）、特波斯特蘭（Tepoztlán）、庫奧特拉（Cuautla）。她自己研究殖民時期建築，深入了解阿茲特克人的過去，探索年代較近的墨西哥原住民民俗文化。在星期天，里維拉就與她一起出遊，里維拉身為畫家，總是在尋找主題與圖像，將來可能運用在作品中。後來這兩位藝術家也都將墨西哥金字塔（及墨西

哥無毛狗）恰如其分地加進自己的繪畫語彙中。

　　他倆在庫埃納瓦卡的時光短暫而閒適，不過卡蘿流產了，這是她一生中數次流產的第一次；她不能生育，這對於她與里維拉來說是沉重打擊。一九三〇年十一月，他倆從墨西哥前往舊金山，因為里維拉受雇為太平洋證券交易中心午餐俱樂部（Pacific Stock Exchange Luncheon Club）製作一幅壁畫。至於墨西哥共產黨人還要繼續吹毛求疵，里維拉並不在意，他指出，連列寧也曾建議革命者在敵人陣營內開展工作呢。

右圖：庫埃納瓦卡，迪亞哥‧里維拉在科爾特斯宮，一九三〇。
下圖：墨西哥，庫埃納瓦卡，庫埃納瓦卡主教座堂。

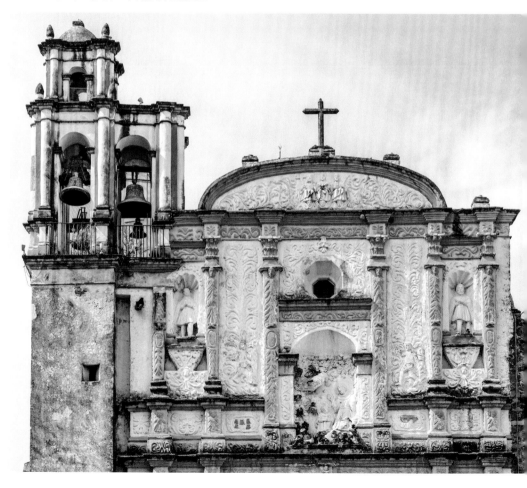

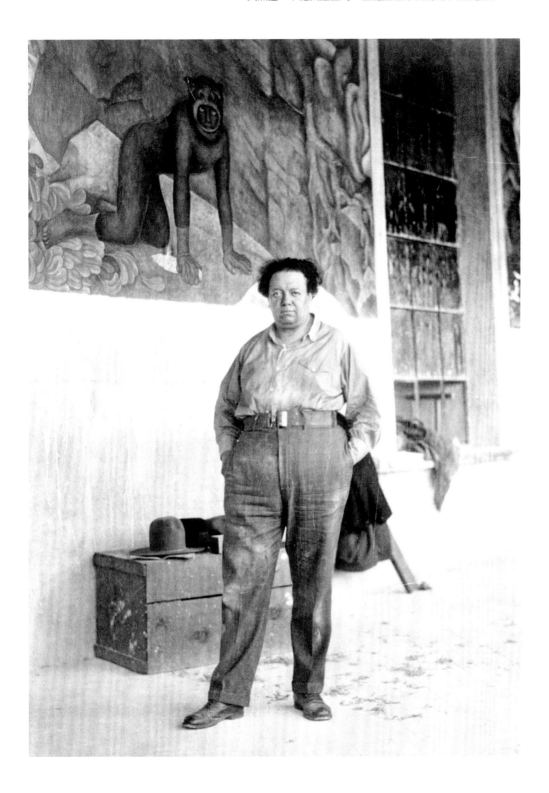

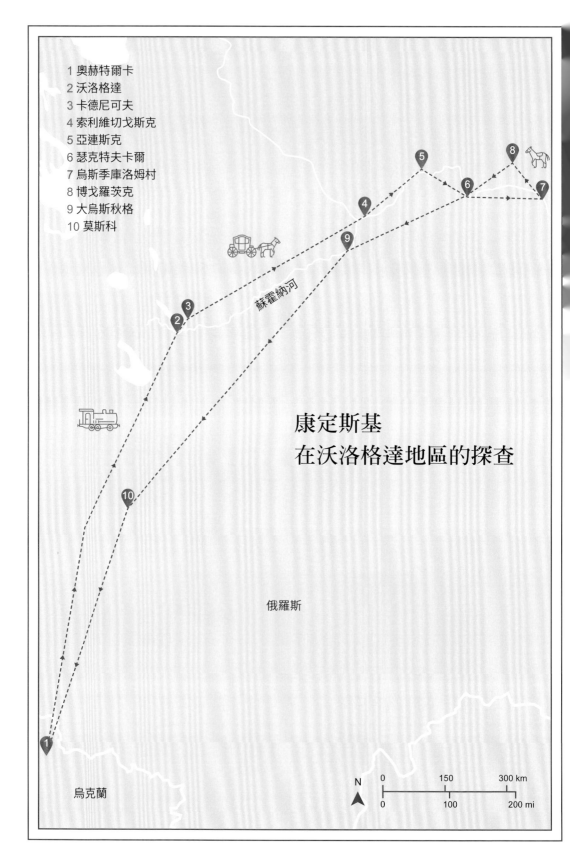

1 奧赫特爾卡
2 沃洛格達
3 卡德尼可夫
4 索利維切戈斯克
5 亞連斯克
6 瑟克特夫卡爾
7 烏斯季庫洛姆村
8 博戈羅茨克
9 大烏斯秋格
10 莫斯科

蘇霍納河

康定斯基
在沃洛格達地區的探查

俄羅斯

烏克蘭

N

| 0 | 150 | 300 km |
| 0 | 100 | 200 mi |

瓦西里・康定斯基
在沃洛格達州聽見藝術的呼喚

　　一八八九年五月二十八日，年輕有為的法學者瓦西里・康定斯基（Wassily Kandinsky，一八六六－一九四四）從莫斯科出發，前往鮮為人知的沃洛格達地區（Vologda）進行科學考察，這個省份毗鄰烏拉山區及西伯利亞西緣。康定斯基此次考察的贊助人是著名的帝國自然科學、人種學與民族誌學之友協會（Imperial Society of Friends of Natural Science, Anthropology and Ethnography），考察目的有兩個。他後來在一九一三年的回憶錄《回顧》（*Retrospect*）中說，此行是為了「研究俄羅斯公民中農民的刑法（以尋找原始法律原則），並收集逐漸消失的漁獵民族茲梁人（Zyrian）的異教習俗遺風」。

　　俄羅斯自一八六一年廢除農奴制之後，解放的農奴得到了某些程度的經濟自主，並有權裁決自己的法律糾紛，甚至根據當地法律懲處某些犯罪行為。康定斯基在莫斯科大學研習法律期間，對這種「農民法律」有了濃厚興趣。他在一八八五年入學，當時他心情沉重地認為，自己的初戀、也就是藝術，「對一個俄羅斯人來說是不能允許的奢侈品」。

　　至於此行的第二個使命，藝術史家佩格・懷斯（Peg Weiss）認為，康定斯基個人對民族誌學有興趣，因為他本身就是兼容並蓄的混合族裔出身。雖然他在莫斯科出生，在黑海濱的奧德薩成長，但他的母親是日耳曼波羅的海血統，他的父親是事業有成的茶商，家族原籍是俄羅斯與蒙古邊界上的恰克圖（Kyaktha）[36]。康定斯基的母語是德語，他為這次考察準備的書單上就有一本德語－茲梁語字典。至於他奉為圭臬的則是《卡萊瓦拉》（*Kalevala*），這是一部在十九世紀編纂成書的史詩，根據的是古代芬蘭口頭傳說與神話。

　　在家族傳說中，康定斯基家族是因為政治原因被逐出西伯利亞西部，遷移到西伯利亞東部。這趟考察前往沃洛格達邊緣地區，正是西伯利亞西部的西緣，因此康定斯基很可能是藉此機會與自己的先祖建立一些聯繫。

　　茲梁人屬於芬蘭－烏戈爾語族（後來康定斯基得知他們自稱為科米人〔Komi〕）[37]，保留了自己的語言、許多古老習俗，以及前基督教時代的儀式與信仰。科米人散布在一片人口稀少的廣袤地區，這裡大多是茂密的北方針葉林，林中盛產獵物，而科米人是嫻

36 康定斯基的曾祖母出身西伯利亞東部民族鄂溫克族血統的甘特穆羅夫家族（House of Gantimurov），該家族在一六六七年，彼得大帝在位時臣屬俄羅斯，在一六八六年成為俄羅斯貴族，以外貝加爾地區為領地，涅爾琴斯克（尼布楚）為駐地。

37 科米人傳統上分布在歐俄部分東北部的維切格達河、伯朝拉河、卡馬河流域，劃分為兩個主要族群、八個支系。茲梁科米人為其中一個族群，位於科米人分布地區的北部；另一個族群是彼爾姆科米人（Komi-Permyaks），位於南部。

熟的獵人、漁人，也是牧人。他們也通
過河流網廣泛從事貿易，這些河流包括
北德維納河（Northern Dvina）、蘇霍納
河（Sukhona）、伯朝拉河（Pechora）、
維切格達河（Vychegda）、瑟索拉河
（Sysola），這些河流是該省主要交通
路線，自然也幫助了康定斯基進入科米
人的土地。

　　他此行的起點是烏克蘭的奧赫特爾
卡（Okhtyrka，俄語稱阿赫特爾卡
〔Akhtyrka〕），他的表妹、未來的第
一任妻子安娜・切米亞金娜（Anna
Chemiakina）與家人在這裡有一處鄉村
度假屋。這棟房子與周圍的鄉村景色將
出現在康定斯基的許多畫作中，比如《阿
赫特爾卡》（Akhtyrka）、《池塘邊的夏
屋》（A Dacha Close to the Pond）、《秋
天的阿赫特爾卡》（Akhtyrka,
Autumn）。在康定斯基這次考察的第一
階段，安娜與他同行，搭火車到沃洛格
達，這個城市位於北德維納河盆地的沃
洛格達河畔。他倆下榻金錨客棧（Golden
Anchor Inn），康定斯基對該客棧的評語
是價廉但乾淨。他還畫了一幅瓦薩
（vasa，水神）[38]的素描，這是長著人類
鬍鬚與魚尾的神話生物，金錨客棧的大
門正上方刻著它的像。

　　沃洛格達因許多教堂而聞名，包括
聖索菲亞主教座堂（Saint Sophia
Cathedral），它是以莫斯科克里姆林宮
的聖母安息主教座堂（Dormition
Cathedral）為範本，以德米特里・普列
哈諾夫（Dmitry Plekhanov）[39]的濕壁畫
聞名。這座教堂預示著，康定斯基將以
何種方式發現異教信仰與基督教信仰在
這裡共處。

　　送走安娜後，康定斯基繼續前
往幾乎「全是木造」的卡德尼可夫城
（Kadnikov，甚至連人行道都是木板鋪

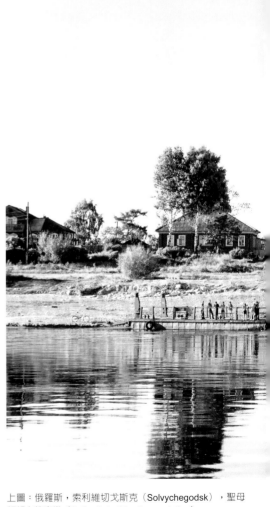

上圖：俄羅斯，索利維切戈斯克（Solvychegodsk），聖母
領報主教座堂（Cathedral of the Annunciation）。

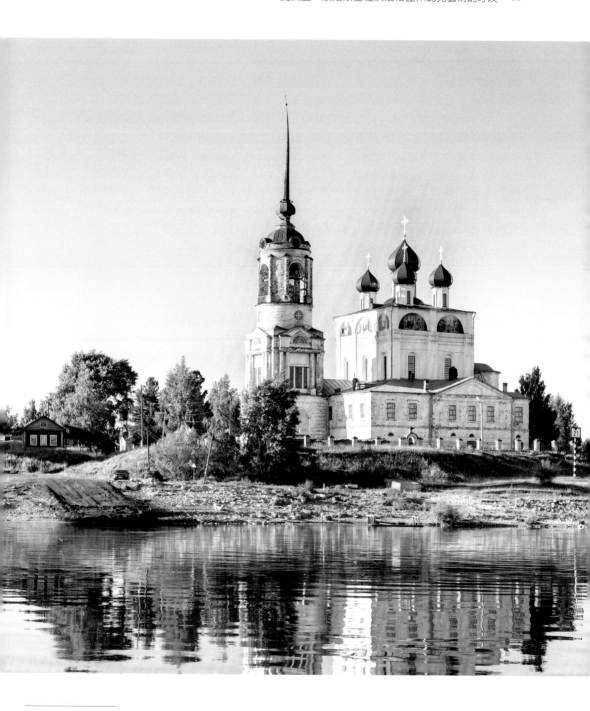

38 出自科米人的信仰。瓦薩可正可邪，往水中扔麵包、樹枝、糕餅、菸草可以召喚它。它也是磨坊主的朋友。
39 生卒年一六四二－一六九八至一七一〇年之間。該教堂由「雷帝」伊凡四世下令始建於一五六八至一五七〇年，壁畫繪製
　於一六八六至一六八八年。

成的），他預計在這裡與尼古拉‧伊萬尼茨基（Nikolai Ivanitskii）會合，伊萬尼茨基是民族誌學者，也是皇家協會成員，曾經研究過科米人。他倆一起前往當地市立圖書館查閱，伊萬尼茨基還帶著康定斯基去買保暖的衣服，因為康定斯基沒想到這個地區即使在六七月裡，最高氣溫也幾乎不超過攝氏十度，夜間經常降到零度以下。

接下來的旅程中，這些新衣服果然派上用場。康定斯基乘著沒有避震彈簧的馬車，沿著顛簸的鄉村小路前往蘇霍納河的一個河段，在這裡轉乘汽船，船上大部分乘客是工人。途中經過索利維切戈斯克（Solvychegodsk），他為一個獻給牛群祈禱文的十字架做了速寫。最後他抵達亞連斯克村（Yarensk），這裡的建築也都是木造的。但是此地沒有客棧，他只得繼續前往瑟克特夫卡爾（Syktyvkar，舊稱烏斯季瑟索利斯克〔Ust-Sysolsk〕），這是科米地區的行政中心。康定斯基在這裡忙著採訪當地居民、整理故事與歌曲、了解女神波魯德尼塔（Poludnita）[40]的傳說，據說她住在黑麥田中。他還聽說有一個可怕的森林怪物，曾經從村裡偷走一個孩子。

接著他冒險前往烏斯季庫洛姆村（Uszty-Kulom），這裡距離烏拉山脈不到三百二十二公里；然後騎馬繼續深入，抵達博戈羅茨克村（Bogorodsk），最後乘船及兩輪輕馬車回到瑟克特夫卡爾。他從這裡踏上歸途，於六月二十八日抵達大烏斯秋格（Veliky Ustyug），然後途經莫斯科，於七月三日回到奧赫特爾卡。

他的探險只有六個星期，但是走過了二千五百七十五公里，寫下五百多頁筆記。除了辛勤蒐集的田野調查資料，還有許多圖畫，從傳統服飾、派餅狀的科米麵包，到聖像與農具，應有盡有。

40 意為「正午女子」，根據斯拉夫民族傳說，她於午間出現在田野中，引起農人心臟病、肌肉痠痛，甚至發瘋。捷克作曲家德弗札克的交響詩《正午女巫》（*Polednice*，Op. 108），靈感來自捷克詩人、民間傳說研究者卡雷爾‧愛爾本（Karel Jaromír Erben）的同名詩作，即取材於這個傳說。

　　後來他把這次旅行比喻為發現另一個世界。他寫道：「我到了一些村裡，猛然看見全村人從頭到腳穿著灰色，臉和頭髮是黃綠色，或者突然展示出五顏六色的服裝，就像色彩鮮豔的圖畫長了兩條腿。我永遠不會忘記那些布滿雕刻的大木屋。」

　　這些房子在他的描述中猶如活生生的圖畫，每一戶內部都是一個萬花筒，融合了鮮明對比的色彩，內牆、家具諸如桌子與木箱，都裝飾得鮮豔奪目，一個角落留給聖像與其他聖物、黑麥葉等。這樣的民間藝術與裝飾，混合了日常生活、聖物與異教習俗，給康定斯基留下了極深的印記[41]。大約十年後，這種影響就顯露在他那些五光十色猶如俄羅斯童話的作品中，比如《舊俄羅斯的禮拜天》（Sunday〔Old Russia〕）、《伏爾加之歌》（Song of the Volga）、《多彩生活》（Motley Life）。同樣明顯的是，這趟遠征對康定斯基來說是一次成長經歷，堅定了他最終成為一名畫家的決心。一八九六年，他與妻子移居慕尼黑，跟隨安東・阿扎貝（Anton Ažbe，一八六二－一九〇五）學習，從此獻身於藝術。

上圖：《伏爾加之歌》，一九〇六。
左圖：俄羅斯，大烏斯秋格的聖若望正教堂（Saint John Orthodox Church）。

41 康定斯基天生具有視覺（顏色）與聽覺（音樂）之間的連覺（又稱通感），從幼時就對色彩特別敏感，

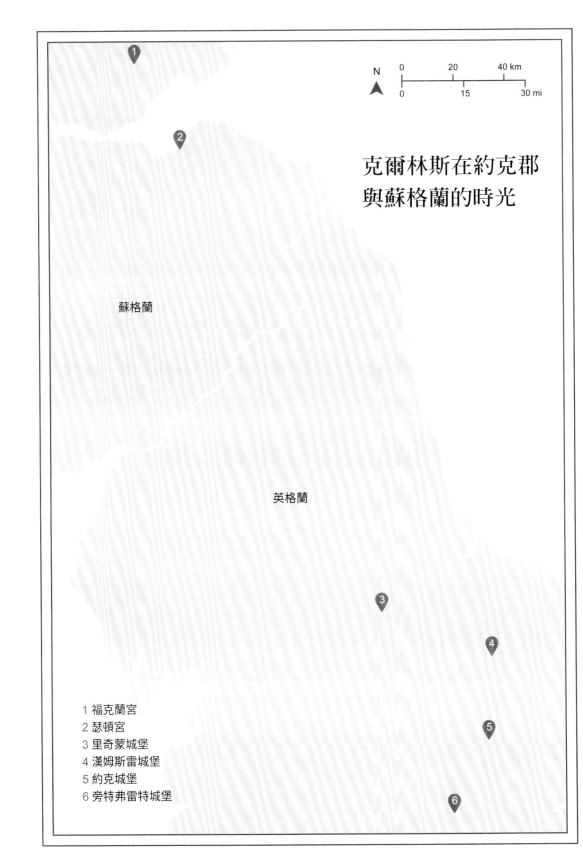

克爾林斯在約克郡
與蘇格蘭的時光

蘇格蘭

英格蘭

1 福克蘭宮
2 瑟頓宮
3 里奇蒙城堡
4 漢姆斯雷城堡
5 約克城堡
6 旁特弗雷特城堡

亞歷山大・克爾林斯
在約克郡與蘇格蘭畫了國王的所有城堡

　　一六四九年一月三十日的那個嚴寒早晨，在倫敦西敏區，查理一世被護送著穿過懷特霍爾宮（Whitehall Palace in Westminster）的國宴廳，來到宮殿廣場上的行刑台前，接受斬首處決。查理是詹姆士一世的次子，體弱多病，本來沒有想到自己會成為國王。但他的兄長、備受喜愛的亨利親王在十八歲時突然去世，於是他在一六二五年即位，成為英格蘭國王。他在臨刑前最後看到的事物，其中有出自荷蘭大師彼得・保羅・魯本斯（Peter Paul Rubens）之手的九幅畫，正是這位熱愛藝術的君王委託創作的。

　　查理即位初年的首席顧問是白金漢公爵一世、朝臣喬治・維利爾斯（George Villiers），他可能也是查理父親的情人。他在海軍大臣任內，因鋪張無能的軍事冒進而受到大眾與國會鄙視，終於在一六二八年被刺殺於樸茨茅斯。維利爾斯也是一位自我膨脹的藝術贊助人，曾委託魯本斯及佛蘭德斯畫家安東尼・范戴克（Anthony van Dyck）為他繪製肖像，並鼓動查理累積藝術收藏以媲美西班牙哈布斯堡宮廷。查理起初心儀的是義大利畫家，諸如威尼斯的提香的作品，但是在維利爾斯的帶領下，他很快就開始收集北方歐洲藝術的名家作品。一六三二年，他邀請范戴克擔任宮廷畫家，這位藝術家一到了英格蘭，就為國王及其家人創作了一系列不朽的肖像畫。

　　由於范戴克遷居英格蘭，而且國王承諾提供王家津貼及房屋補貼，因此低地諸國的其他藝術家也接受了國王的贊助，來到英格蘭（大多數情況下，每年是慷慨的一百英鎊，每幅畫還有額外給付）。到了一六三三年，根據紀錄，荷蘭畫家揚・利文斯（Jan Lievens）、亨德里克・波特（Hendrik Pot）、科內利斯・范・普倫伯格（Cornelis van Poelenburgh），以及荷蘭銀匠克里斯蒂安・范・維安寧（Christian van Vianen），都已來到英格蘭，住在國王恩賜的西敏區果園街（Orchard Street）住宅裡。

　　有人認為，出生於安特衛普的風景畫家亞歷山大・克爾林斯（Alexander Keirincx，一六〇〇－一六五二）當時也在倫敦，這是有道理的：范・普倫伯格與他是朋友，並合作過幾幅畫。不過只知他在一六三六年與妻子住在阿姆斯特丹，而他首次出現在這些王家帳簿裡的時間可以追溯到一六三八年四月二十五日，當時查理一世賜給他六十英鎊的年金。他在倫敦長久居住的證據則來自果園街住宅的王室租賃合約，克爾林斯與范・普倫伯格在一八三八年九月被列為海外藝術界居民。

　　他到英格蘭的時機正好，第二年就接到了一份委託，在藝術史家理查・湯森（Richard Townsend）看來，這份委託是克爾林斯「藝術生涯的分水嶺……對於英國繪畫的某些方面也是如此」。克爾林斯的工作是描繪國王在約克郡和蘇格蘭的十處房產。

　　這一系列畫作即使不是唯一一批，但仍代表了英國藝術中最早的建築寫實畫，並為之後在十八世紀形成的這個類型開創了先河。

　　但是這些畫多少也是英格蘭內戰（English Civil War）的預兆，國王與蘇格蘭之間毫無必要的幾場戰役，在即將發生的衝突中是決定性因素。查理是蘇格蘭人，出生在鄧弗姆林宮（Dunfermline Palace）。他在一六三三年加冕為蘇格蘭國王，沒有多久就決定重組蘇格蘭教會[42]，強制推行《公禱書》（*Book of Common Prayer*），並規定其與南部的英格蘭使用相同的禮拜儀式。一六三七年七月二十三日，在愛丁堡聖吉爾斯主教座堂（Saint Giles' Cathedral in Edinburgh）首次宣讀《公禱書》時，會眾發生騷亂，「彌撒已在我們之中」的呼喊淹沒了牧師的聲音。

　　平息局勢的斡旋手段失敗了，一六三九年二月，蘇格蘭人簽訂《民族誓約》（National Covenant），重申蘇格蘭教會的至高地位與蘇格蘭的自治權。查理集結了二萬八千名兵員，由阿倫德爾伯爵湯瑪斯・霍華（Thomas Howard, Earl of Arundel）隨侍，御駕親征，向北進發，打算展現武力以平息叛亂，查理認為自己將輕鬆取勝。阿倫德伯爵的隨行人員之一是原籍波希米亞的藝術家溫斯勞斯・霍勒（Wenceslaus Hollar），任務是記錄預期中的凱旋過程，他畫了幾張伯爵騎馬的素描。克爾克斯很有可能也是隨員之一，或者在出發不久之後加入，他的畫也是為了在視覺上表現勝利的每一個階段。

右圖：英格蘭，漢姆斯雷城堡。
下圖：《旁特弗雷特城堡》（*Pontefract Castle*），約一六二〇－一六四〇。

42 又稱蘇格蘭長老會，於一五六〇年後逐漸建立，帶有新教喀爾文派色彩，不同於亨利八世脫離羅馬天主教會之後建立的英格蘭國教聖公會。《公禱書》是聖公會的禮文書，第一版成書於一五四九年，亨利八世之子愛德華六世在位期間。

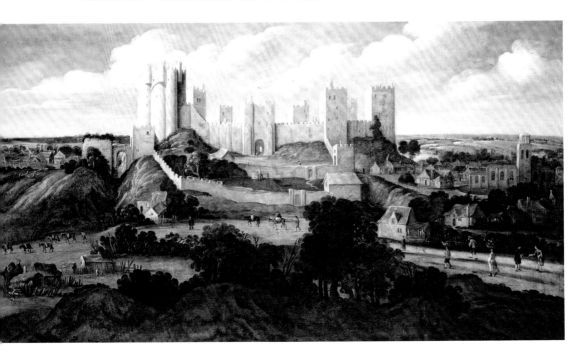

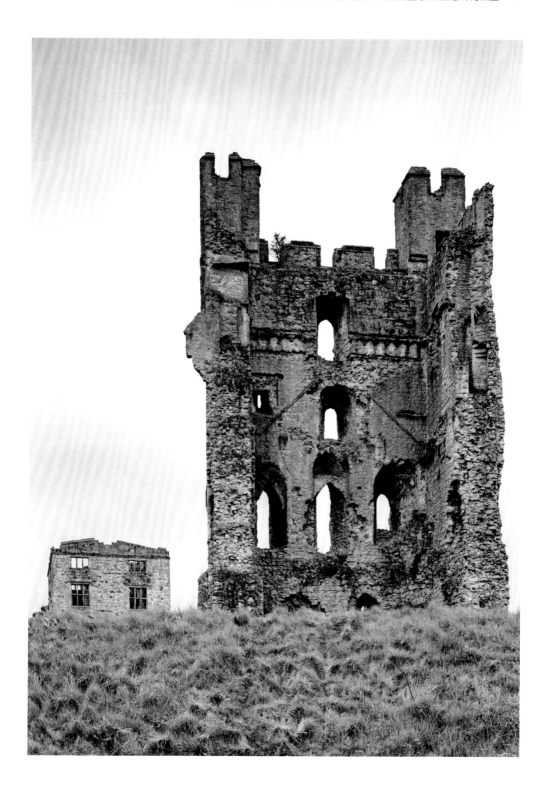

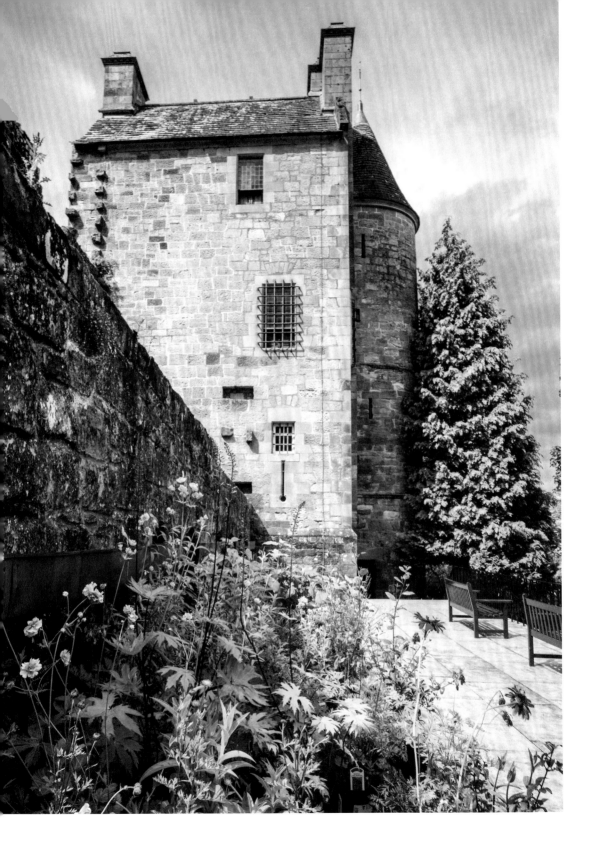

　　結果，國王的人馬在諾森伯蘭郡邊境（Northumberland）貝里克（Berwick）與蘇格蘭人對峙，很快就痛苦地發現，自己的人數遠遠落後蘇格蘭人。六月，雙方在沒有流血的情況下簽訂了《貝里克和約》，雙方人馬解散。查理的蘇格蘭城堡也都歸還給他了，這對克爾林斯的工作來說是個好消息。

　　到了一六三九年底，克爾林斯已經完成四幅畫，地點都在約克郡，其中一處不詳，其他三幅則很容易辨認，分別是約克城堡（York）、里奇蒙城堡（Richmond）、漢姆斯雷城堡（Helmsley）。約克城堡正好是當年三月查理集結軍隊、向蘇格蘭人進發的地方。里奇蒙位於約克郡，是一處莊嚴的王家防禦工事。漢姆斯雷雖然不是嚴格意義上的國王城堡，但曾屬於已故的維利爾斯。到了一六四〇年代中，其餘六幅也已完成，據推測全部是蘇格蘭地區的要塞，但只有其中兩幅留存，即《福克蘭宮與法夫谷》（*Falkland Palace and the Howe of Fife*）及《瑟頓宮與福斯灣》（*Seton Palace and the Forth Estuary*）。

　　克爾林斯在職業生涯之初，經常以現有的素描為底稿，或者以神話或聖經情節為基礎。至於他為查理一世繪製的畫，由於當時荷蘭風景畫已經轉向更真實的風格，因此這一系列也立下了寫實主義的新標準。以他的瑟頓宮畫作為例，學者已經能夠精確指出里貢黑德（Riggonhead）附近的一個位置，必定是他繪製寫生底稿的地點。這些畫結合了優雅美學與精確地形，這一點在當時是新穎的，畫作本身也成為這些地方在當年的無價紀錄，彌足珍貴。

　　這十幅畫最初都懸掛在奧特蘭茨宮（Oatlands Palace）一處二十四公尺長的長廊中。這座宮是王家居所，位於薩里郡韋布里奇鎮（Weybridge in Surrey）附近，當年查理與信仰天主教的王后亨麗埃塔‧瑪麗亞（Henrietta Maria）結婚後，將此處賜與她當作鄉村別墅。克爾林斯在一六四一年返回阿姆斯特丹，一年後英格蘭內戰就爆發了。查理一世遭處決後，他的大量藝術藏品遭變賣以支付王室的債務，於是從此散落歐洲各地。雖然之後英國王政復辟，查理一世之子查理二世找回許多王室收藏的畫作，但是佚失的四幅克爾林斯至今依然下落不明。

左圖：蘇格蘭，福克蘭宮。

保羅・克利
被突尼西亞徹底改變

　　一九一四年四月初，第一次世界大戰爆發之前，三十五歲的保羅・克利（Paul Klee，一八七九－一九四〇）造訪突尼西亞。雖然他在這個國家的時間不長，只有十二天，但是在藝術史家薩賓・雷瓦德（Sabine Rewald）看來，這趟旅行是克利人生與事業的轉捩點。

　　這趟旅行是典型的德國傳統「成長之旅」（Bildungsreise）——個人成長及探索發現。從突尼西亞歸來的克利與一開始踏足此地的克利判若兩人，在當地的經歷豐富了這位藝術家，他再也不會是原來的他了。

　　克利出生在瑞士伯恩附近的明興布赫塞（Münchenbuchsee），父親是德籍音樂教師，母親是瑞士籍歌手，他是第二個孩子。在慕尼黑美術學院（Academy of Fine Arts, Munich）學習之後，他按照許多藝術家繼續深造的道路，前往義大利進行漫長的遊歷。羅馬、那不勒斯、阿瑪菲海岸（Amalfi）的光線與色彩令他感動。二十世紀開始的十年裡，他在巴黎工作過一段時間，當時巴黎是立體主義的熔爐，充滿各種藝術可能性的新理論，這段經歷對他來說也很有教育意義。

　　不久之後，他回到慕尼黑，結識了「藍騎士」（Der Blaue Reiter）的創始人之一瓦西里・康定斯基。藍騎士是一個鬆散的藝術團體，由一群志同道合的前衛藝術家組成，包括德國畫家奧古斯特・馬克（August Macke，一八八七－一九一四），後來他被稱為表現主義的先驅。康定斯基將成為克利的偉大導師，他在一九〇四年已經在突尼西亞遊歷了兩個月，這一點多少推動了十年後克利的突尼西亞之行。

　　在此之前，克利與馬克的友人，瑞士貴族畫家路易・莫葉（Louis Moilliet）收到恩斯特・亞吉（Dr Ernst Jaggi）的突尼西亞之旅邀請。亞吉是外科醫生，出身伯恩，患有嚴重氣喘，因此全家移居突尼西亞。馬克決定加入克利的探險，而這三人都被突尼西亞的藝術潛力所吸引。

　　克利把兒子安置在伯恩的父母家之後，於一九一四年四月五日，開始了旅程的第一階段。首先搭火車經過日內瓦與里昂，火車在里昂暫停，時間足夠克利進城遊覽，在一家專精隆河鮮魚菜餚的餐廳吃了午飯。第二天早上火車抵達馬賽，他在中午與馬克及莫葉會合，登上由大西洋海運公司（Compagnie Générale Transatlantique）營運的迦太基號，「一艘講究的大船」。「舒適乾淨的船艙」令克利滿意，他注意到艙內都貼心配備了「嘔吐用的小容器」。

　　一九一四年四月七日早晨，克利等人醒來的時候，已經可以望見薩丁尼亞島。幾個小時後，他們首次望見了非洲大陸。克利在日記中激動地描述了他們抵達的情況：

　　「到了下午，非洲海岸在望。然後，第一座非洲城鎮清晰可辨，那是賽伊迪布賽

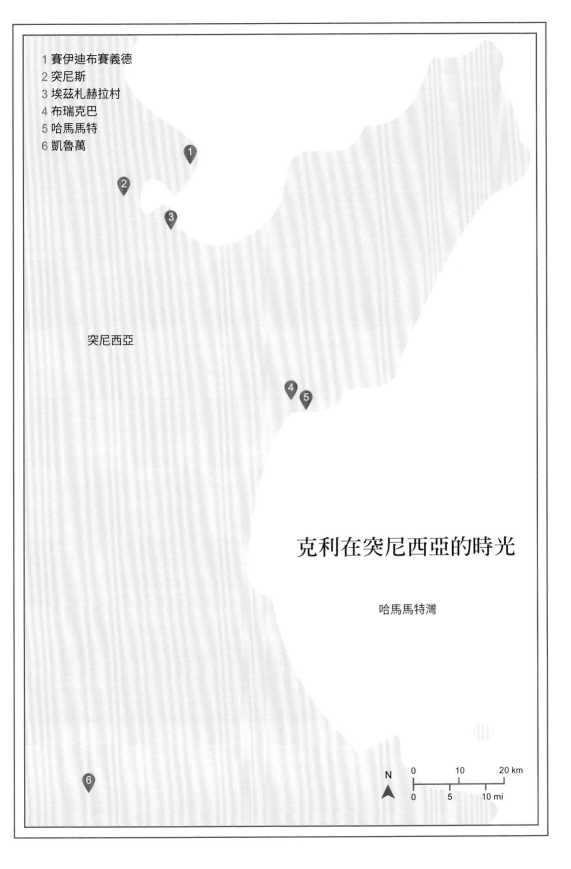

1 賽伊迪布賽義德
2 突尼斯
3 埃茲札赫拉村
4 布瑞克巴
5 哈馬馬特
6 凱魯萬

突尼西亞

克利在突尼西亞的時光

哈馬馬特灣

N

| 0 | 10 | 20 km |
| 0 | 5 | 10 mi |

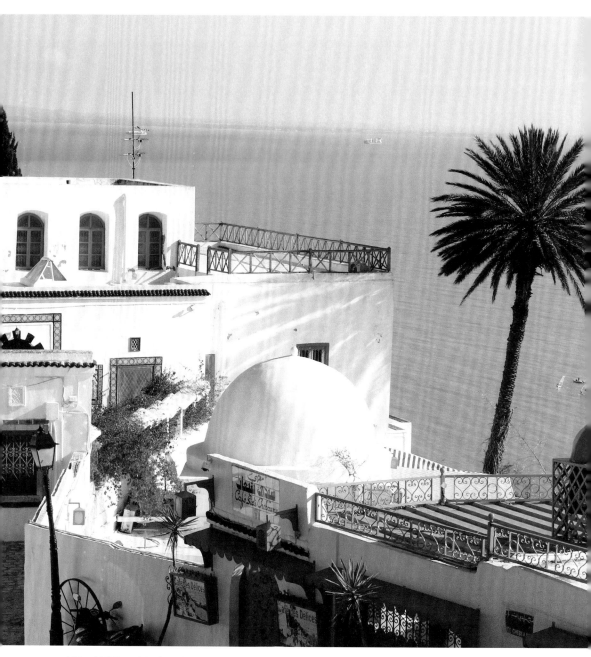

上圖：突尼西亞，賽伊迪布賽義德。

義德（Sidi Bou Said），有一座山脊，山脊上冒出的房屋形狀極有節奏。一個成真的童話故事……我們高大的輪船駛離開闊的海面。突尼斯的海港與城市在我們後方，已經稍微受到遮擋。首先我們通過一條長長的運河，在岸上，離我們很近的地方，是我們見到的第一批阿拉伯人。太陽有著黑暗的力量。岸上多彩的澄澈充滿了可能，馬克也感覺到了。我們倆都知道我們在這裡將會大展身手。我們的船停靠在這個簡陋黯淡的港口，過程卻令人印象非常深刻……雖然船還在移動，各種不可思議的人物已經攀上繩梯。在下方，是我們的東道主亞吉醫生、他的妻子與小女兒。還有他的汽車。」

克利與莫葉第一夜住在亞吉家的巴黎式公寓，位於突尼斯城的歐洲區，斯巴達路七號（rue de Sparte）；馬克則住在法蘭西大飯店（Grand Hôtel de France）。不過在突尼斯的大部分時間裡，他們三人都受到吉亞醫生的款待，他是一位慷慨的東道主（克利提到他的餐點豐盛），兼任他們的導遊與司機。這天晚上，他帶領他們遊覽城中的阿拉伯區。

第二天早上，克利腦中滿是前夜的漫遊印象。他一點時間都沒有浪費，馬上帶著水彩顏料進城去畫畫，而且可說是從當時開始就一直沒有鬆懈。雖然如此，馬克在這裡創作的作品數量卻幾乎是他的兩倍。馬克估計自己在抵達後的三天內完成了七十五幅速寫，他在給妻子的信中說，自己在工作中感受到前所未有的喜悅。

雖然馬克更多產，而且創作了《突尼西亞風景》（Tunisian Landscape）這樣的現代主義傑作，但是克利身為藝術家的成長卻更完整。突尼西亞為克利確立了方向，朝著抽象主義全面發展；當

地街頭生活與充滿活力的建築及風景帶來了官能風暴，他身處其中，奮力尋找一些方法以發現客觀的事物，讓自己依託堅守。《突尼斯的街頭咖啡館》（*Street Café in Tunis*）是桌椅與火柴狀人物的繁複糾結；《突尼斯的清真寺前》（*In Front of a Mosque in Tunis*）描繪的是薩赫卜埃塔巴清真寺（Saheb Ettabaâ Mosque），是在哈爾法烏因廣場（Halfaouine Square）上畫的；《突尼斯的紅色與黃色房子》（*Red and Yellow Houses in Tunis*）是在古城區（the Medina）[43]一處小廣場上畫的，古城中有許多這種小廣場，塵土飛揚，只有幾棵樹遮蔭。克利以最簡潔的筆觸，成功傳達了這座城市的世界性，而非訴諸東方異國情調的陳腔濫調。

　　這一年的一九一四年四月十日，也是耶穌受難日，亞吉醫生開車帶著他們三人在酷熱中穿越鄉間，抵達他的別墅，位於聖傑曼（Saint-Germain），現在稱為埃茲札赫拉

[43] 來自阿拉伯文，原意為城鎮。現指北非城市裡的老城區。

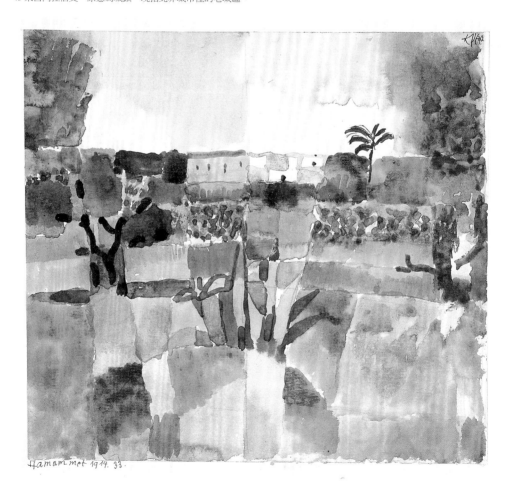

右圖：奧古斯特‧馬克（左）與保羅‧克利（中）在突尼西亞的一座清真寺前，一九一四。

左圖：《哈馬馬特》，一九一四。

（Ez Zahra）。從這座海濱別墅的陽台，克利完成了至少十幅水彩，其中包括《突尼斯附近的聖傑曼海水浴場》（*Bathing Beach of St Germain near Tunis*）。在這裡，他喜歡去游泳，還為孩子們畫了復活節彩蛋，並在房子飯廳的灰泥牆上畫了兩個人物。亞吉的花園裡種著奇特的植物，混合了綠色、黃色與赤陶色，吸引克利的注意，當然他也將其入畫，完成《沙丘植物》（*Dune Flora*）與《突尼斯附近的歐洲區聖傑曼的花園》（*Garden in St Germain, the European Quarters near Tunis*）。

　　幾天後，他們返回突尼斯，繼而開車前往賽伊迪布賽義德，也就是當初他們從船上首次望見的小鎮。在這裡，克利畫了一幅從花園大門望向海洋的水彩海景速寫。接著他們繼續出發，探索羅馬時代的迦太基遺跡，克利認為遺跡的山景比突尼斯更美。

　　他們下一次出遊則是搭火車前往哈馬馬特（Hammamet）。他們即將抵達車站的時候，克利看見一頭單峰駱駝在田野中的蓄水池旁勞作。這座城「就在海邊，到處都是彎道和急轉彎」，華麗的花園以仙人掌為牆，耍蛇和手鼓表演使得街道氣氛活躍，克利認為這座城壯觀瑰麗。

　　離開哈馬馬特之後，他們步行到位於布瑞克巴村（Bir Bou Rekba）的火車站，搭另一班火車前往凱魯萬（Kairouan）。克利在這裡創作了他最著名的突尼西亞畫作《紅色與白色的穹頂》（*Red and White Domes*），畫中是賽伊迪阿莫拉阿巴達（Sidi Amor Abbada）的五個穹頂，此處又稱馬刀清真寺（Mosque of the Sabres），克利以此景作了數張畫。

　　之後他們又數次回到亞吉的聖傑曼別墅，並盡責地參觀了突尼斯的博物館，也許稍微讓克利感到惱火的是，博物館裡擺滿了羅馬時代的迦太基藝術。四月十九日，克利持三等艙船票，登上一艘「中下等的船」佩雷爾艦長號（Capitaine Pereire），航向巴勒摩。馬克與莫葉還要在突尼斯待上幾天，但是克利坦承自己已經感到焦躁、刺激過度。他在日記中寫道：「『大獵』已經結束。」現在他必須「拆解」。

　　他的回程是搭船到那不勒斯，轉火車從羅馬到伯恩。四月二十五日回到慕尼黑之後，他馬上全力投入在突尼西亞的作品。五月十五日，他已經準備發布兩幅突尼西亞主題水彩，就在漢斯・蓋爾茨（Hans Goltz）[44]的「新藝術」（New Art）藝廊舉辦的第一屆黑與白畫展（Black and White Exhibition）上。兩個星期之後，他的八張突尼西亞水彩就在慕尼黑新分離派（New Munich Secession）的第一次展覽上登場。

　　克利將繼續從自己的突尼西亞之行中取材直到一九二三年，但它的影響是一生的。對馬克來說，這趟旅程也同樣意義深遠。第一次世界大戰爆發後，他應徵入伍，在德國步兵團服役。遺憾的是，一九一四年九月二十六日，在因表現英勇獲頒鐵十字勳章六天之後，他陣亡於法國佩爾特萊敘爾呂（Perthes-lès-Hurlus）附近的戰場上。

44一八七三－一九二七。藝術經紀，是現代主義的先鋒擁護者。

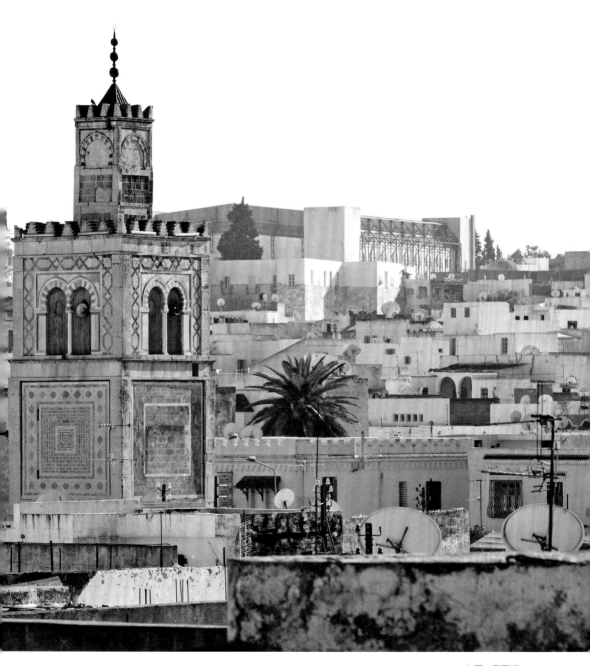

上圖：突尼斯

1 卡馬
2 里茨爾柏格
3 里茨爾柏格島
4 翁特拉赫
5 魏森巴赫

克林姆
在阿特湖的時光

阿特湖

奧地利

N

0 1 2 km

0 1 mi

古斯塔夫・克林姆
在阿特湖繪製風景

　　維也納畫家古斯塔夫・克林姆（Gustav Klimt，一八六二－一九一八）並不太喜歡旅行，冒險前往德語圈以外的地方時，尤其感覺不自在，因此他在奧地利境外的目的地主要是柏林與慕尼黑。他在一八九七年第一次去義大利的時候已經三十五歲，但是這趟佛羅倫斯短期旅行並不圓滿，直到六年後他才被說服再次前往義大利。他去了拉溫納（Ravenna）、遊覽了威尼斯與帕多瓦（Padua），又去了佛羅倫斯，這次愉快多了。一九一三年，他又造訪義大利，住在加爾達湖畔（Lake Garda）的馬爾切西內（Malcesine），在這裡畫了幾張湖景，這是他的風景畫中少有的祖國境外的景致。

　　比利時也曾有幸得克林姆數次大駕光臨，不過只是因為他必須前往布魯塞爾監工；他為斯托克萊宮（Palais Stoclet）設計了華麗的室內裝飾，這是比利時實業家暨煤業大亨阿道夫・斯托克萊（Adolphe Stoclet）的豪宅，風格是維也納分離派（Vienna Secession，即奧地利的新藝術〔Art Nouveau〕），由約瑟夫・霍夫曼（Josef Hoffmann）及維也納工坊（Wiener Werkstätte，Vienna Workshop）[45]設計並建造。他唯一一次造訪倫敦則是在一九〇六年，直接從布魯塞爾抵達，主要是為了去伯爵宮區（Earl's Court），參觀奧地利帝國皇家展覽會（Imperial Royal Austrian Exhibition）。雖然他認為倫敦的空氣品質不利健康，但至少在他的評價裡比巴黎強。他在三年後造訪巴黎，深為厭惡。他從巴黎寄回家的一張明信片上抱怨這裡有「大量可怕的繪畫活動」。

　　總而言之，克林姆待在老家的時候最幸福。薩爾茨卡默古特（Salzkammergut）是他唯一嚮往的地方，那裡是上奧地利邦的山區與湖區，自一八六〇年代及一八七〇年代鐵路鋪設以來，就是維也納仕紳與資產階級喜愛的避暑勝地（德語為Sommerfrische）。就像德國的巴登巴登、英國的巴斯，這個地區的豐富礦藏與含鹽泉水被認為具有藥用價值。於是各種健康水療中心蓬勃發展，從十九世紀初的幾十年間，奧匈帝國貴族就開始經常光顧。奧匈帝國皇帝法蘭茲・約瑟夫一世（Franz Joseph I）有一處避暑行宮，位在薩爾茨卡默古特中心，充滿詩意的湖畔度假勝地巴特伊施爾（Bad Ischl）。一九一四年七月，法蘭茲・約瑟夫一世就是在這裡向塞爾維亞發出最後通牒，隨後發表聲明，打響了第一次世界大戰的第一槍。

　　法蘭茲・約瑟夫一世駕崩於一九一六年，在此之前，他在巴特伊施爾度過六十多個夏季；他對此地如此執著，也許是因為他相信一個說法，謂其母蘇菲大公夫人是在一八三〇年代飲用此地泉水治癒了不孕症，於是才能夠誕育繼承人。法蘭茲・約瑟夫

45 一八七〇－一九五六。出生在奧匈帝國摩拉維亞，奧地利籍建築師。維也納工坊是他在一九〇三年與畫家暨平面設計師科羅曼・莫塞爾（Koloman Moser）、贊助人弗里茨・華恩多夫（Friedrich Waerndorfer）合作成立，一九三二年結束營業。

上圖：奧地利，阿特湖。

46 Helene von Nostitz（Helene von Beneckendorff und von Hindenburg），一八七八－一九四四。德國作家、沙龍主持人。
47 Emilie Louise Flöge，一八七四－一九五二。女裝裁縫師、設計師，與其姊寶琳在維也納經營一家高級女裝沙龍 Schwestern Flöge。

一世在世的最後一年裡，克林姆也最後一次造訪這個地區。雖然他來此度假的習慣也與法蘭茲一樣規律，但次數仍遠遠不及。不過這兩位都注意到了薩爾茨卡默古特的天氣變化莫測，法蘭茲在巴特伊施爾行宮的每個房間裡都裝了氣壓計，以便每天追蹤天氣變化。

　　海蓮娜・諾斯提茨（Hélène Nostitz）[46]對克林姆的描述令人難忘，謂其雖然看起來像健壯的農民，卻有能力「描繪出迷失在狂喜之夢中，猶如昂貴蘭花的女人」。克林姆筆下的肖像畫及寓意豐富的繪畫大都以女人為主題，而且這些畫作使得他成為世紀末維也納最著名、也最具爭議性的藝術家，有些人認為畫中毫不避忌的性感與坦率女體是聳人聽聞的淫穢。至於風景畫，克林姆起步較晚。他最早的風景畫作於一八九七年，而且他是在薩爾茨卡默古特第一次度過長假之後，才開始認真創作風景畫。從那時起，他就利用夏季假期，從日常的繪畫風格中脫逸出來，在這寶貴的幾個星期裡，完全投入創作風景畫。

　　這種一年一度的模式始於一八九七年，當時克林姆決定與弗洛格家族（Flöge）在奧地利蒂羅爾州（Tyrol）菲伯爾布倫鎮（Fieberbrunn）度夏。克林姆的兄長恩斯特曾與海蓮娜・弗洛格（Helene Flöge）成婚，恩斯特早逝之後，克林姆成為其女（也名為海蓮娜）的監護人。而恩斯特的妻妹艾米莉亞（Emilie）[47]後來成為克林姆的繆思與靈魂伴侶。雖然克林姆與艾米莉亞可能始終沒有發生關係，但人們通常將他倆視為夫婦。還有人認為，克林姆的名作《吻》（The Kiss，又稱《戀人》〔The Lovers〕）中互擁的情侶就是克林姆與艾米莉亞。不過克林姆與他的模特兒們依然有許多風流韻事，並且有幾個私生

子，其中一個兒子出自與他分分合合的情婦瑪麗亞‧「蜜齊」‧齊默爾曼（Maria 'Mizzi' Zimmerman），並以他的名字命名。

　　一八九八年八月，克林姆第一次到薩爾茨卡默古特度夏。這次他也是加入弗洛格家族，前往哈爾施塔特湖畔（Lake Hallstatt）的聖阿嘉莎（Saint Agatha），此地在巴特哥伊瑟恩（Bad Goisern）附近。他在阿嘉莎客棧（Agathawirt）的果園裡畫了《雨後》（*After the Rain*）。第二年，他們去的是薩爾察赫河畔戈靈（Golling an der Salzach），在薩爾茲堡南邊，是薩爾茨卡默古特地區的一處水源地，以瀑布美景及治療痛風病人的溫泉而聞名。克林姆顯然認為這裡的環境有助於藝術創作，至少有三幅風景都是這次旅居的成果，即《池畔早晨》（*A Morning by the Pond*）、《傍晚果園》（*Orchard in the Evening*）、《牛欄中的乳牛》（*Cows in Stall*）。

　　但是在一九○○年，弗洛特一家與克林姆成為阿特湖（Attersee）的常客，這是薩爾茨卡默古特地區的最大湖。接下來七年的夏天裡，他們的家就是一家啤酒作坊改裝的旅館，位於塞瓦爾興（Seewalchen）附近的里茨爾柏格村（Litzlberg）。接著從一九○八年至一九一二年，他們住在卡馬爾（Kammer）附近卡馬勒村（Kammerl）的

右圖：古斯塔夫‧克林姆、特莉薩‧弗洛格（Therese Flöge）、特莉薩的女兒蓋特露德，在阿特湖畔塞瓦爾興（Seewalchen am Attersee），奧地利。一九一二。
下圖：奧地利，翁特拉赫。

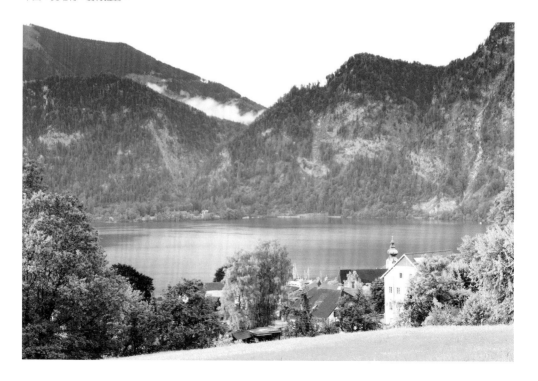

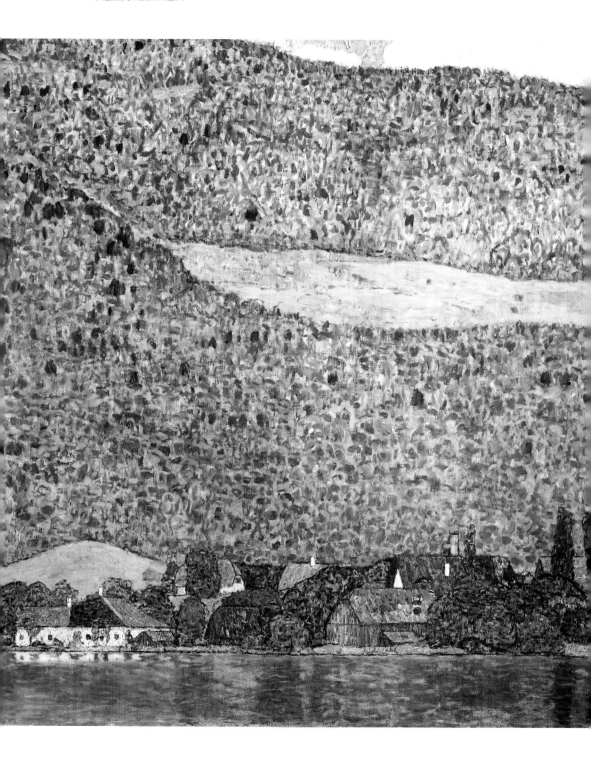

夾竹桃別墅（Villa Oleander）。一九一四年至一九一六年，弗洛特一家住在魏森巴赫（Weissenbach）的布勞納別墅（Villa Brauner），克林姆則偏愛當地山谷入口處僻靜的林務員小屋，這處山谷也出現在他的畫中。

　　一九○三年，（一如既往留在維也納度夏的）蜜齊給克林姆寫了一封信，想知道他在阿特湖到底整天在做什麼；克林姆在回信裡幾乎把每個小時的活動都做了紀錄，看起來就像上了發條一樣。他寫道，自己：

　　「……大約六點起床，有時候早一點……如果天氣好，我就去附近的森林——我正在畫那裡的一小片山毛櫸樹林（在陽光下），山毛櫸林中還有幾棵針葉樹，一直畫到八點。然後是早餐時間，接著在湖裡游泳，游的時候要小心——然後，如果陽光好，就再畫一會兒湖景，如果是陰天，就畫從我的房間窗戶望出去的風景——有時候我在上午完全不畫畫，而是看我的日本書籍——在戶外。那麼就到了中午，飯後小睡一會，或者看書，直到咖啡時間——在這之前或之後再去湖裡游游泳，不總是游，但經常游。咖啡之後又畫畫——黃昏裡風暴來臨前的一棵大白楊。有時不畫畫，去附近村子裡玩攔球遊戲，不過很少如此——黃昏了，晚飯，早早上床，第二天我又早起。有時候在固定的作息裡加一點划船，鍛鍊肌肉……這裡的天氣不穩定——一點也不熱，經常突然有雨——有了我的工作，我對各種可能都有準備，這樣非常好。」

　　克林姆習慣獨自帶著繪畫用具在森林裡遊蕩，於是當地人戲稱他為「Waldschrat」（森林惡魔）。剛畫好的畫布可能會放在灌木叢中晾一夜，第二天早上再找出來。他喜歡在露天畫風景，有時帶著畫架與油彩，划船到湖上。艾米莉亞偶爾陪他划船出遊。克林姆經常用硬卡紙做成的取景器尋找景致中的主題來作畫。里茨爾柏格島（Litzlberg Island）是湖中的無人小島之一，他們划船去島上露天野餐。這座島也是《阿特湖一號》（Attersee 1）與《阿特湖的島》（The Island in the Attersee）的主題，就是在湖岸上以這種工具取景的。

　　雖然他有許多畫是在野外完成，但也有一些是在維也納的畫室裡完成的。他的風景畫中完全沒有人物，動物也很少出現，這一點與維也納作品形成鮮明對比。不過有幾次他也畫了度假地點的地標建築，包括卡馬爾城堡（Schloss Kammer），這座城堡是夾竹桃別墅附近的主要景觀。他從魏森巴赫眺望對岸的翁特拉赫村（Unterrach）及白色教堂，那也是他描繪了不止一次的主題。夏日陽光下寧靜的池塘、草地、果園、白樺與森林，也是他反覆創作的景象。

　　有人認為，克林姆的所有湖區風景畫及大部分田園風景畫（幾乎全部是阿特湖區），與他的維也納畫作之間的連接點，在於水與女性在象徵性上的關聯。在克林姆的一生中，他持續展出自己的風景畫，但受到的評論熱度不及他的人像畫及金箔裝飾的絢麗場景。然而這些風景畫依然是他最美、最激動人心的作品，而且在將近二十年的時間裡，這些畫，還有他在湖邊度過的這些夏天，對他自身來說都是同等重要，要是沒有這一切，也許他那些更著名的作品根本不可能誕生。

左圖：《阿特湖畔的翁特拉赫》（Unterach on Lake Attersee），一九一五。

奧斯卡・科克西卡
在波爾佩羅村避難

　　歷史悠久的小漁村波爾佩羅（Polperro）位於康瓦爾郡東南，幾個世紀以來，暴風雨也無法將它從地圖上抹去。山坡上的窄小街道兩側是古老的漁民小屋，還有如畫的漁港，驚險的懸崖，嶙峋的海岸，這裡是康瓦爾最宜人的海濱小村。波爾佩羅從一九六〇年代以來就是觀光熱點，當時，曾經養活此地船隊的沙丁魚群急遽萎縮，度假遊客開始取代漁業，成為此地主要產業。村中最迷人也最悠久的景點是一座介紹走私歷史的博物館，因為十八世紀時這一帶的小海灣中盛行走私。然而，在二十世紀後半葉的大批觀光客到來之前，波爾佩羅的主要訪客是藝術家，他們在此地獲得靈感，描繪景致與頑強的村民；維多利亞時代及其後的流行題材，就是浪漫化的人像畫，以及久經風雨的漁民捕魚的詼諧畫。

　　比起紐林（Newlyn）及聖艾夫斯（St Ives），波爾佩羅還算不上是畫家與雕塑家的代名詞（史學者大衛・托維〔David Tovey〕將其對波爾佩羅藝術遺產的調查報告命名為《被遺忘的康瓦爾的藝術中心》〔*Cornwall's Forgotten Art Centre*〕，此報告相當熱心積極），但這個漁村依然可以宣稱自己是歐洲表現主義巨擘之一的住地。奧地利藝術家、詩人、劇作家暨政治活動者奧斯卡・科克西卡（Oskar Kokoschka，一八八六－一九八〇）及他的伴侶、後來成為他妻子的歐里德里斯卡・「歐爾達」・帕拉蔻夫斯卡（*Oldřiška 'Olda' Palkovská*），於一九三九年八月來到波爾佩羅，當時距離第二次世界大戰爆發只有幾個星期。

　　科克西卡出生在奧匈帝國珀希拉恩（Pöchlarn）[48]，作曲家古斯塔夫・馬勒的遺孀阿爾瑪・馬勒（Alma Mahler，一八七九－一九六四）曾是他的情人。一九三四年，他的藝術遭納粹貶斥為墮落，於是他從維也納移居布拉格。翌年他取得捷克國籍，這一點對接下來的發展是關鍵。一九三八年九月三十日，阿道夫・希特勒簽署慕尼黑協定，該協定實際上賦予德國權利，使其能夠合法吞併屬於捷克斯洛伐克的蘇台德地區，當時蘇台德有三百萬德裔居民。希特勒幾乎沒有任何阻力就能鯨吞捷克斯洛伐克全境，因此科克西卡與歐爾達逃出布拉格，在十月十八日經鹿特丹飛往倫敦。科克西卡帶著尚未完成的畫作《正在成熟》（*Zrání*）上了飛機。

　　一開始他們被安置在貝爾塞斯大道（Belsize Avenue）十一號 a 座，這所膳宿公寓位於貝爾塞斯公園一帶。接著倫敦的支持者為他們找到一戶公寓，在漢普斯德特

48 位於今奧地利下奧地利州。其父為捷克人。一九〇九年，科克西卡畢業自維也納工藝美術學校，接著從事藝術教育、插畫（與維也納工坊合作）及前衛肖像畫。他沒有接受過正式的繪畫訓練，因此不受傳統與流行的影響。

區（Hampstead）亨利國王路（King Henry's Road）四十五號 a 座。國家美術館（National Gallery）館長肯尼斯・克拉克（Kenneth Clark）及泰德美術館（Tate）館長約翰・羅森史坦（John Rothenstein）等人為科克西卡提供訂單、展覽、教學工作，以此緩和他的焦慮。

科克西卡並聯繫位於漢普斯德特的鄧夏爾丘街（Downshire Hill）四十七號的藝術家避難者委員會（Artists' Refugee Committee），也與其他反納粹的左翼難民政治組織投入運動。在倫敦期間，他憑記憶畫了《布拉格，鄉愁》（*Prague, Nostalgia*），這是一幅憂鬱的作品，喚起他對布拉格最後的印象。

翌年夏天，科克西卡與歐爾達厭倦了倫敦的消耗。在如此狂熱的幾個月之後，他倆希望換換生活方式，於是退隱到波爾佩羅，他倆的友人德國雕塑家烏里・寧普許（Uli Nimptsch）與猶太裔妻子露絲（Ruth）不久前已在此定居。一九三九年八月二十八日，科克西卡與歐爾達住進懸崖巷小屋（Cliff End Cottage），從這裡的露台上，科克西卡可以看見下方漁村的佳景，他描述自己的新家是「美麗、健康的地方……比舒適的義大利港口更美妙，因為這裡真實得多」。

在波爾佩羅停留的九個月裡，他完成了三幅重要畫作，反映了戰爭的緊張：風景《波爾佩羅一號》（*Polperro I*）與《波爾佩羅二號》（*Polperro II*），海鷗

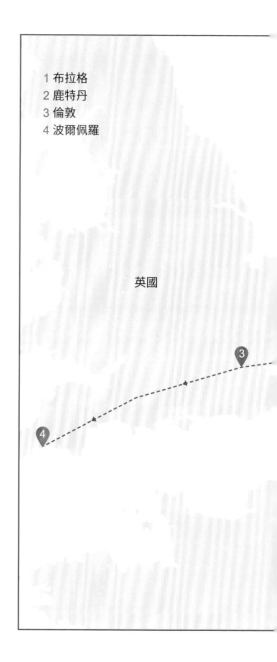

1 布拉格
2 鹿特丹
3 倫敦
4 波爾佩羅

英國

科克西卡
流亡的飛行路線

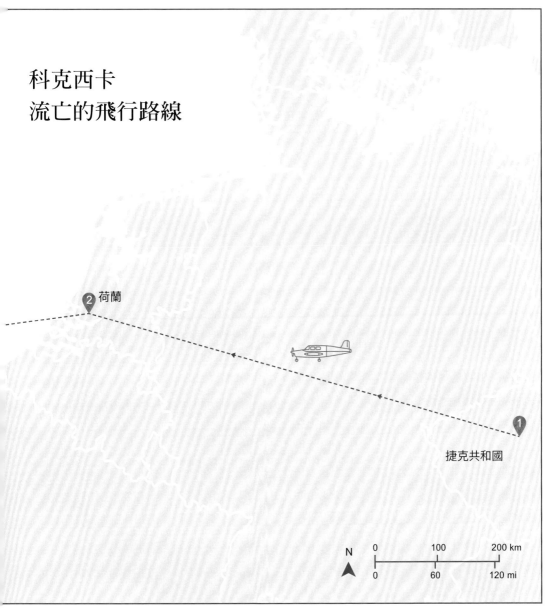

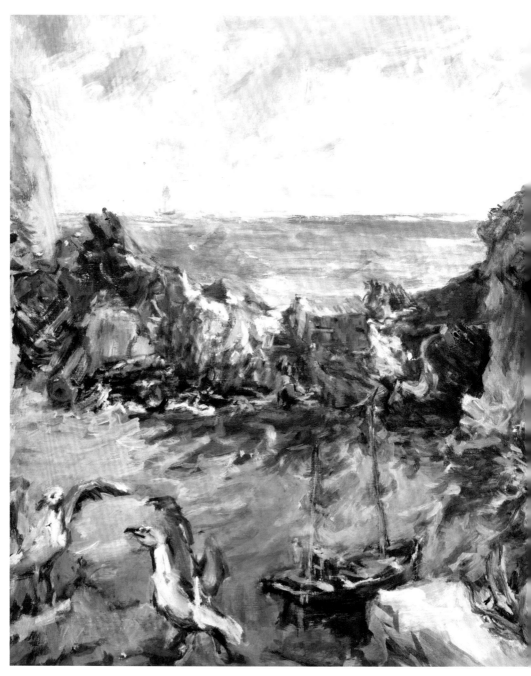

上圖：《波爾佩羅一號》，一九三九－一九四〇。

彷彿爬行動物，覬覦著港裡的漁船，令人不安；《螃蟹》（*The Crab*）則帶有強烈的政治寓意。這段日子裡，他還畫了《私人產業》（*Private Property*），這幅畫是對資本主義慷慨激昂的批判，但已佚失[49]。他也畫了許多水彩畫，雖然他從一九二〇年代之後未曾使用水彩，但此時由於戰時限制，沒有官方許可就無法自由在戶外到處作畫，為了方便，他重拾水彩。

　　一九四〇年六月，在狼狽的敦克爾克大撤退及德軍占領巴黎之後，外國人不得居住在戰略地位重要的英格蘭南部。波爾佩羅位於普里茅斯海軍基地以西僅二十四公里，因此科克西卡別無選擇，只得搬回倫敦。當時他與歐爾達在村子裡已經開始感到不受歡迎了。隨著戰爭開展，他們的鄰居似乎愈來愈偏執地懷疑他們是納粹間諜，認為科克西卡外出寫生都是為了掩護，實際上是在祕密繪製海防地圖。不過他們身為捷克公民，有幸被列為「友方僑民」，免於拘禁。而德國人寧普許就沒這麼幸運了，他被列為「敵國僑民」，雖然時間很短，但還是被送往拘留營待了一陣。

　　一九四一年五月十五日，在寧普許與露絲見證下，科克西卡與歐爾達在一座防空洞裡成婚，當時這裡是漢普斯特德的臨時登記處。科克西卡在一九四七年取得英國籍，一九五〇年代，他與歐爾達移民瑞士，定居當地，直到一九八〇年去世。

49 謂其佚失可能有誤。據捷克奧斯卡科克西卡基金會（Fondation Oskar Kokoschka）官方網站 Fondation Oskar Kokoschka - Online catalogue - Online catalogue（oskar-kokoschka.ch），此時期一幅油畫名為《Private Property》，後於一九五三年由畫家本人捐出義賣，從此為私人收藏，二〇一四年於德國狼堡美術館（Kunstmuseum Wolfsburg）展出。

亨利·馬諦斯
在摩洛哥擺脫了雨

　　一九一二年一月二十九日，亨利·馬諦斯（Henri Matisse，一八六九－一九五四）抵達坦吉爾（Tangier）。大約一週後，他在寫給美國小說家葛楚·史坦（Gertrude Stein）的信裡沮喪地說：「我們在摩洛哥還能看見太陽嗎？」馬諦斯是野獸派的領軍人物（法國前衛藝術流派，與印象派的自然主義決裂，崇尚強烈色彩與隨性大膽的筆觸），此行他是與妻子艾米莉（Amélie）從馬賽搭乘里德揚號（Ridjani）出海。沿著巴利亞利海（Balearic Sea）海岸到直布羅陀海峽的六十個小時航程中，他們遇到的都是好天氣，於是產生了錯誤的安全感。據馬諦斯紀錄，他們吃得好、睡得好，船一路平穩滑行，沒有搖晃顛簸，而大海偶有波濤，但顏色是最純的藍，晴朗的天空只有一些無害的雲朵留下痕跡。可是他們剛在坦吉爾靠岸，就遇上傾盆大雨，連下了幾天都沒停。

　　馬諦斯來摩洛哥主要是為了在戶外寫生作畫，他以為會有燦爛的非洲陽光照亮一切，所以對他來說，這種天氣是個大問題。馬諦斯發現自己幾乎只能被困在旅館房間裡，從好的一面來看，他住的是此城最好的旅館，法蘭西別墅（Hôtel Villa de France），而且從他們的三十七號套房可以看見坦吉爾的遼闊景色，包括大市場（Grand Socco）、聖安德魯聖公會教堂（Anglican church of Saint Andrew）、堡壘（Casbah）、古城區（Medina，此城最古老的區域）以及坦吉爾灣與遠處無盡的海灘。時間一天天過去、幾星期過去，天氣毫無起色，於是這樣的景致以及房間裡的瓶花，就成了唯一的安慰。由於無法四處走動，馬諦斯本著「需要為發明之母」的精神，在二月六日開始畫《瓶中的鳶尾花》（Vase of Irises）。這是一幅歡快的靜物，畫中一束藍色鳶尾花，放在旅館梳妝台上，這是他在摩洛哥完成的第一幅畫。

　　二月十二日，天色似乎放亮了，馬諦斯得以記錄這是「第一個較為美麗宜人的日子」。可是到了二月二十八日，他還是在抱怨天氣多變，陰雲濃霧妨礙他在戶外作畫，而一幅畫是需要許多時間的。不過降雨使得坦吉爾變得鬱鬱蔥蔥，在馬諦斯看來，就像諾曼第一樣。他認為這裡的光線「柔和……與蔚藍海岸完全不同」。這兩種特性塑造了馬諦斯筆下的摩洛哥，包括他在一九一二及一九一三年兩次旅居之後的作品，藝術史家皮耶·史耐德（Pierre Schneider）認為，對這兩次旅居更精準的描述其實是「一趟旅行，但中間被待在法國的五個月打斷」。馬諦斯對摩洛哥的第一印象，持續滲透了第二次坦吉爾旅居期間的作品。當時此地非但沒有雨水，反而正處於乾旱，甚至作物播種也面臨威脅。但是馬諦斯略帶愧疚地承認，自己「心中喜悅」，因為這樣的天氣非常適合他的創作。

左圖：摩洛哥，坦吉爾。

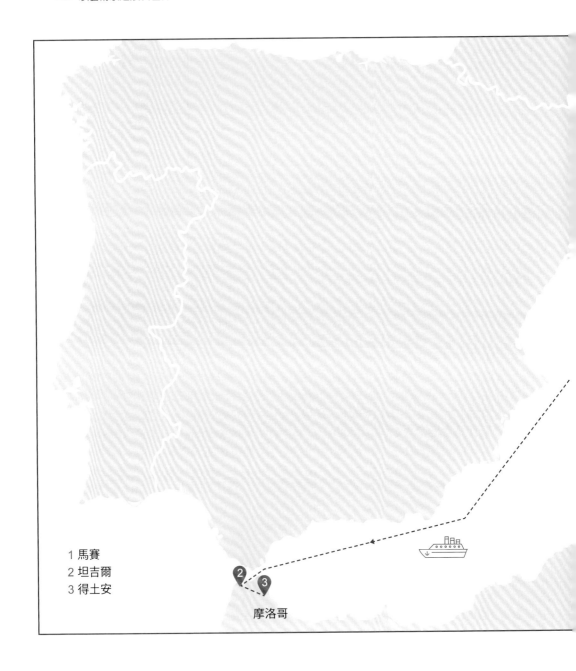

1 馬賽
2 坦吉爾
3 得土安

摩洛哥

法國

地中海

馬諦斯的摩洛哥之旅

N

| 0 | 100 | 200 km |
| 0 | 60 | 120 mi |

馬諦斯說自己是一個定居的旅人，稱自己「對風景如畫的事物太有敵意，無法從旅行中得到什麼」。儘管他有這樣的異議，卻還是到處旅行，比如在此前一年裡，他就去了西班牙的馬德里、哥多華、塞維亞，俄羅斯的聖彼得堡與莫斯科，他在西班牙參觀摩爾人的藝術、建築與裝飾，在俄羅斯看到拜占庭及東正教會無所不在的影響。這趟摩洛哥之旅也不是馬諦斯第一次到非洲了。他首次到非洲是在一九〇六年去阿爾及利亞，此地從一八三〇年起就是法國殖民地；摩洛哥被法蘭西帝國主義納為囊中物的時間則晚得多，是在一九一二年三月的《菲斯條約》（Treaty of Fez）之後，摩洛哥才成為法國的被保護國。但接下來菲斯城本身成為反抗法國控制的導火線[50]，一九一三年四月，馬諦斯放棄前往這座古城暨摩洛哥第二大城，因為有傳言當地發生暴動，後來馬諦斯在秋季重訪摩洛哥時也迴避了菲斯。

一開始可能是馬諦斯的朋友、藝術家阿爾貝特‧馬凱（Albert Marquet）[51]建議他去摩洛哥。一九一一年八月及九月，馬凱在坦吉爾度過一段成果豐碩的時光，他帶著一組坦吉爾堡壘的風景畫回到法國，這些畫顯然引起馬諦斯的興趣。馬諦斯雖然對真正的伊斯蘭藝術有興趣，尤其是裝飾性陶瓷、瓷磚、織毯與地毯的圖案等物品的表現形式，但他對十九世紀西方畫家兜售的東方異國情調深痛惡絕。因此他從一開始就很有意識地避免屈服，而且他在絕大多數情況下做得很好，同時熱烈表現了當地的植物、居民傳統服裝的搶眼華麗、有著藍

50 當時菲斯為摩洛哥首都。一九一二年四月十七日暴動開始，士兵攻擊歐洲人及猶太人，圍困摩洛哥蘇丹阿卜杜勒哈菲德（Abd al-Hafid），約兩天後被法軍平息。此後菲斯一直是摩洛哥反抗法國殖民運動的中心。
51 一八七五－一九四七。與馬諦斯是國立高等裝飾美術學校（École Nationale Supérieure des Arts Décoratifs）同學及室友，彼此影響，並共同參展獨立沙龍及秋季沙龍。

瓷與尖塔圓頂的建築色彩與個性。

　　第一次旅居坦吉爾期間，雨勢終於減弱，馬諦斯得以外出探索那些窄街、市場、清真寺，與他同行的是加拿大藝術家詹姆士・莫里斯（James Morrice 一八六五－一九二四），是他在巴黎學生時代的老友，正巧此時也在坦吉爾。艾米莉在一九一二年三月底啟程返家，此前不久，馬諦斯做了一次過夜的短程遊覽，前往坦吉爾東南方，里夫山脈（Rif）下的著名村莊土安（Tetouan），可能是騎騾子去的。馬諦斯在突尼西亞待到四月十四日，臨行前幾天在布朗赫別墅（Villa Bronx）的花園裡盤桓，他認為這裡的紫藤花非常美。

　　回到巴黎伊西萊穆利諾郊區（Issy-les-Moulineaux）家中，馬諦斯與艾米莉接著前往法國地中海岸避暑。但是摩洛哥一直在馬諦斯心中打轉，於是他在一九一二年十月八日返回坦吉爾，這次也是從馬賽出發，搭乘郵輪奧菲爾號（Ophir）。本來他打算短暫造訪，因此獨自前往。但是他在摩洛哥待了一個月之後，決定延長假期，於是他寫信給艾米莉，並邀請一位朋友、畫家夏爾・卡莫瓦（Charles Camoin）[52]陪她來到此地，然後與他一同在城裡遊覽作畫。艾米莉與卡莫瓦在一九一二年十一月二十四日抵達，馬諦斯就此一直待到翌年春才離開。他又住進了法蘭西別墅，除了早晨騎馬或者看書，傍晚在海邊游泳，每天全心投入工作。

　　第二次也是最後一次摩洛哥旅居結束後，馬諦斯已經累積了大約二十三幅油畫，用完了十八本素描簿，裡面全是他對此地的印象。坦吉爾似乎推動馬諦斯開始創作三聯畫，彷彿它的風景與動植物無法以單幅囊括。其中最有名的是《坦吉爾之窗》（*Window at Tangier*）、《露台上的索拉》（*Zorah on the Terrace*）與《堡壘入口》（*Entrance to the Casbah*），通常簡稱為《摩洛哥三聯畫》（*Moroccan Triptych*）。不過人像畫比如《阿米多》（*Amido*）、《站著的索拉》（*Zorah Standing*）與《穆拉托婦女法蒂瑪》（*Fatma, the Mulatto Woman*）[53]，自然景物《莨苕》（*Acanthus*）、《長春花（摩洛哥花園）》（*Periwinkles s*〔*Moroccan Garden*〕）與《棕櫚樹》（*The Palm*），也是相輔相成。

　　摩洛哥標誌著馬諦斯創作思想的新篇章。在往後的歲月裡，他歸功於這兩次旅行讓自己重新接近大自然，待在這裡的時光幫助他完成了繪畫方法上的必要轉變。雖然他再也沒有舊地重遊，但是他始終不曾忘記自己從這裡的光線、風景與蒼綠中學到的東西。

右圖：《堡壘入口》，一九一二。

52 一八七九－一九六五。印象派風景畫家，在高等美術學校期間結識馬諦斯，並參與創立野獸派。
53 穆拉托指的是非洲黑人與歐洲人的混血兒，如今在某些地區及國家是舊稱。

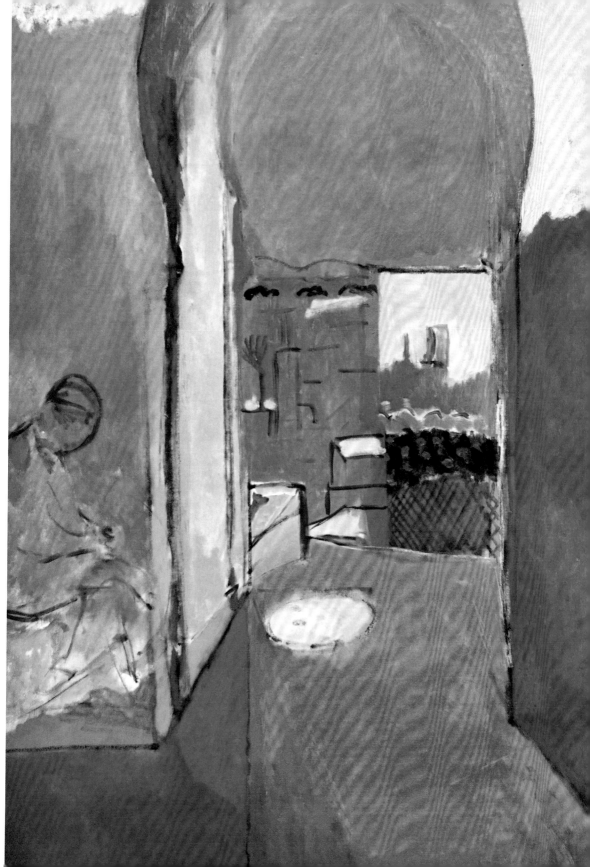

克洛德・莫內
對倫敦留下極大的印象

　　藝術經紀人保羅・杜洪－呂埃爾（Paul Durand-Ruel）曾回憶自己在一八七○年與克洛德・莫內（Claude Monet，一八四○－一九二六）初次見面的印象，他說：「（莫內是）一個堅韌、強壯的男人，在我看來，他的繪畫生涯會比我的壽命長得多。」杜洪－呂埃爾後來成為莫內及其友卡米耶・畢沙羅（Camille Pissarro）最熱心的支持者。此前在一八七○年七月，普法戰爭爆發，這三位以及許多法國藝術家，包括風景畫家夏爾－弗朗索瓦・多比尼（Charles-François Daubigny）[54]，都被迫流亡到英國倫敦。

　　戰爭爆發時，莫內與妻子卡蜜兒正帶著兩歲的兒子尚（Jean），在諾曼第海濱勝地特魯維爾（Trouville）度蜜月，似乎沒有計畫立刻逃離法國。但是到了九月初，他在利哈佛發現爭搶船位的不體面行為愈演愈烈，也許就此決定要加入出逃的行列，但是直到九月底或十月初，甚至到了十一月，他才抵達倫敦。根據各方說法，莫內是急於避免應召入伍；但是藝術史家約翰・豪斯（John House）指出，莫內本來就可以免除一開始的全民動員（法國的徵兵制度），因為只有未婚男子才需要入伍。

　　雖然如此，由於普魯士軍隊已經在一八七○年九月十九日抵達巴黎，他還是有足夠的理由離開這個國家。巴黎遭圍困的消息使得他的友人畢沙羅在十月離開法國，隨後流亡到倫敦南部郊區上諾伍德（Upper Norwood）。

　　莫內在倫敦的第一個住址則更接近市中心，在西區的阿倫德爾街十一號（Arundel Street，現在的科芬特里街〔Coventry Street〕，沙夫茨伯里大街附近〔Shaftesbury Avenue〕）。不過最後他搬到肯辛頓（Kensington），住在巴斯廣場（Bath Place）一號，這是由西奧伯爾德太太經營的膳宿公寓，這棟建築如今已拆除，大約位於現在的肯辛頓高街一八三號（Kensington High Street）。

　　倫敦的河岸、碼頭與橋梁吸引了莫內，在倫敦逗留期間，他在泰晤士河岸露天作畫，完成了三張寫生：《倫敦池的船》（*Boats in the Pool of London*）[55]、《倫敦池》（*The Pool of London*）、《西敏宮下方的泰晤士河》（*The Thames below Westminster*），最後這張是霧中的西敏橋與國會大廈，是從當時新建的維多利亞堤岸（Victoria Embankment）繪製的，這條河濱馬路及人行道由約瑟夫・巴澤爾傑特（Joseph

右圖：聖保羅主教座堂的穹頂，聳立在倫敦城上。

54 一八一七－一八七八。巴比松派風景畫家。曾以小船為畫室，在船上寫生。他喜愛在戶外繪畫，影響了後來的印象派。
55 倫敦池是倫敦橋下的泰晤士河段。

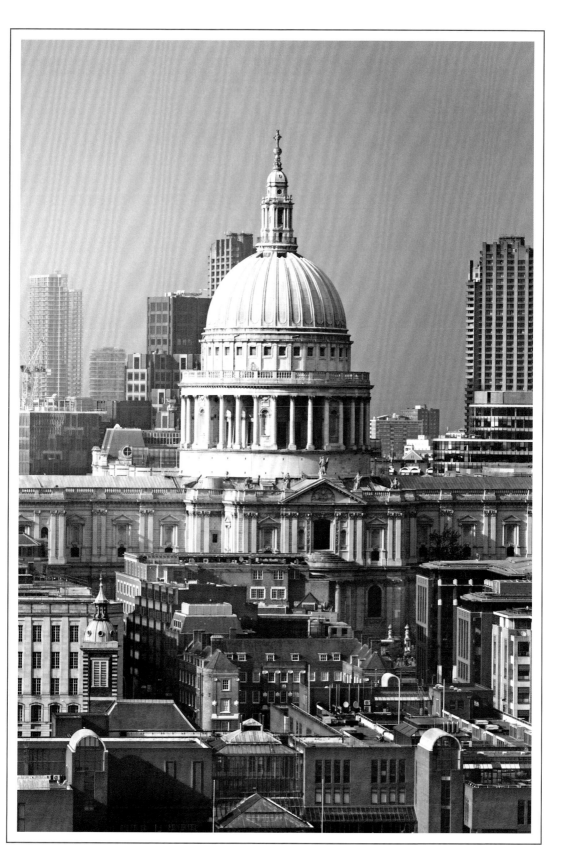

Bazalgette）⁵⁶主導修建，此前不久竣工
於一八七〇年七月。在主題、風格與表
現手法上，這張畫都是日後莫內一系列
畫作的先驅，他在一九〇〇年、一九〇
一年及一九〇四年數次返回倫敦，並描
繪此地的朦朧河岸與天際線。在這三十
年間，莫內已經成為那個時代聲譽最高
的藝術家，他的財富也讓他能夠享受頭
等服務，住在河岸街（Strand）的薩伏依
飯店（Savoy Hotel），而非邋遢的小旅
館。而倫敦的霧，仍一如既往，也依然
令莫內著迷。

　　在一九〇〇年，莫內被問及早年那
趟倫敦之行，他回憶道，那是一段悲慘
的時期；但是就莫內及畢沙羅來說，這
次旅居對他們和家人而言雖然艱難，卻
播下了日後成功的種子。這兩位幾乎每
天參觀倫敦的大博物館與藝廊，研究並
臨摹 J・M・W・透納及約翰・康斯特勃
（John Constable）⁵⁷的水彩與油畫，還有湯
瑪斯・庚斯勃羅（Thomas Gainsborough）⁵⁸
及約書亞・雷諾茲（Joshua Reynolds）⁵⁹
的風景與人像，不斷拓寬自己的知識。
期間也有幾次與法國同胞的重要接觸，
其中有幾位對於他倆未來的事業極有幫
助。比如有一次莫內在泰晤士河邊散步
的時候，偶然遇見了多比尼。多比尼是
傑出的風景畫家，以塞納河及瓦茲河景
聞名，這些畫是他乘坐特製小船順流而
下時繪製的。此時多比尼來到泰晤士河
岸的目的就和莫內一樣，兩人都帶著畫
架與顏料。

　　多比尼比莫內年長二十歲，是藝術
界知名人物，之前曾造訪倫敦兩次，結
識了詹姆士・阿巴特・麥克尼爾・惠斯
勒（James Abbott McNeill Whistler，
一八三四－一九〇三）、弗雷德里克・
雷頓（Frederic Leighton，一 八 三 〇 －
一八九六）等人。一八七〇年十二月，

莫內在倫敦的時光

肯辛頓高街

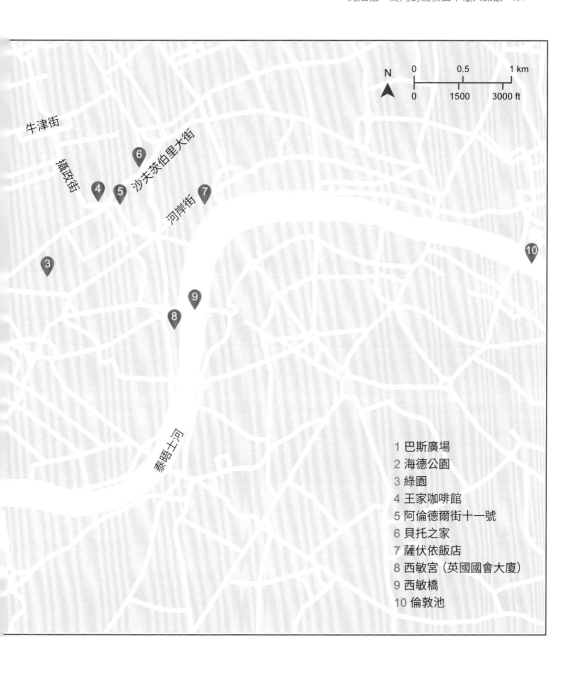

1 巴斯廣場
2 海德公園
3 綠園
4 王家咖啡館
5 阿倫德爾街十一號
6 貝托之家
7 薩伏依飯店
8 西敏宮（英國國會大廈）
9 西敏橋
10 倫敦池

56 一八一九－一八九一。土木工程師，倫敦大都會工程委員會總工程師，為倫敦市中心設計建造汙水排水系統，並開始清理泰晤士河。
57 一七七六－一八三七。風景畫家，風格與技法影響後來的法國巴比松派及印象派。
58 一七二七－一七八八。著名肖像畫家，筆觸輕快自然，但晚年更喜愛風景畫，開創了十八世紀英國風景畫流派。
59 一七二三－一七九二。著名肖像畫家，與庚斯勃羅是商業對手。

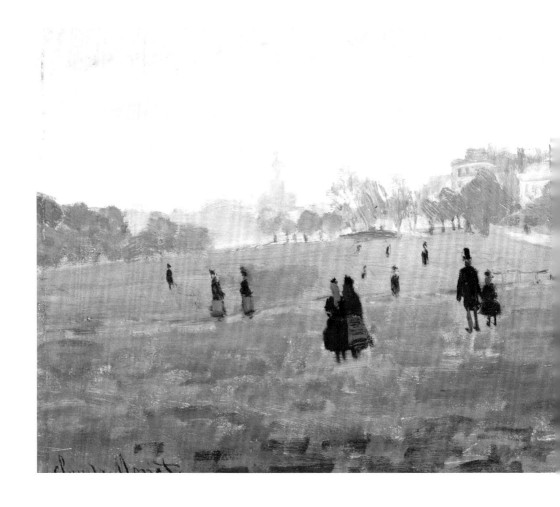

　　多比尼在帕摩爾街（Pall Mall）為「因普魯士入侵……而陷入困境的法國農民」舉辦了一場展覽，雷頓等英法藝術家都提供作品參展。多比尼也邀請莫內展出一幅油畫，是他在蜜月期間完成並攜帶來英的《退潮時特魯維爾的防波堤》（*Breakwater at Trouville, Low Tide*）。

　　多比尼在大風車街十六號（Great Windmill Street）的星星旅館（Hôtel de L'Étoile，如今是利里克劇院〔Lyric Theatre〕的一部分）住了一段時間，然後住在萊斯特廣場（Leicester Square）附近的利索街（Lisle Street）。當時法國人主要聚居在蘇荷區（Soho）及周邊，從柯芬園（Covent Garden）到牛津街（Oxford Street）。這裡的咖啡館與餐廳特別適合流亡畫家與同胞聚會、交換新聞與消息。希臘街上（Greek Street）的「貝托之家」咖啡館（Maison Bertaux）就是這樣的聚集地，一八七一年由逃離屠殺的巴黎公社社員貝托先生所開設。還有一家是「王家咖啡館」（Café Royal），位於攝政街尾（Regent Street），是大約五年前由一位法國葡萄酒商人開設。

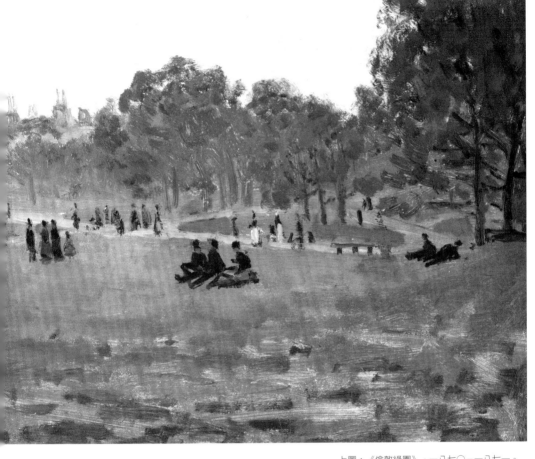

上圖：《倫敦綠園》，一八七〇－一八七一。

　　在王家咖啡館，莫內與多比尼又有了一次命定的會面。「幾個法國人聚在王家咖啡館，」三十年後他回憶道，「我們不知道怎麼才能掙錢。有一天，多比尼問我最近在畫什麼。我說我在公園畫風景。他說：『真好啊……我要介紹你跟一位經紀人認識。』」莫內提到的畫是《倫敦海德公園》（*Hyde Park, London*）與《倫敦綠園》（*Green Park, London*），畫中是倫敦市民綠地的迷濛景色，令人著迷。而這位經紀人則是保羅‧杜洪－呂埃爾，以他的傳記作者皮耶‧阿蘇林納（Pierre Assouline）的話說，他將成為「莫內大半生中最重要的收入來源」。

上圖：倫敦，西敏宮。

一八七〇年九月，杜洪－呂埃爾與妻子帶著五個孩子、三十五個板條箱來到倫敦。板條箱裝滿了從他的巴黎藝廊搬出來的畫，為的是於戰爭期間在倫敦開店。抵達倫敦後，他幾乎立刻就在乾草市場街（Haymarket）湯馬斯‧麥克連（Thomas McLean）[60]藝廊舉辦了第一次展覽。不久之後，他租下名稱不合時宜的「日耳曼藝廊」，位於新龐德街六十八號（New Bond Street），自此有了自己的場地，並且在法國藝術家協會（The Society of French Artists）的愛國旗幟下舉辦多次展覽。這類組織還沒有出現的時候，則是多虧了多比尼引介，莫內與畢沙羅的畫作才得以參加展覽。杜洪－呂埃爾不僅讓這兩位藝術家在倫敦免於一文不名，當一八七一年五月國際博覽會（International Exhibition）在南肯辛頓開幕，他還確保他倆的作品在博覽會法國區展出。然而莫內與畢沙羅都沒有贏得英國藝術界青睞。那年春天，他們向皇家學院提交的作品也被拒絕了，一般大眾對他們的作品興趣缺缺。一八七一年五月，莫內離開英格蘭。

不到三年後，一位法國評論家針對莫內的一幅利哈佛風景畫發明了「印象派」這個詞，畫中港口籠罩在灰藍色與橙色霧氣之中，模糊不清，而莫內名之為《日出印象》（Impression, Sunrise）。最後，由幾位志同道合的藝術家發起的藝術運動終於有了響亮的名字，當年他們被迫流亡倫敦的經歷，凝聚了他們之間的連結與承諾。

60 英國印刷出版商。

貝絲‧莫莉索
在諾曼第接受求婚

　　貝絲‧莫莉索（Berthe Morisot，一八四一－一八九五）的姓名在祖國法國家喻戶曉；身為畫家，她的地位與男性同輩藝術家比肩，這一點她當之無愧。然而在當時，她卻被評論家譏諷為「印象派大首領」（arch-Impressionist），他們認為印象派本身就是軟弱頹廢、背離了男子氣概，而印象派的主要實踐者是一位女性，更是雙重的冒犯。

　　莫莉索通常與法國畫家瑪麗‧布哈克蒙（Marie Bracquemond）、美國畫家瑪麗‧卡薩特並稱為印象派三仕女（trois grandes dames）；然而莫莉索是從一開始就參與了印象派。為了「無名畫家、雕塑家、版畫家協會」（Société anonyme des peintres, sculpteurs et graveurs）的首次展覽，莫莉索提供四幅油畫（包括最有名的《搖籃》〔The Cradle〕）、兩幅粉彩、三幅水彩。這次具有里程碑意義的展覽是獨立舉辦的，與法蘭西藝術學院的官方展覽「巴黎沙龍」（Paris Salon）相對立，於一八七四年四月十五日開幕，在嘉布遣大道三十五號（boulevard des Capucines），加斯帕德－費利克斯‧圖爾納雄（Gaspard-Felix Tournachon，筆名納達爾〔Nadar〕）的舊攝影棚裡。這次展覽後來被視為印象派的第一次展覽。莫莉索與克洛德‧莫內、愛德加‧寶加、皮耶－奧古斯特‧雷諾瓦、卡米耶‧畢沙羅等人的作品一同展出。她參加了從此直到一八八六年的八次印象派展覽，只有在一八七八年因為女兒[61]出生而缺席了一次。

　　莫莉索出生在富裕的家庭。她的父親艾德米‧提比爾斯‧莫莉索（Edmé Tiburce Morisot）是備受敬重的高級政府官員。他在一八七四年一月二十一日因心臟病去世，這不僅減輕了她的某些責任——身為最後一個未婚女兒，她本應照料年邁的父母——同時也打消了她因參加印象派團體而可能損及家族名譽的焦慮。此前十年裡，她定期參加巴黎沙龍展出，她的父親對此不可能有什麼反對意見，因為巴黎沙龍有法國國家與學術界的認可。但是印象派展覽在某位評論家口中是「五六個瘋子」，她與這樣的展覽結盟，就和巴黎沙龍不一樣了。這位評論家還稱讚莫莉索是其中唯一的女性，在這些神經錯亂的作品中保持了「女性的優雅」，但這種讚美也許只是雙刃劍。

　　在那個時代，藝術對於她這個階層的女性來說是優雅的消遣，但不能當作事業——當然也不能在公共場合及戶外畫畫（沒有保姆陪同的女性不能在羅浮宮臨摹）。貝絲‧莫莉索與姊妹伊芙（Yves）及艾德瑪（Edma）年紀還小的時候，都上過繪畫課。貝絲

左圖：法國，費康。

61 女兒茱莉‧馬奈（Julie Manet，一八七八－一九六六），曾出版英文著作《Growing up with the Impressionists》，回憶雙親及相識的印象派畫家們。

與艾德瑪的表現很有天賦，於是由她們的繪畫老師約瑟夫·吉夏（Joseph Guichard）及母親瑪麗－約瑟芬－柯內莉（Marie-Joséphine-Cornélie）陪同，在美術館臨摹。莫莉索姊妹的母親是大革命前洛可可畫家尚－歐諾黑·福拉歌那（Jean-Honoré Fragonard）[62]的孫女，她相信應該鼓勵女兒們在繪畫上努力。

艾德瑪雖然與貝絲同樣有天賦，但婚後就放棄了繪畫。她的夫婿是海軍軍官阿道夫·龐蒂永（Adolphe Pontillon），駐紮在布列塔尼大西洋岸的洛里昂（Lorient）。洛里昂被稱為五港之城，一六六四年，東印度公司成立於附近的路易港（Port-Louis），有一段時間洛里昂幾乎等於東印度公司的領地。到了一八六〇年代，此地開始吸引富裕的度假人群來此尋找有益健康的海風空氣。一八六九年，在艾德瑪婚後不久，莫莉索曾來拜訪避暑，並畫了《洛里昂海港》（The Harbour at Lorient）。畫中艾德瑪穿著時髦的白色裙裝，手持陽傘，坐在港邊的矮牆上，欣賞海景。詩人夏爾·波特萊爾（Charles Baudelaire）曾呼籲，繪畫要描繪現代生活的各個方面，而莫莉索在所有作品中都出色地恪守此一原則，在這幅畫裡，她將當代現實中的海濱風光描繪為遊客的景點。

莫莉索一家的階級有能力享受這種假期。在艾德瑪婚前，他們就開始在海邊避暑，通常去諾曼第海岸的新興度假地。在一八五〇年代及一八六〇年代，鐵路網持續擴張，因此從他們位於帕西（Passy）的住宅更容易到達海邊，當時

莫莉索在諾曼第的時光

1 洛里昂
2 瑟堡
3 烏爾加特
4 小達爾

62 一七三二－一八〇六。在大革命前受到王室與貴族歡迎。一說莫莉索之母為其姪孫女。

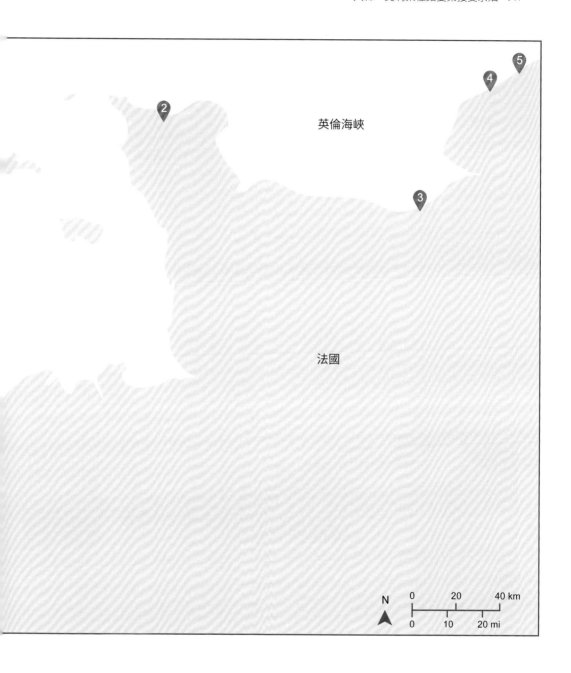

帕西就已經是比較富裕的巴黎郊區。莫莉索參加一八六五年巴黎沙龍的作品《諾曼第的茅屋》（*Thatched Cottage in Normandy*），就是一八六四年她在諾曼第烏爾加特附近度假時所作，畫面中主要是十棵白樺，這幅畫也是她在日後沒有毀掉的少數早期作品之一。

　　在普法戰爭及巴黎圍城期間，莫莉索與母親避居在郊區聖傑曼昂萊（Saint-Germain-en-Laye），一切結束之後，莫莉索希望在諾曼第海邊恢復健康與脆弱的神經。一八七一年夏天，她與姊姊在瑟堡（Cherbourg）會合。「La Manch」（英倫海峽）洶湧的海潮似乎有恢復活力的魔力，莫莉索在一幅畫中描繪了當地港口，畫面上一名孤身白衣女子（可能帶了孩子）在港邊漫步。這次假期的作品中，還有一幅習作《坐在草地上的女人與兒童》（*Woman and Child Seated in a Meadow*），畫中是她的姊姊與小兒子，背景遠方是瑟堡的海濱，這幅畫同樣表現出她關注的中產階級婦女的現實家庭生活，這是革命性的觀點。

　　兩年後，姊妹倆又來到諾曼第的條紋大理石海岸（Côte d'Albâtre），此地得名於一處著名的海崖。她倆住在樸素的漁村小達爾（Les Petites-Dalles），莫莉索畫了這裡的

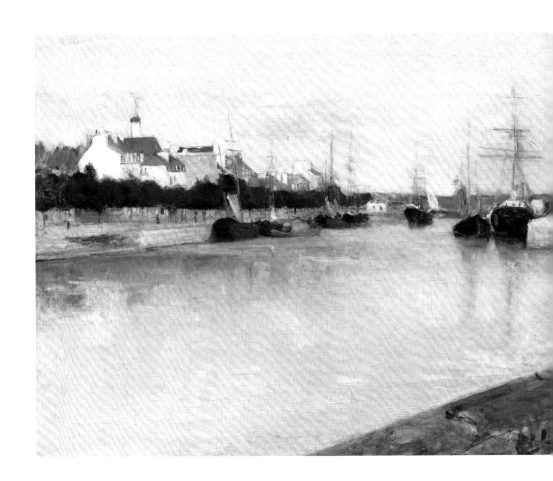

沙灘。一八七四年五月十五日，印象派首次展覽結束後不久，她再次來到諾曼第小達爾附近的費康（Fécamp），莫莉索及馬奈兩家的家族成員都在這裡聚會。

　　一八六八年，莫莉索姊妹在羅浮宮由老師吉夏介紹，認識了愛德華・馬奈（Édouard Manet）。馬奈家族及莫莉索家族都屬於中產階級，在社會地位上彼此相當。愛德華・馬奈與弟弟歐仁（Eugène）及古斯塔夫（Gustave）在父親過世之後，各自都很富裕（這個家族在巴黎郊區塞納河畔的熱訥維利耶〔Gennevilliers〕擁有大量資產，此地後來成為印象派藝術活動的中心，莫莉索本人也參與其中），兄弟三人可以自由沉浸在自己的文化喜好中，不過愛德華可不像弟弟們那樣業餘。他與莫莉索是志同道合的藝術家，建立了穩固的工作關係，莫莉索經常充當他的模特兒，也引導他加入印象派、開始戶外繪畫，並且互相交流對於繪畫的想法。

　　莫莉索與歐仁之間的愛情逐漸成熟。在費康度假期間，有一天他倆並肩寫生一處海軍工事的時候，同意結婚了。但是莫莉索的寡母並不認可這椿婚事，因為她不滿歐仁沒有工作。一八七四年十二月二十二日，莫莉索與歐仁舉行婚禮，之後在帕西的恩典聖母教堂（Church of Notre Dame de Grace）舉行宗教儀式，教堂的登記紀錄上，歐仁被列為有產但無業的人。

　　這對新婚夫婦在英格蘭懷特島（Isle of Wight）的賴德（Ryde）度蜜月，當時正是考斯帆船賽週（Cowes Regatta），莫莉索為歐仁畫了一幅漂亮的肖像，畫中的他穿著划船服，卻不情願充當模特兒，而是希望到戶外去划船；在那個時代，這是一幅罕見的畫面，描繪的是被侷限在室內的男性。而訂婚前夕莫莉索在費康的作品則強烈顯示出，即使是相當富有的女性，家庭責任也依然是她們身上的一重限制。但是莫莉索與其姊不同，她在英倫海峽波濤洶湧的海濱找到伴侶，他能夠欣賞並尊重她的一切，包括她身為畫家的天賦，以及她勇敢、正直、高雅的人格，而且最重要的是，這位伴侶永遠支持她的繪畫事業。

左圖：《洛里昂海港》，一八六九。

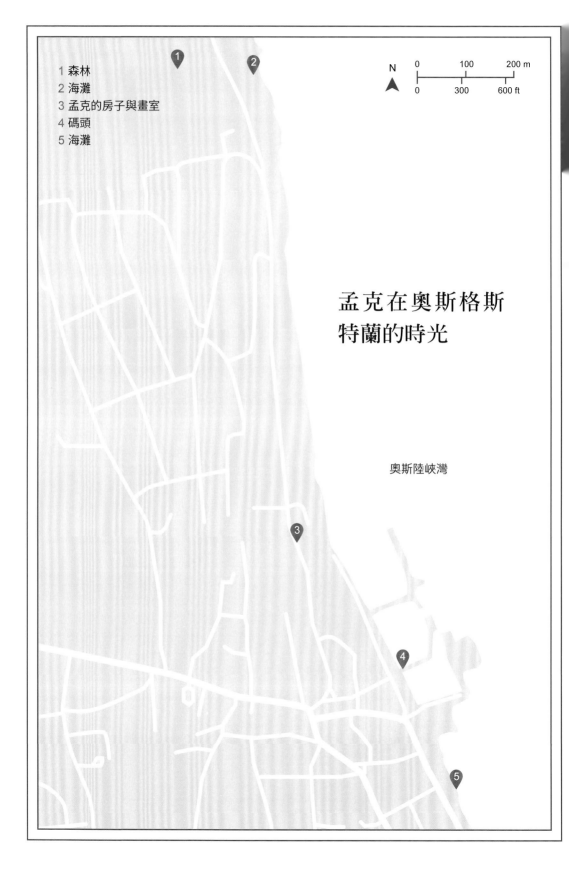

1 森林
2 海灘
3 孟克的房子與畫室
4 碼頭
5 海灘

N

| 0 | 100 | 200 m |

| 0 | 300 | 600 ft |

孟克在奧斯格斯
特蘭的時光

奧斯陸峽灣

愛德華・孟克
在奧斯格斯特蘭的海邊避暑

　　奧斯陸西南約八十公里處的奧斯格斯特蘭（Åsgårdstrand），是一處頗有古意的挪威港口，這裡從古老的漁鎮轉變為有著白色木屋的海濱度假浴場。夏季裡，街上遊人如織，如畫的港中停滿小船與遊艇，海灘上擠滿了泳客。它坐落在寬闊海灣上的一個避風點，正對著奧斯陸峽灣（Oslofjord），在陽光好的季節裡，這裡天氣類似地中海氣候，而且它的位置保護了它，使其全年不受嚴重暴風雨與最惡劣天氣的影響。 茂盛的松林延伸到海岸，松香混合著鹹味的海風，這幾乎是所有人心目中未受破壞的斯堪地那維亞田園景致。

　　在六月陽光普照的日子裡，或者說幾乎在每一個日子裡，憂懼和對生存的絕望似乎都與奧斯格斯特蘭完全無關。然而這裡是愛德華・孟克（Edvard Munch，一八六三－一九四四）經常度假的地方，憂懼與絕望也是他經常創作的主題。他最著名的一幅畫《吶喊》（*The Scream*），被視為人類極度創痛的經典寫照。這位藝術家的作品主要特點是專注於病態的主題，諸如孤獨、疏離、疾病與死亡。但是他有充分的理由專注於這些主題。

　　一八六三年十二月十五日，孟克出生在挪威勒滕（Løten），不久後一家人搬到奧斯陸（當時稱克里斯蒂安尼亞〔Christiania〕）。疾病與死亡給他的童年烙上了無法磨滅的印記。其父克里斯蒂安個性嚴肅，是一名軍醫，因此他在成長過程中無法避免醫療方面的事物。健康問題始終困擾著孟克一家：母親蘿拉・凱瑟琳（Laura Catherine）在他五歲時因肺結核去世；九年後，十五歲的姊姊蘇菲也死於同一疾病；哥哥安德烈三十歲時去世，妹妹蘿拉則被送進精神病院。

　　從小到大，孟克深信肺結核或精神錯亂（或兼而有之）也會奪走他的生命。他將疾病、精神錯亂與死亡形容為守護他兒時搖籃的「黑天使」，而且它們在往後也一直陪伴著他。他早期的主要畫作之一是《生病的孩子》（*The Sick Child*），這幅一八八六年的習作靈感來自他的家庭苦難，畫中是一名在其父診所求醫的年幼病人。雖然孟克的精神與身體都曾有幾段不穩定的時期，而且他在四十多歲時還因酗酒而完全崩潰一段時間，但他到了八十高齡才安詳辭世，並且直到一九三六年、七十多歲時才因眼疾不得不停止作畫。

　　就在這之前三年，他最後一次在奧斯格斯特蘭度過夏天。他第一次來這裡是在一八八八年，他的早期藝術大步飛躍是在這個地方，幾十年來滋養他的創作力的也是這個地方。

　　早年孟克為了繪畫而放棄研讀工
程學之後，進入里歐·博納（Léon
Bonnat，一八三三－一九二二）在巴
黎的藝術學校學習。他在巴黎的各種
展覽上熟悉了前人作品，包括文森·
梵谷、亨利·德·土魯斯－羅特列克
（Henri de Toulouse-Lautrec）、克洛
德·莫內、卡米耶·畢沙羅、愛德華·
馬奈、詹姆士·阿巴特·麥克尼爾·
惠斯勒。接下來，他的藝術在柏林有
了一批最早的擁護者，也遇上了最嚴
苛的評論家（是在挪威境外最嚴苛
的，因為很久以後挪威才開始欣賞這
位子民的才華）。但他即使是住在法
國與德國的時候，也會在夏季回到祖
國與奧斯格斯特蘭。

　　一八八九年夏天被視為孟克藝
術生涯中決定性的一年，他在奧斯
格斯特蘭租下一棟空置的漁民木屋，
從那時起，這棟小屋就成為他長年的
海濱隱居地，最後他在一八九七年買
下這棟小屋。在此度過的第二個夏季
裡，孟克完成了《海灘上的英格》
（*Inger on the Beach*）。這幅畫是他
妹妹的肖像，畫中的她有烏黑頭髮與
蒼白膚色，穿著白色曳地長裙，十分
耀眼，手中拿著一頂大草帽，坐在苔
綠色的花崗岩巨石上，眺望大海，海
灘猶如一片微光閃爍的藍紅色薄霧。
藝術史家烏爾里希·比紹夫（Ulrich
Bischoff）認為，這幅早期作品包含
了孟克藝術的所有精髓，在構圖上倚
賴水平軸與垂直軸，在主題上則以孤
獨感為永恆的基調。

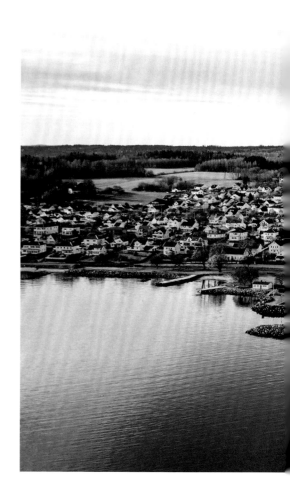

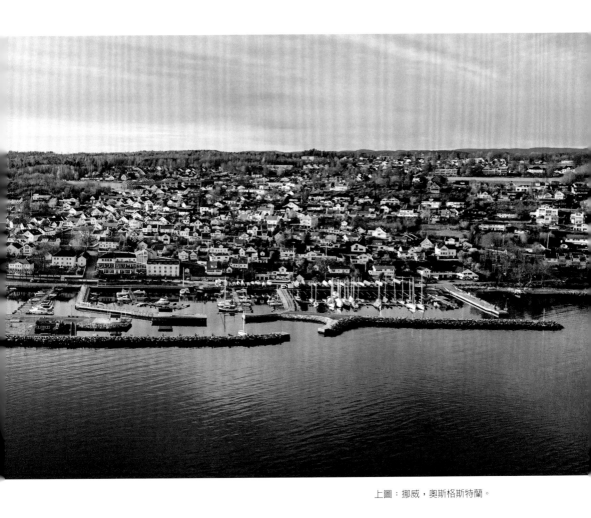

上圖：挪威，奧斯格斯特蘭。

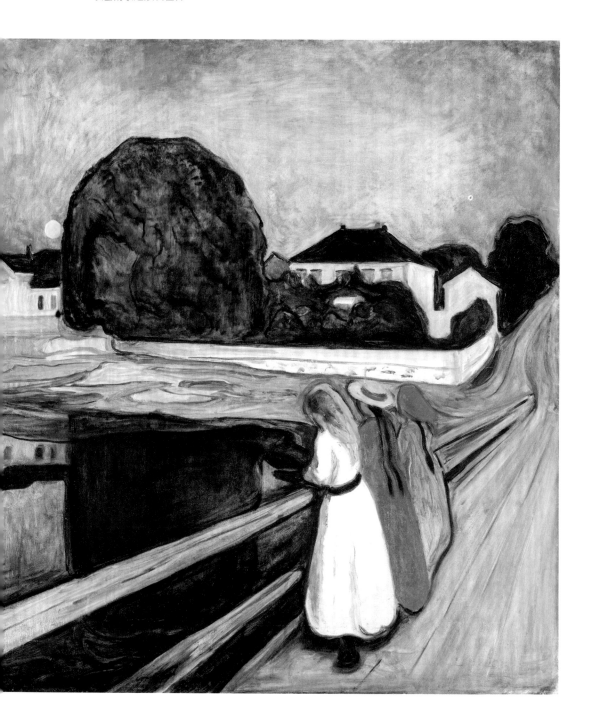

　　在風格上，也可以看到他打破十九世紀繪畫的傳統，開始擺脫寫實主義的束縛。可以說，是從這幅畫開始，孟克實現了他後來多次強調的箴言：他畫的不是當時他看到的東西，而是他從前看過的東西；這幅畫生動地重新創造了過去某個飛逝的瞬間，而非忠實記錄已經發生的事件。在奧斯格斯特蘭的時候，孟克經常在海岸現場作畫。

　　同年晚些時候，《海灘上的英格》在奧斯陸展出，得到的評論不佳。孟克被視為狂野拙劣的畫匠，而這幅作品展現的是「從柔軟散漫的一團物體漫不經心扔下的一塊石頭」，是對公眾的嘲諷。然而，這幅畫卻為孟克指出了前進的方向，並且為一系列畫作立下了模式，比如一八九三年的《夏夜之夢（人聲）》（*Summer Night's Dream*〔*The Voice*〕），一八九五年的《月光中的房子》（*House in the Moonlight*），畫面裡，在一片引人注目的怪誕詭異之中，奧斯格斯特蘭的景色成為可供辨識的基準物（後者畫面中是科斯特魯德〔Kosterud，Kiøsterudgården〕宅邸）。

　　其他令人震撼的還有《女人的三個階段（斯芬克斯）》（*The Three Stages of Woman*〔*Sphinx*〕）與《生命之舞》（*The Dance of Life*），都利用了奧斯格斯特蘭當地樹下的海岸線空間，這裡上演著群體舞蹈（並且將持續如此）。但是在孟克筆下，這類活動的歡欣被注入無窮的憂鬱，尤其是《女人的三個階段（斯芬克斯）》，展現了女性衰老並步入墳墓的過程，猶如一趟略帶陰冷的遊行。

　　但是孟克也在畫中頌揚海灘的歡樂自由，比如色彩鮮豔的晚期作品《奧斯格斯特蘭的海水浴場》（*Bathing Scene from Åsgårdstrand*）。在稍早，孟克的友人經濟學家克里斯蒂安‧吉爾洛夫（Christian Gierløff，一八七九－一九六二）就已經注意到畫中度假地這種優游自在的氣氛，他說：「在這裡，沒有人為了泳裝煩惱，溫暖的七月輕風是我們與太陽之間的唯一屏障。」

　　奧斯格斯特蘭很受家庭歡迎，大部分夏季遊客是帶著孩子的年輕母親，她們的丈夫週末從奧斯陸搭乘定期汽輪前來，這種交通服務使得此地幾乎成為奧斯陸的季節性通勤郊區。因此孟克在奧斯格斯特蘭創作的許多畫都以女性為主體。與《吶喊》同樣作於一八九三年的《暴風雨》（*The Storm*），是他最重要的作品之一。畫中是一群女性，蜷縮著躲避逼近的海岸風暴，其中一人雙手摀著耳朵阻擋雷聲，這個姿勢令人想到最著名的《吶喊》中的人物。一九〇一年的《橋上的女孩》（*Girls on the Bridge*，更貼切的名稱是「碼頭上的女孩」〔Girls on the Pier〕），表現的是三名少女靠在當地碼頭防波堤的欄杆上，對腳下的海水陷入夢幻般的沉思，她們處在陸地與海洋的邊緣，也處在成年的邊緣。

左圖：《橋上的女孩》，一九〇一。

野口勇
意義非凡的環球之旅

　　美國建築師理查·巴克敏斯特·富勒（Richard Buckminster Fuller，一八九五－一九八三）是野口勇（Isamu Noguchi，一九〇四－一九八八）的朋友，在他看來，身為雕塑家暨景觀藝術家的野口勇「不斷旅行……不斷進化、不斷行動，對他而言，世界就是一座城市，他是這方面的直覺藝術家先驅」。野口勇出生在洛杉磯，母親是愛爾蘭裔美籍編輯暨作家，父親是日本詩人，無論在事實上或比喻上，野口勇都橫跨了世界。從兩歲到十三歲，他住在日本；在印第安納州上完高中後，他總是自豪地說自己是「印第安納人（a Hoosier）」。他身為個人，身為藝術家，蔑視除此之外幾乎所有標籤與分類。

　　野口一生遊歷廣泛。一九四九年，他造訪希臘與印度，從這次變革性的旅行中找到靈感。在這次旅行之前的幾年裡，他經歷了評論界讚揚的高潮，也經歷了極度低谷，就是他與年輕印度女子娜揚塔拉·「塔拉」·潘迪特（Nayantara 'Tara' Pandit）[63]註定沒有結果的戀情，以及他的好友、亞美尼亞裔美籍畫家阿希爾·戈爾基（Arshile Gorky）[64]的自殺身亡。

　　當時塔拉十八歲，是麻薩諸塞州衛斯理學院（Wellesley College）的學生。一九四六年九月十日，她陪同野口參加紐約現代藝術博物館的「十四位美國人」展覽開幕式（Fourteen Americans，展覽名稱並不準確，因為最後有十五位藝術家參展）。這是自二戰以來現代美國藝術新趨勢的首次重要展覽，包括畫家馬克·托比（Mark Tobey）[65]、羅伯特·馬瑟韋爾、阿希爾·戈爾基，以及雕塑家西奧多·羅斯札克（Theodore Roszak）[66]、大衛·海爾（David Hare）[67]、野口勇。野口提供的作品是一件大理石雕刻，名為《庫羅斯》（Kouros，阿波羅的別名之一）[68]，尤其受到許多評論家稱讚。《庫羅斯》被認為是野口的傑作，為他的創作開啟了全新領域。野口是在一九四五年至四六年的冬季完成這件作品，參考了一張釘在工作室牆上的巴黎羅浮宮明信片，明信片中是一尊古代阿波羅雕像。

63 一九二七－。著名小說家，以第一次婚姻的婚後名娜揚塔拉·薩加爾（Nayantara Sahgal）行世。她是印度獨立後第一任總理尼赫魯的外甥女。母親維賈雅·拉克希米·潘迪特（Vijaya Lakshmi Pandit）是印度政治人物、外交官。父親 Ranjit Sitaram Pandit 是律師、學者，印度獨立運動期間於一九四四年死於獄中。

64 一九〇四－一九四八。幼時與家人逃離亞美尼亞族裔屠殺，抵達美國。早期作品受印象派影響，再轉為後印象派，影響了抽象表現主義。

65 一八九〇－一九七六。畫面結構濃密，類似抽象表現主義，但靈感來自亞洲書法，作品哲學晚於抽象表現主義。

66 一九〇七－一九八一。早期雕塑作品接近構成主義及工業審美，一九四六年之後接近表現主義。

67 一九一七－一九九二。亦創作攝影及繪畫。超現實主義、抽象表現派藝術家，影響美國具象表現主義。

68 美術及考古術語譯為「青年雕像」，古希臘語意為青少年、男孩，通常是貴族。阿波羅被稱為 megistos kouros，「最偉大的青年」。

上圖：羅馬
前頁圖：埃及，路克索神廟。

大約就在這個時候，與野口已經合作十年的舞蹈家暨編舞家瑪莎·葛蘭姆（Martha Graham）委託他設計《夜旅》（Night Journey）的舞台布景，這部作品根據伊底帕斯王的悲劇改編，將在一九四七年五月首演。完成這件工作之後，他繼續沉浸在古典作品中，受邀為葛蘭姆接下來的演出設計布景，這次是《奧菲斯》（Orpheus），由伊果·史特拉汶斯基（Igor Stravinksy）作曲，喬治·巴蘭欽（George Balanchine）編舞。就在設計《奧菲斯》的時候，野口得知自己已經向其求婚的塔拉即將返回印度，接受家族認可的婚事，嫁給一名出身旁遮普商業家族的男子。野口傷心欲絕，一心想要追隨塔拉去印度。塔拉本人雖然打消了野口舊情重燃的念頭，但是她直覺了解他的需要，明智地建議他為了自己的創作與靈魂，前往印度旅行一遭，而且她告訴野口，他倆不應該再見面。後來她也一直堅稱他倆沒有再見面，不過其他人認為他倆在印度的確有一次短暫會面。

野口向博林根基金會（Bollingen Foundation）申請了一項旅行獎學金，以完成一本關於「悠閒」的書籍研究。後來他承認，悠閒這個詞對他的興趣領域來說並不合適，這本書永遠也寫不出來。這趟旅行主要是讓他有機會研究全世界古代文化遺跡與雕塑。在第二次世界大戰的恐怖剛剛結束之後，他設法深入回顧過去，希望為雕塑找到一種公共功能，能夠有益於治療、社群團結與普遍的歸屬感。

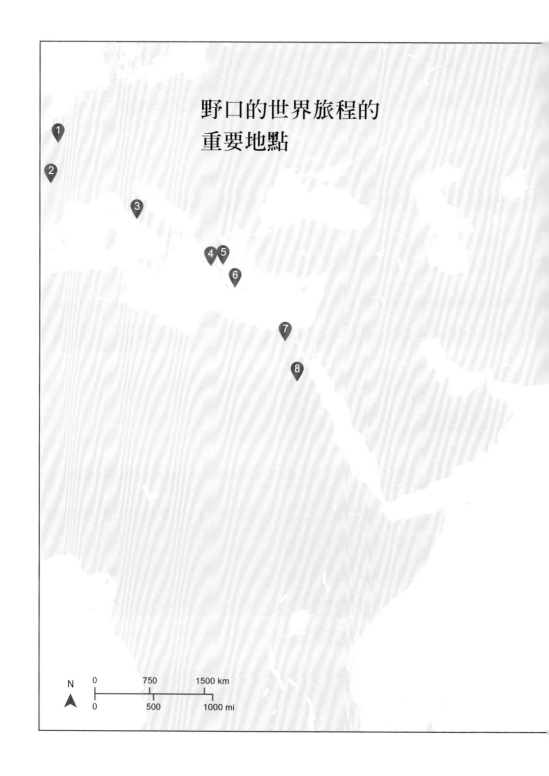

野口的世界旅程的
重要地點

N

| 0 | 750 | 1500 km |
| 0 | 500 | 1000 mi |

1 巴黎
2 拉斯科
3 羅馬
4 奧林匹亞
5 埃皮達魯斯
6 克里特島
7 開羅
8 路克索
9 孟買
10 亞美達巴德
11 阿旃陀石窟
12 埃洛拉石窟
13 海岸神廟
14 奧羅賓多修院
15 新德里的簡塔曼塔
16 齋浦爾的簡塔曼塔
17 婆羅浮屠
18 吳哥窟
19 京都

　　一九四九年五月，野口從紐約出發前往巴黎，他的昔日導師康斯坦丁・布朗庫西（Constantin Brancusi）[69]住在這裡。他從巴黎前往布列塔尼參觀史前石棚墓與巨石，又去法國西南部的拉斯科（Lascaux）參觀史前洞穴，一路上帶著自己信賴的徠卡相機。接著他從法國到義大利，拍攝羅馬的古代遺跡，以及當代的廣場與花園。

　　下一站是希臘，他去了奧林匹亞（Olympia）、埃皮達魯斯（Epidaurus）[70]、克里特島。亨利・米勒（Henry Miller）在一九四一年出版的遊記《阿馬魯西奧的巨人》（*The Colossus of Maroussi*）[71]是野口這段旅程的文學指南，他認為這本書有助於理解這片土地。然後他到了埃及，這裡連正午烈日也無法阻擋閒不下來的野口，他拍攝了路克索尼羅河兩岸的古代遺跡，以及開羅的大清真寺。

　　九月，野口從開羅飛往孟買（Mumbai，當時稱 Bombay）。他在印度的東道主是薩拉巴伊家族（Sarabhai），他的基地是該家族的宮殿式圍牆大宅，位於亞美達巴德（Ahmedabad），花園裡有孔雀漫步，武裝警衛把乞丐及其他不受歡迎的人物擋在門外。薩拉巴伊家族是富有的棉花貿易商，家族長子暨繼承人高塔姆（Gautaum）被派往紐約監督美國業務的時候，結識了野口。他的妹妹吉拉（Gira）[72]與吉塔（Geeta）造訪紐約的時候，野口就充當她們在當地的嚮導。吉塔會演奏打擊樂，因此野口介紹她認識了自己的友人，先鋒派作曲家約翰・凱吉（John Cage，一九一二－一九九二）。

　　現在野口到了印度，吉塔投桃報李，帶著他遊覽各地。後來她回憶道，野口對印度的髒亂與貧窮感到厭惡，但是只要看見了古代廟宇或者宗教聖地，就像著了魔一樣，手裡的相機始終沒停過。野口對於林迦（lingham）尤其癡迷，這是一種石雕陽具，與濕婆（Shiva）崇拜有關。

　　從一九四九年九月，到一九五○年一月，野口花了七個月時間遊遍印度，主要搭乘慢吞吞的火車，像托缽僧一樣，帶著自己的鋪蓋、筆記本、相機以及少許物品。他說，他最大的樂趣就是「在印度搭夜車，三等車廂的木板座上，聽著火車車輪喀噠喀噠，吹著美妙的夜風」。

　　他的行程以古代遺跡與墳丘為主，探索了位於印度西部，馬哈拉施特拉邦（Maharashtra）的阿旃陀石窟（Ajanta）及埃洛拉石窟（Ellora）[73]；參觀了印度南部泰米爾納德邦（Tamil Nadu）的馬馬拉普拉姆神廟（Mahabalipuram，又稱海岸神廟〔Shore Temple〕），以及奧羅賓多修院（Sri Aurobindo Ashra）[74]。他還前往印度洋上的斯里蘭卡（當時稱錫蘭）旅遊十天。不過對這位雕塑家影響最大的可能是位於新德里及齋浦爾的兩處簡塔曼塔（Jantar Mantar），即天文台。這些巨大的石材建築是由十八世紀的齋浦爾大君薩瓦伊・傑伊・辛格二世（Sawai Jai Singh II）下令建造。這位大君對天文學及數學感興趣，因此曾委託學者將歐幾里德的《幾何原本》翻譯為梵文。

69　一八七六－一九五七。羅馬尼亞裔法籍現代主義雕塑家。影響深遠。
70　醫神阿斯克勒庇俄斯出生地。
71　一八九一－一九八○。美籍小說家，一九三九年在希臘旅行九個月。巨人指的是希臘作家喬治・卡西姆巴利斯（George Katsimbalis）。
72　薩拉巴伊家族信仰耆那教，後代從事石行業。吉拉為建築師，在一九四七至一九五一年跟隨法蘭克・洛伊・萊特學習。吉塔為印度音樂家，是率先演奏北印度雙面鼓（帕卡瓦吉，pakhavaj）的女性。
73　阿旃陀為佛教石窟，年代為西元前二世紀至西元七世紀。埃洛拉石窟包括佛教、印度教、耆那教，年代為六世紀至十世紀。
74　師利・奧羅賓多（一八七二－一九五○）的靈修地點。他致力於將印度獨立運動建立在宗教基礎上。

最終野口離開印度，前往峇里島；朝拜了位於中爪哇的九世紀佛教寺廟婆羅浮屠（Borobudur）。之後他去了柬埔寨，尋訪十二世紀的寺廟建築群吳哥窟。野口的旅程最後一站是日本，這是他從一九三五年以來第一次回到日本。他與之前疏遠的親戚重新連絡，並前往童年時的故居，位於神奈川縣的茅崎市海灘附近。他根據自己的旅行發現，在東京發表了一場演講。他敦促聽眾重新思考藝術，而且是更整體地思考。「建築與花園，」他在演講中說，「花園與雕塑，雕塑與人類，人類與社會團體——每一個環節都必須緊密連結。這不正是藝術家能夠找到新倫理的地方嗎？」他的結論是，所有「過去的證據」都證明了「雕塑的位置，在生活中，也在與精神及寧靜的交流儀式中」。最後，野口終於返回美國，從羽田機場搭乘泛美航空班機回到洛杉磯。

　　這次環球之旅對野口的創作影響深遠，為他提供了全新的概念，即環境藝術，將使他在業已多元的作品中增添園林的元素。印度與希臘還將成為野口多次造訪的地方，在他的一生中繼續激發他的靈感。

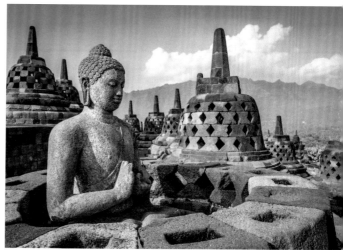

上圖：新德里的簡塔曼塔，約一九五五年。下圖：印尼，爪哇，婆羅浮屠。

瑪麗安・諾斯
到南方繪製印度植物

　　瑪麗安・諾斯（Marianne North，一八三〇－一八九〇）將自傳命名為《幸福人生的回憶》（*Recollections of a Happy Life*）。她身為在世界各處搜尋植物的畫家，這本書主要內容就是這許多旅行的美好回憶。她是一位藝術家，也是維多利亞時代的未婚女性，雖然擁有可觀的資產，她也需不斷對抗施加在身上的性別限制，以及她所從事的畫種傳統。

　　諾斯開始嚮往當時所謂的「熱帶」，是從位於倫敦邱區（Kew）的皇家植物園（Royal Botanic Gardens）開始的。這一年她二十六歲，在參觀植物園時，園長威廉・胡克爵士（Sir William Hooker）送給她一枝來自緬甸的瓔珞木（orchid tree，*Amherstia nobilis*），她認為這是「現存最壯麗的花」。晚年時，她將自己一生非凡奮鬥的成果捐獻給皇家植物園，一共是八百三十二幅植物畫，並連帶捐贈了一處展示畫廊。這處瑪麗安・諾斯畫廊（The Marianne North Gallery）設計風格為古希臘神殿式，至今仍可參觀。

　　諾斯的母親在一八五五年去世後，她接管了父親的事務，全心照顧他。之前她曾經由范弗溫克爾小姐（Miss van Fowinkel）教過一些課，她自嘲為「花朵繪畫」，也教過她一些構圖與組合的基本技巧。現在她開始認真作畫，開闢了自己的道路，在植物的自然環境中描繪植物，而不是將其視為孤立的標本，而且她的許多成品使用的是油畫顏料，而非比較柔和的水彩。

　　諾斯曾與其父在歐洲廣泛旅行並去過埃及，但是在其父於一八六九年去世後，她對於遊歷的渴望就沒有止境。在接下來的十五年裡，她帶著畫筆造訪了十四個國家，包括美國、加拿大、婆羅洲、巴西、日本、牙買加、澳大利亞、印度。全國新聞界報導她的獨行探險，博物學家、進化論賢哲查爾斯・達爾文（Charles Darwin）稱讚她的畫作具有科學的準確性。

　　她最長的遠行之一是去印度。從一八七七年至一八七九年，她花了一年多的時間，在印度各地旅行。從加爾各答到德里、齋浦爾等更遠的地方。介紹信與邀請函讓她的長期旅居更方便，她住在當時不列顛統治當局大人物的宅邸，而且每一處植物園大門都向她敞開。

　　一八七七年九月十日，諾斯在南漢普頓登上太加斯河號（Tagus），開始她的印度之旅，中途停靠里斯本、直布羅陀、馬爾他，最後在斯里蘭卡的加勒（Galle）上岸，再搭汽船前往圖圖庫迪（Thoothukudi，舊稱杜蒂戈林〔Tuticorin〕），南印度塔米爾泰德的「珍珠城」。

　　後來她回憶道：「我的印度旅程第一部分是穿越白沙地，這裡長著糖棕（Palmyra palm）、扇形棕（Fan palm）、仙人掌；然後是棉花、許多小米、玉米、鷹嘴豆及其他

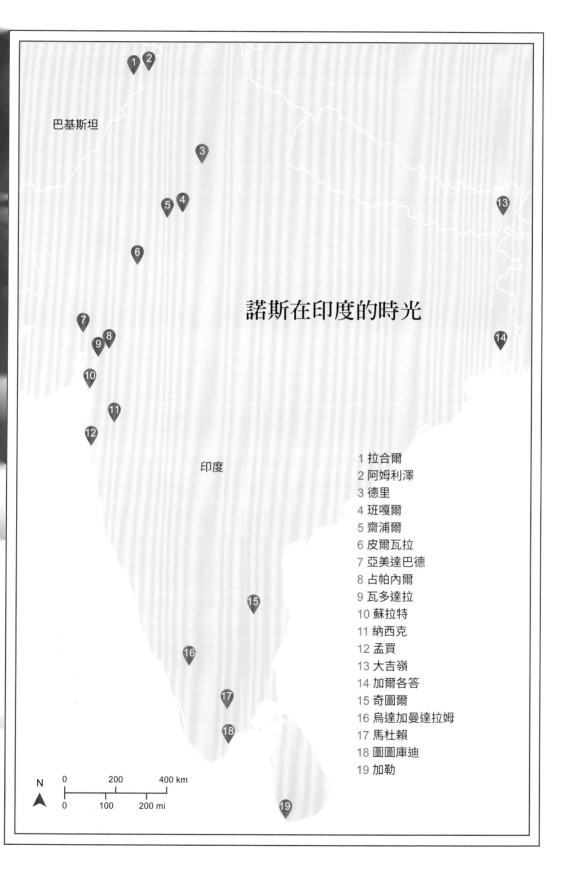

諾斯在印度的時光

巴基斯坦

印度

1 拉合爾
2 阿姆利澤
3 德里
4 班嘎爾
5 齋浦爾
6 皮爾瓦拉
7 亞美達巴德
8 占帕內爾
9 瓦多達拉
10 蘇拉特
11 納西克
12 孟買
13 大吉嶺
14 加爾各答
15 奇圖爾
16 烏達加曼達拉姆
17 馬杜賴
18 圖圖庫迪
19 加勒

N

| 0 | 200 | 400 km |
| 0 | 100 | 200 mi |

穀類。」一開始，馬杜賴城（Madurai）的米納克希神廟（Meenakshi Temple）就令她目瞪口呆，廟裡有猴子、大象、公牛、鸚鵡，還有「各種奇怪的人」，但是她很快就被儀式的莊嚴氣氛打動了。錫克教的精神中心，阿姆利澤的金廟（Golden Temple at Amritsar），也是她廣闊行程中一處宗教地點。在那裡，她欣賞了參拜信眾的華麗服裝。在皮爾瓦拉（Bhilwara），她看到的是不那麼異國風情的景象──英國軍人們的妻子為丈夫烹調聖誕節晚餐，該部隊親切的上校並邀請她與朋友一起過節。

這趟旅行的主要目的是繪製一系列當地宗教傳統中的神聖植物。諾斯孤身旅行，為了實現這個目標，穿越農村與頗為偏僻的地點，旅途中的壓力並不小：螞蟻騷擾她，而且當她在納西克（Nashik）城外的古建築寫生時，螞蟻大啖她的油畫顏料；在距離烏達加曼達拉姆（Udhagamandalam，又稱烏塔卡蒙德〔Ootacamund〕）五十公里的地方，她不得不與互相爭鬥的搬運工打交道。

從拉合爾的阿勃勒（almatas，Indian laburnum）、西姆拉的樺葉繡線菊（white spirea，學名：*Spiraea betulifolia*）與翠雀花（delphinium），到大吉嶺的喜馬拉雅雪松（deodara）、孟加拉地區的竹子與竹芋（arrowroot）。這趟旅行產出了令人驚嘆的畫作，包括在瓦多達拉（Vadodara，又稱巴羅達〔Baroda〕）附近的占帕內爾（Champaner），雜草叢生的清真寺廢墟；盧加絨（Rungaroon）附近的蕨類山谷；奇圖爾（Chittoor）的尼瓦河大橋（Great Neeva Bridge）；拉傑普特坦納地區

左圖：印度，大吉嶺。

（Rajputana）的古墓與天堂樹（Tree of Heaven，*Ailanthus altissima*）；刺桐（Indian coral tree）的詳細寫生，傳說奎師那（Krishna）從天宮偷出這種樹以取悅妻子們[75]；芒果樹的果實，這種樹的木材被用於印度火葬柴堆；種在墓園的緬梔花（frangipani，又稱雞蛋花、印度素馨），白色花瓣落在墓地上，成為一片馨香的花毯。

　　諾斯原本已經計畫從孟買回國，但她延後了啟程時間，轉而開始最後一段五百公里的鐵路旅行，前往亞美達巴德，途中走訪瓦多達拉、蘇拉特（Surat）、班嘎爾（Bhangarh），就是為了圓滿結束。終於在二月二十四日，她在孟買登上 P&O 郵輪公司的北京號（Pekin），前往葉門的亞丁，繼續航行到南漢普頓。她在印度次大陸待了這麼久，如今索倫特海峽（Solent）[76]吹向南漢普頓的冷風令她陡然吃了一驚。這年夏天，諾斯在倫敦康兌街（Conduit Street）租下的房間裡展出自己的印度畫作。她說，一先令的入場費很快就讓她收回了三分之二的初期成本；其餘的三分之一，她認為「花得很值得，省去了疲勞與無聊」，因為這樣就不必向那些在家纏著她的朋友一再重述自己的印度旅程，並展示自己的畫了。

75 Eyrthrina indica。傳說奎師那從眾神之首因陀羅（Indra）的天宮中偷出如意樹（Kalpavriksha）送給妻子真光（Satyabhama）。有幾種熱帶喬木被人們認為是這種樹，刺桐是其中之一。
76 介於懷特島與英格蘭主島之間，英格蘭南漢普頓及樸茨茅斯為北岸大港。

右圖：《巴羅達的儀仗馴象》（*State Elephant, Baroda*），一八七九。
下圖：印度，齋浦爾，曼薩加湖（Man Sagar Lake）。

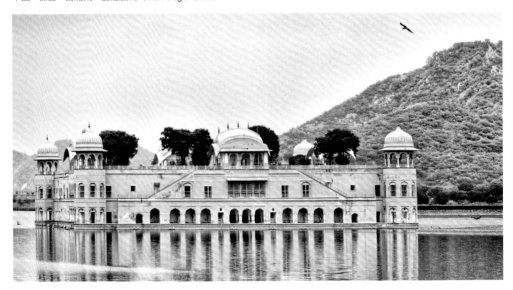

喬治亞・歐姬芙
到西部去

喬治亞・歐姬芙（Georgia O'Keeffe，一八八七－一九八六）從墨西哥寫信給夫婿，攝影家暨藝術推廣人阿爾弗雷德・史蒂格列茲（Alfred Stieglitz），信中坦言：「我選擇來這裡，而不去我所知的其他地方。這樣我就能在地球盡頭非常愜意地生活，幾乎沒有人來這裡看我，我喜歡這樣。」

藝術史家汪達・M・科恩（Wanda M. Corn）認為，歐姬芙一生中做了兩個重大決定。一是在一九一八年，她接受史蒂格列茲的邀請，遷居紐約並專注於繪畫，史蒂格列茲在前一年曾在紐約為她舉辦個展。其二是在一九二九年四月，她暫時離開紐約，在新墨西哥州偏僻的高原荒漠度過一個夏季並作畫。這次她是與友人麗貝卡・「貝克」・斯川德同行（Rebecca 'Beck' Strand，攝影家保羅・斯川德〔Paul Strand〕之妻），搭火車至聖塔非（Santa Fe），目的地是位於陶斯城（Taos）的藝術村，此處的經營者是富有的藝術贊助人暨作家梅波・道奇・盧漢（Mabel Dodge Luhan，一八七九－一九六二）。

盧漢曾在佛羅倫斯結識美國小說家葛楚・史坦及法國作家安德烈・紀德（André Gide），她在紐約第五大道的豪華公寓裡舉行傳奇性的沙龍，參加者包括無政府主義者、婦女參政運動者等各種激進分子。一九一三年，她支持舉辦軍械庫展覽會（Armory Show）[77]，這是歐洲現代藝術在美國的第一次展覽。她與一位靈媒在一次預言性會晤之後，於一九一七年搬到新墨西哥州，成為美國原住民土地權利的熱烈宣傳者。盧漢的訪客紀念簿上滿是那個時代最偉大的藝術家與作家，從小說家薇拉・凱瑟（Willa Cather）、桑頓・懷爾德（Thornton Wilder），到隱居的好萊塢明星葛麗泰・嘉寶（Greta Garbo）及作家 D・H・勞倫斯（D.H. Lawrence）等。勞倫斯將自己在陶斯的經歷寫進小說《羽蛇》（*Plumed Serpent*）、《騎馬出走的女人》（*The Woman Who Rode Away*），這兩部小說都以新墨西哥州為背景，書中都有人物以盧漢為原型（或者說得更準確一點，是以陰鬱的簡筆畫盧漢為原型）。

盧漢這座沙漠產業占地廣大，有五公頃，其中有西班牙式的大莊園「公雞」（Los Gallos，以她收集的墨西哥陶瓷公雞命名）、五處客房、許多穀倉與馬廄。在陶斯有一處客房供歐姬芙與斯川德使用，歐姬芙還有一棟小屋充當畫室。從歐姬芙抵達的那一刻起，高海拔的山區空氣就令她充滿生氣，這個地方使她感覺身處異境。開闊的空間讓她回到奶牛牧場上的童年，遠在中西部威斯康辛州的森普雷里城（Sun Prairie，陽光草原之

77 國際現代藝術展（International Exhibition of Modern Art），由美國畫家與雕刻家協會主辦（Association of American Painters and Sculptors）。第一場在紐約的第六十九兵團軍械庫（69th Regiment Armory），故得名。第二場在芝加哥藝術學院，第三場在波士頓科普利藝術學會。

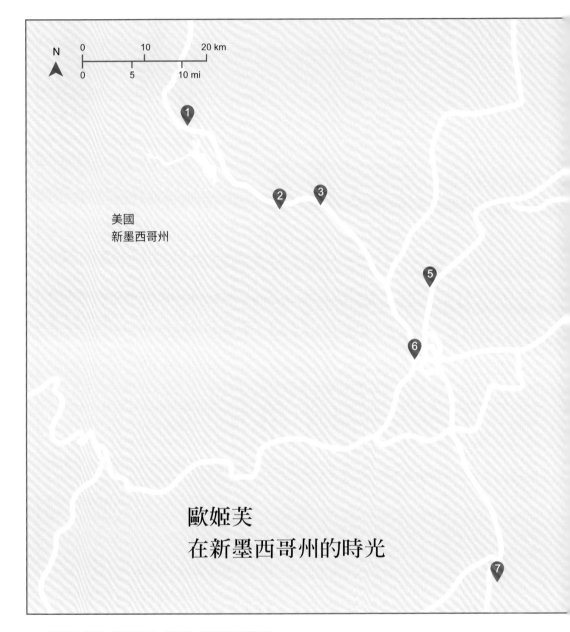

美國
新墨西哥州

歐姬芙
在新墨西哥州的時光

前頁圖：美國，新墨西哥州，喬治亞・歐姬芙的幽靈山莊。

俄羅斯

1 幽靈山莊
2 阿比丘
3 提耶拉阿蘇爾
4 陶斯城
5 阿爾卡爾德
6 埃斯潘尼奧拉
7 聖塔非

意）；荒蕪美麗的沙漠景觀也讓她想起自己在德克薩斯州擔任美術教師的時光。在科恩看來，正是這個地方，讓歐姬芙明白自己「生來是美國西部的女兒」。這是她第一次到新墨西哥州，她與斯川德盡情享受這裡所能提供的一切，按照典型的觀光客行程，她們去附近的美國原住民保留區看部落舞蹈，參觀當地天主教教堂，這些教堂都是以泥磚（adobe）建造，內部裝飾是手工泥雕與炫目的西班牙式祭壇美術，她們還乘車旅遊，去原住民村落陶斯普韋布洛村（Taos Pueblo），以及加州的弗德台地（Mesa Verde）[78]。

　　在此之前，歐姬芙對於汽車沒有什麼經驗，史蒂格列茲則把汽車視為現代世界的罪惡。然而在這第一次西部之旅之後，歐姬芙買了一輛福特 A 型車，還學會開車，目的就是為了探索新墨西哥。在接下來的二十年裡，她幾乎毫無間斷，每年夏天都回到這裡。直到史蒂格列茲去世不久之後，歐姬芙終於移居新墨西哥，史蒂格列茲則從未西行。

　　一九三〇年，歐姬芙重返盧漢的隱居之地。在此處的朝聖者中，她結識了攝影家安瑟・亞當斯（Ansel Adams），他成為歐姬芙在西部最親近的朋友之一。不過對於重視寧靜與獨處的歐姬芙來說，公雞莊園的位置及環境，包括絡繹不絕的藝術界訪客，實在太過忙亂。於是她開始尋找所謂的「觀光牧場」，當時在美國東西兩岸，這種牧場已經

78 國家公園，位於科羅拉多州，而非加州。內有普韋布洛人遺跡，年代從公元七五〇年至一三〇〇年。

成為城市居民度假的熱門選擇，《紐約客》雜誌的漫畫還嘲諷過這種風潮，時尚聖經
《*Vogue*》雜誌則為其鼓吹。這類地方讓城裡人可以扮演幾個星期的牛仔（或牛仔女郎）、
露營或者住在 casita（客棧）裡、吃大鍋飯、騎馬、體驗老西部的艱苦生活。歐姬芙對
馬匹和老西部都沒什麼興趣，不過她在一九三一年第三次前往新墨西哥的時候，住進
了 H&M 牧場（H&M Ranch），位於埃斯潘尼奧拉（Española）以北的小村阿爾卡爾德
（Alcalde）。阿爾卡爾德北邊二十三公里處，就是提耶拉阿蘇爾（Tierra Azul，藍色工
地之意），這裡的三座粉橘色沙丘迷住了歐姬芙，此後成為她的畫中特色。

　　歐姬芙根據洛克菲勒家族的後人、藝術愛好者大衛·麥克阿爾平（David H·
McAlpin Jr.）的建議，找到鮮為人知的幽靈牧場（Ghost Ranch），這是塞羅帕德納爾
（Cerro Pedernal，燧石丘）山腳下一處孤遠的前哨，擁有者是富有的費城人亞瑟·佩
克與菲比·佩克夫婦（Arthur and Phoebe Pack）。從幽靈牧場可以看到粉紅與黃色的懸
崖，歐姬芙馬上被吸引了。沒有多久，她就擁有一處新建的泥磚農舍，名為驢子農莊

下圖：新墨西哥，正在拍攝查馬河的喬治亞·歐姬芙，一九五一。

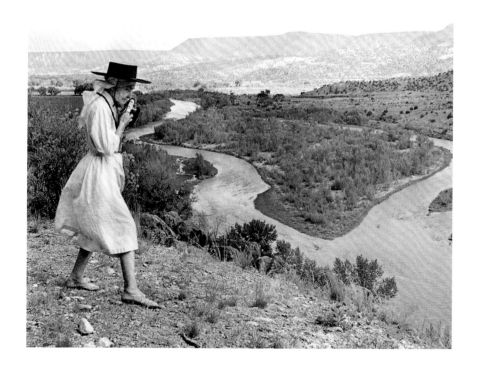

（Rancho de los Burros），距離幽靈農場約五公里，並附帶三公頃土地，保護了她的隱私。這處農舍沒有自來水，中央的天井有響尾蛇出沒；要購買日用品，必須沿著數英里的崎嶇道路走上一天。但是歐姬芙愛這裡，也愛這裡三百六十度的沙漠景觀。

一九三九年，她描述這片土地對她身為藝術家而言有何重要，她寫道：

「從我門前，荒地起伏綿延──一座座紅色小丘，顯然就是用來混合油料、製作顏料的那種紅土……畫家調色板上所有的大地色，都在這一片幾英里的荒地上。赭色中透出銻黃──橙色與紅紫色的土壤──甚至最柔和的土綠色。」

幽靈牧場周圍的沙漠景觀促成了歐姬芙的一些重要作品，諸如《杉樹與薰衣草紫的山丘》（*Cedar Tree with Lavender Hills*）、《幽靈山莊的紫色山丘二號》（*Purple Hills Ghost Ranch 2*）、《幽靈山莊，查馬河》（*Chama River, Ghost Ranch*）。

在史蒂格列茲的健康日漸衰退的時候，歐姬芙也開始計畫最終離開紐約。他在一九四六年去世，歐姬芙處理好兩人的事務，為他的檔案找到歸宿，三年後，就永遠遷居新墨西哥。她在聖塔非以南八十公里的阿比丘（Abiquiú）買了一棟房子，以及一點六公頃土地。就在永遠離開紐約前不久，她畫了一幅布魯克林大橋，這座橋在畫中是紐約的出口門戶，懸吊的鋼索象徵性地彼此交叉，通向一片遙遠而純淨的藍天。

下圖：《新墨西哥，陶斯附近》（*New Mexico—Near Taos*），一九二九。

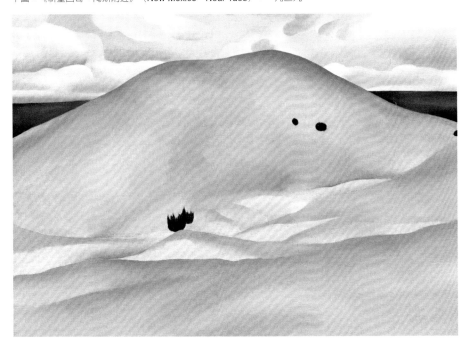

巴布羅‧畢卡索
愛上法國南方

　　一九一八年，西班牙藝術家巴布羅‧畢卡索（Pablo Picasso，一八八一－
一九七三）與芭蕾舞者奧爾嘉‧霍林洛娃（Olga Khokhlova）在巴黎的俄羅斯正教會主
教座堂（Russian Orthodox cathedral）[79]舉行婚禮。當初畢卡索在看了她演出舞劇《遊行》
（Parade）之後，就瘋狂愛上了她。這齣舞劇是由謝爾蓋‧達基列夫（Sergei
Diaghilev）[80]、艾瑞克‧薩提（Erik Satie，一八六六－一九二五）、尚‧考克多合作，
畢卡索設計布景與服裝。一九一九年初，這對新人為了達基列夫的舞劇《三角帽》（The
Three-Cornered Hat）前往倫敦三個月，此劇也是由畢卡索設計布景與服裝。

　　那一年八月，畢卡索與奧爾嘉前往當時已經很時興的蔚藍海岸（Côte d'Azur）聖拉
斐爾（Saint-Raphaël）。奧爾嘉是一位帝俄陸軍上校的女兒，也許比畢卡索更喜愛這個
海濱度假勝地，因為她從小生長在更高層的圈子。不過，這趟旅行開啟了畢卡索與法國
南部的關係，這種關係將比他一生中與各種女性的關係更長久。

　　第二年夏天，法國蔚藍海岸依然令畢卡索癡迷，但是讓他的妻子有點失望的是，
他選擇的是小漁港朱昂勒潘（Juan-les-Pins），這是古樸的偏僻小鎮，每年復活節之後
就幾乎沒有遊客[81]，上流社會人士只在附近的坎城及蒙地卡羅過冬。

　　而畢卡索卻立刻感受到朱昂勒潘及鄰近的昂蒂布（Antibes）對他似有傾訴。「我
明白，這片風景屬於我。」日後他回憶道。他熱愛這裡無人的沙灘、點綴著松樹的海岸、
漁人的小屋、鎮上的小街與色彩柔和的灰泥房屋。這裡的輕鬆步調與景色讓他想起家鄉
加泰隆尼亞的卡達克斯鎮（Cadaqués），他渴望明年夏天再回來。但是他與奧爾嘉的兒
子保羅在一九二一年二月出生，在奧爾嘉的堅持下，翌年他們一家三口去了布列塔尼海
濱的迪納爾（Dinard）度夏，那是英國貴族與美國富裕階層喜愛的避暑勝地。

　　不過，畢卡索很快在吉拉德‧墨菲與莎拉‧墨菲（Gerald and Sara Murphy）的敦
促下回到昂蒂布岬角（Cap d'Antibes）。這對美國夫婦代表著新一代浪跡天涯的富裕僑
民，在第一次世界大戰後來到歐洲體驗生活。莎拉的父親是辛辛那提的油墨製造商、百
萬富翁，她是長女，成長時期有部分時間住在歐洲，融入了德國與英國貴族圈子。吉

79 正式名稱亞歷山大‧涅夫斯基主教座堂（Alexander Nevsky Cathedral）。
80 一八七二－一九二九。俄羅斯藝術評論家、贊助人。一九〇九年在巴黎創立俄羅斯芭蕾舞團（Ballets Russes）。該團有許
　　多著名作品，如《火鳥》、《春之祭》，主演舞者最著名者為瓦斯拉夫‧尼金斯基與安娜‧巴甫洛娃。多位著名作曲家曾
　　為該團創作，《三角帽》作曲者為西班牙作曲家曼努埃爾‧法雅（Manuel de Falla y Matheu）。
81 當時巴黎上流社會流行到蔚藍海岸過冬。一九二〇年代旅居法國的美國藝文界人士逐漸開來此度夏的風潮，作家 F‧史
　　考特‧費茲傑羅（F. Scott Fitzgerald）是其中之一，他在一九二四年至一九二九年在聖拉斐爾、朱昂勒潘、昂蒂布度夏，
　　完成小說《大亨小傳》。下文中的墨菲夫婦是其友人。

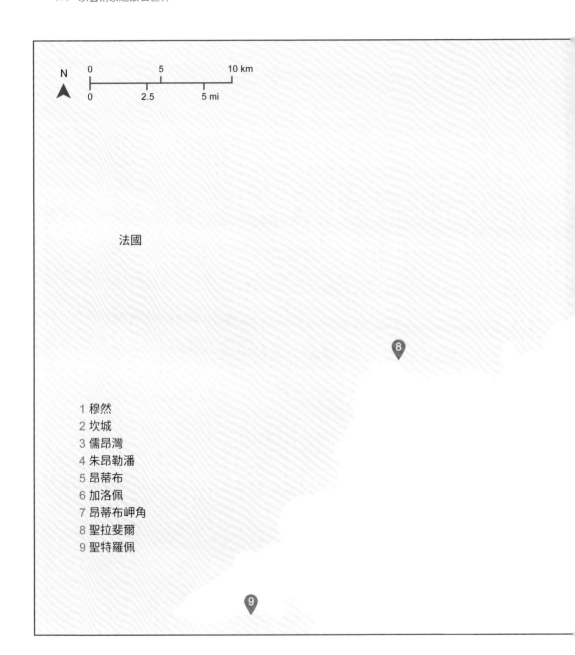

N

0　　　　5　　　　10 km

0　　2.5　　5 mi

法國

1 穆然
2 坎城
3 儒昂灣
4 朱昂勒潘
5 昂蒂布
6 加洛佩
7 昂蒂布岬角
8 聖拉斐爾
9 聖特羅佩

前頁圖：法國，坎城。

地中海

畢卡索在蔚藍海岸的時光

拉德是耶魯畢業生，父親博覽群書，是紐約一家生意興隆的奢侈品商店老闆，吉拉德是他的次子。由於他倆的婚姻遭到家人反對（莎拉的父親對她選擇這個丈夫尤其不滿），而且物質主義的美國上流社會保守沉悶，也令他倆反感，因此這對夫妻在一九二一年搬到巴黎。吉拉德在巴黎受到啟發，開始繪畫，夫妻倆也結識了巴黎現代主義濃厚的藝術圈子中的領軍人物。他倆的友人包括俄國移民，如達基列夫及伊果・史特拉汶斯基，也有美國同胞諸如約翰・多斯・帕索斯及厄尼斯特・海明威（Ernest Hemingway），當然還有畢卡索。

蔚藍海岸能夠成為一群愛好陽光大海的精英心目中的度夏聖地，墨菲夫婦出力最多。他倆第一次來到蔚藍海岸是在一九二二年，吉拉德的友人、作曲家暨詞曲作者柯爾・波特當時在淡季的昂蒂布租了一處別墅，並邀請他倆來度假。之後波特再也沒有重遊蔚藍海岸，但是墨菲夫婦卻為此地傾倒。夫妻倆迅速制定第二年再來的計畫，說服昂蒂布的海角飯店（Hôtel du Cap）經理在夏季為他們繼續營業（通常從五月一日起暫停營業），並鼓動在巴黎的朋友們加入。

不過畢卡索並不需要什麼鼓動，一九二三年七月，他與奧爾嘉、保羅、母親瑪麗亞（María）住進海角飯店，稍後又搬到朱昂勒潘一戶別墅。對畢卡索來說，這是一段黃金時代。他幾乎每天都與墨菲夫婦及其友人在加洛佩（La

Garoupe）海灘游泳、划船、寫生、社
交，幾個星期的時間就這樣過去了。莎
拉活潑迷人，十分吸引畢卡索——奧爾
嘉有時拘謹古板，從未完全投入昂蒂布
岬角的一切，因此對於畢卡索而言，莎
拉可說是一種緩解。畢卡索的傳記作者
約翰・理查遜（John Richardson）等研
究者相信畢卡索與莎拉有染。總之，在
這段假期中，畢卡索為莎拉及奧爾嘉畫
了許多肖像。他還創作了一系列新古典
主義的底稿，靈感來自古希臘瓶畫與當
地海灘生活，最終據此完成了《浴女》
（Women Bathing）、《牧神的排笛》
（The Pipes of Pan）。

　　一年後畢卡索夫婦又回來了，這次
住進塔樓別墅（Villa La Vigie），這處
旅館建於美好年代（belle époque）[82]，
仿中世紀風格，有一座塔樓。畢卡索顯
然很想專注完成一些工作，於是在一條
街以外的一座倉庫裡準備了畫室。旅館
的塔樓在《朱昂勒潘》（Juan-les-Pins）
這幅畫中很顯眼，畫面盡收小鎮全景，
從旅館到松蔭的海岸，引人注目。

　　到了一九二五年，法國蔚藍海岸已
成為時尚，那裡的時髦海灘文化已經有
了登上《Vogue》的資格。但是蔚藍海
岸並沒有完全失去它的前衛性格。這年
夏天，畢卡索在這裡結識了超現實主義
者安德烈・布勒東。

　　一九二七年一月八日，畢卡索在巴
黎一家商店櫥窗裡看見瑪麗－特蕾斯・
瓦爾特（Marie-Thérèse Walter）。畢卡
索告訴她，她的臉很有趣味，他想為她
畫一幅肖像，於是畢卡索就以這個說法
勾引了她。瑪麗－特蕾斯成為畢卡索的
情婦，並且在一九三五年生下女兒瑪雅

上圖：法國，昂蒂布。

（Maya）。他倆的關係是祕密的，畢卡索經常冒著很大的風險，將她安置在距離家人避暑地朱昂勒潘不遠的寄宿公寓。雖然畢卡索夫婦的婚姻到了一九三四年就已經名存實亡，但是奧爾嘉直到第二次世界大戰結束後才知道真相。

　　最終瑪麗－特蕾斯發現自己有了競爭者──攝影家朵拉‧瑪爾（Dora Maar）。一九三六年夏天，瑪麗－特蕾斯與瑪雅在諾曼第，畢卡索前往穆然（Mougins）拜訪詩人保羅‧艾呂雅及其藝術家妻子諾許（Nusch）。在他與艾呂雅夫婦度假期間，艾呂雅夫婦安排他去聖特羅佩（Saint-Tropez）看望一些彼此的朋友，他們都住在薩林別墅（Villa les Salins）。別墅的房客之一就是朵拉。就在蔚藍海岸，畢卡索與朵拉之間激情澎湃，朵拉在政治上是堅定的左派，她對畢卡索的婚姻及情婦瑪麗－特蕾斯也似乎毫

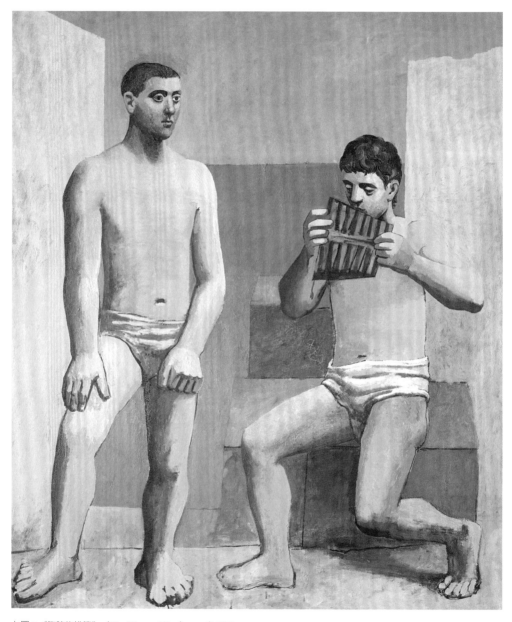

上圖：《牧神的排笛》（The Pipes of Pan），一九二三。

不介意，這兩點都令畢卡索印象深刻。

之後朵拉紀錄了《格爾尼卡》（*Guernica*）的創作。巴斯克小鎮格爾尼卡在西班牙內戰中遭共和軍攻陷，這幅畫反映了畢卡索的悲痛，在他作畫的時候，朵拉為他拍了照片。朵拉還是《哭泣的女人》（*Weeping Woman*）的模特兒，這幅畫表面上看是肖像，但也是對於西班牙政治事件的回應。她也可能是《昂蒂布夜釣》（*Night Fishing at Antibes*）其中一位女性人物，站在石砌碼頭上。這幅畫氣氛怪誕、色彩斑斕，總結了他在例行的夜間散步時對當地漁港的印象。《昂蒂布夜釣》畫幅巨大，幾乎占了一整面牆，是在一九三九年七月底至八月初一段繁忙時間中完成的；畢卡索擔憂又一次世界大戰即將爆發，他的焦慮更是感染了這幅畫的創作。到了九月，戰爭果然來臨，畢卡索已經回到巴黎。他拒絕了逃離的提議，選擇留在巴黎，就此直到德國占領結束，而在此期間納粹禁止他展出自己的作品。

戰爭結束後，畢卡索再次南下。一九四六年，他在多爾・迪・拉蘇榭（Romuald Dor de la Souchère）[83] 的邀請下，在昂蒂布的格里馬爾迪城堡博物館（Château Grimaldi）樓上的一個大房間裡作畫，待了一段時間。此時畢卡索的生活中已經多了一位女性，弗蘭索瓦・吉洛（Françoise Gilot），她也是畫家，比畢卡索年輕四十歲，而且已經懷孕。畢卡索在城堡畫室工作期間，住在對面儒昂灣（Golfe-Juan）的一棟房子裡。《生命的喜悅》（*The Joy of Life*）正如標題所暗示的那樣充滿活力，反映了畢卡索在這個時期的心理狀態，也是這段令人驚嘆的昂蒂布多產時期的油畫之一。從九月十七日到十一月十日，不到兩個月的時間裡，他繪製了將近一百幅作品，其中許多以古代及神話中活潑有趣的人物為主題，包括半人半羊的法翁、半人馬、山羊。

其中還有靜物畫，描繪當地漁民從地中海捕撈的豐盛海鮮，以及被沖上岸的海膽。畢卡索對於海膽提供的各種幾何變化樂此不疲。

雖然昂蒂布盛產海味，但是在戰後凋敝的法國，油畫顏料與畫布十分匱乏。畢卡索設法重新利用博物館儲藏的畫布，並且在纖維板和廢木板上使用水彩與里波林（Ripolin）[84]；里波林是一種有光澤的家用塗料，顏色很少（普魯士藍、銻黃、茶紅、土綠、黑、白），在一九一二年，他曾在自己的立體派早期使用過這種塗料。畢卡索這次離開昂蒂布的時候，將六十七幅作品捐給該博物館。這些畫逐漸發展為一批畢卡索永久藏品，一九六六年，格里馬爾迪城堡博物館成為世界第一座畢卡索博物館。

在畢卡索生命最後的十二年裡，他的家與畫室是一座擁有三十五個房間的「生命聖母」別墅（Notre-Dame-de-Vie），位於穆然的山坡上。與他住在一起的是他最後一位伴侶、第二任妻子，賈桂琳・侯克（Jacqueline Roque）。她是《戴項鍊的裸女》（*Nude Woman with Necklace*）的主題，這幅畫與其他晚期傑作都是在這裡完成的。畢卡索去世後，據說當地市長拒絕讓他安葬在穆然，該市長曾斥責畢卡索為「億萬富翁共黨分子」（畢卡索在一九四四年加入共產黨）。因此畢卡索的長眠地是在普羅旺斯地區艾克斯（Aix-en-Provence）附近的沃韋納格城堡（Château of Vauvenargues）。

83 一八八八－一九七七。考古學家。格里馬爾迪城堡博物館改為畢卡索博物館之後，多爾・迪・拉蘇榭為第一任館長。
84 品牌名，第一個商業化的瓷漆（enamel paint，又譯為琺瑯漆、搪瓷漆，一種硬表面塗料）。

約翰・辛格・薩金特
沉溺在威尼斯

以社交肖像畫聞名的畫家約翰・辛格・薩金特（John Singer Sargent，一八五六－一九二五）的父母是美國僑民[85]，這對夫妻一生中大部分時間靠著手上並不算富裕的遺產在歐洲遊歷。一八八○年九月，薩金特來到威尼斯，與父母及妹妹們團聚。（從前他曾三次造訪威尼斯，第一次是在嬰幼兒時期，之後分別在十四歲及十七歲。）在此之前的一年半裡，薩金特去了西班牙、摩洛哥、突尼西亞、荷蘭。這些旅行為他後來在巴黎沙龍展出的兩幅作品提供了靈感與素材，就是頗獲好評的《龍涎香》（*Smoke of Ambergris*）及《佛朗明哥舞》（*El Jaleo*）[86]。而威尼斯能夠提供的風光同樣成熟，甚至更成熟，因此當他的家人們接著前往法國尼斯，他卻決定留在威尼斯過冬，尋找適合巴黎沙龍展的主題並繪製底稿。他住在聖馬可廣場二九○號的鐘樓飯店（Hotel dell'Orologio），就在聖馬可鐘樓附近。

他也在大運河畔的雷佐尼科宮（Palazzo Rezzonico）安排了一間畫室，這座十五世紀的宅邸已經繁華落盡，分隔成蜂房般的工作室，被形容為「名符其實的藝術家營房」，令人印象深刻。

接下來，薩金特在威尼斯待了六個月。他很有可能就是在這次長期逗留期間結識了詹姆士・阿巴特・麥克尼爾・惠斯勒。一八八二年八月，薩金特又回到威尼斯，待到十月，這次他居住和工作地點都在巴巴羅宮（Palazzo Barbaro），與遠親拉爾夫・沃莫利・科蒂斯（Ralph Wormeley Curtis）[87]共用一間畫室，科蒂斯也是畫家，曾在哈佛受教育。大運河畔的巴巴羅宮豪華壯觀，二樓以上樓層由套房組成，科蒂斯的父母阿莉安娜與丹尼爾・薩金特・科蒂斯（Ariana and Daniel Sargent Curtis）出身波士頓，買下此處並在此居住。丹尼爾與阿莉安娜以好客著稱，巴巴羅宮也成為愛好藝術的英美名流在威尼斯的第一站。詩人羅伯特・白朗寧（Robert Browning）住在附近，經常來此在沙龍向賓客朗讀自己的詩作，亨利・詹姆士（Henry James）的小說《鴿翼》（*The Wings of the Dove*）則讓巴巴羅宮成為永恆。

對亨利・詹姆士來說，威尼斯的吸引力在於它的輝煌，也在於它的潦倒。「威尼斯的慘狀，」他寫道，「就在那裡，供全世界目睹；是奇觀的一部分──地方色彩愛好者可能堅稱那也是趣味的一部分。」薩金特就是這樣的愛好者，他在兩次重要的威尼斯

85 薩金特出生在佛羅倫斯，在歐洲成長。少年及青年時期在巴黎學習繪畫，畢業於高等美術學院。
86 Jaleo 原意為喧鬧，此指眾人呼喊並合奏或擊掌的曲式及舞蹈。
87 一八五四－一九二二。其父在一八八五年買下此處二樓以上樓層。一九九七年《鴿翼》小說改編電影，一九八一年《*Brideshead Revisited*》改編電視劇均曾在此拍攝。

薩金特在威尼斯的時光

大運河

1 諺語街
2 雷佐尼科宮
3 巴巴羅宮
4 不列顛大飯店
5 盧納飯店
6 鐘樓飯店

N

0	100	200 m
0	300	600 ft

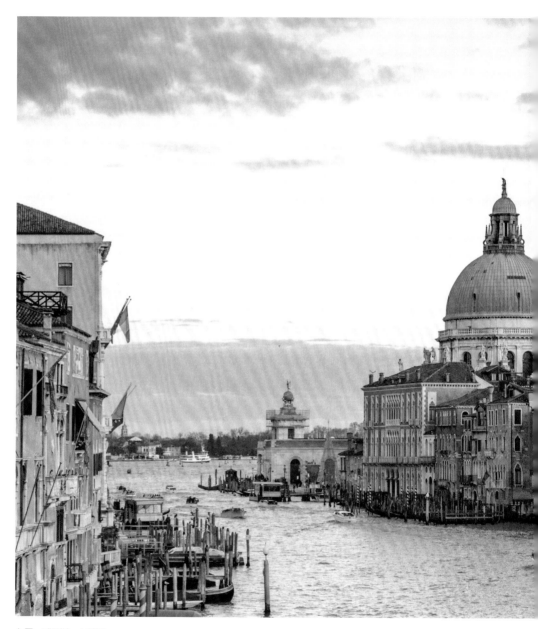

上圖：威尼斯，大運河。

逗留期間，馬上被這裡的髒亂窮困所吸引。他對威尼斯的不朽建築視而不見，對它的歷史嗤之以鼻，完全無視它那些金光閃耀的穹頂。他全心投入到那些骯髒的運河水道、住著閒人與孤身女人且路面磨損的鵝卵石後巷、抽菸的農民與做珠串的黑眼睛女士棲身的昏暗斗室。

雖然薩金特最終並沒有畫出為巴黎沙龍展準備的作品，但是他嘗試了在貢多拉小船上以水彩露天作畫。雖然他偶爾還是雇用模特兒在水景中擺姿勢，這座城市彷彿一顆滿是珍珠的蚌殼，但他仍以一批頗為革命性的畫作捕捉到蚌中的沙礫。在《威尼斯的送水女工》（*Venetian Water Carriers*）畫中，他記錄了 bigolanti（農民出身的送水女工）[88]，當時這個群體即將被威尼斯的市政工程淘汰。《威尼斯的街道》（*Street in Venice*）則是聖剛體諾小廣場（Campo San Canciano）附近破敗的諺語街（Calle Larga dei Proverbi）街景一瞥；而《貢多拉船上的女人》（*Woman in a Gondola*）則是孤身泛舟於運河上的黑衣女子。

一八八四年，薩金特的油畫《X 夫人》（*Madame X*，即皮耶‧戈特羅夫人〔Madame Pierre Gautreau〕）參加巴黎沙龍展。畫中戈特羅夫人身著展露身材的晚禮服，姿態嬌媚，因此這幅畫引發極大非議，薩金特也被巴黎社交界排斥。在這場公眾風波之後，薩金特移居倫敦。不過他依然在歐洲各處遊歷，多次重訪威尼斯。從一八九八年到一九一三年，他幾乎每年都去威尼斯，大都住在巴巴羅宮；實在

88 「用扁擔挑水桶的女孩」，源自威尼斯方言 bicollo，「肩挑的扁擔」。

不行就住在聖馬可廣場附近的不列顛大飯店（Grand Hotel Britannia），J・M・W・透納及法國印象派畫家克洛德・莫內都曾下榻此處。莫內夫人在第一次入住後，寫信給家人：「我們終於到了不列顛飯店。這裡的景色也許比巴巴羅宮還要美。」同樣在聖馬可廣場的盧納飯店（Hotel Luna）也是薩金特及其妹艾米莉曾經下榻的地點。

　　在後來的旅行中，薩金特某些往日的癡迷再次出現在作品中，比如一九○○年在倫敦皇家學院展出的《威尼斯的室內》（An Interior in Venice），一九○四年的《貢多拉船夫的午睡》（Gondoliers' Siesta）描繪的則是小睡的船夫們。薩金特已經厭倦了繪製那類讓他成名的社交肖像畫，轉而更加關注威尼斯的建築與風土地貌。他創作了三十多幅大運河主題的水彩，其中許多有著吸引他目光的建築小細節，比如拱門與橋梁。在藝術史家華倫・阿德森（Warren Adelsen）看來，這些畫「創造出一種錯覺，彷彿我們正在與畫家本人同遊威尼斯」。雖然威尼斯以宮殿與教堂聞名，但是薩金特的畫完全避開了聖馬可宗主教座堂（Saint Mark's Basilica），把注意力放在比較樸素的建築區，諸如大運河、斯拉夫人堤岸（Riva degli Schiavoni）、扎特雷堤岸（Zattere）。舉例來說，他對於小廣場上的圖書館（Libreria on the Piazzetta）比對總督府（Doge's Palace）[89]更感興趣；朱代卡運河（Giudecca Canal）上的航船與桅杆，就像教堂的尖頂一般令他著迷。

　　雖然薩金特在一九二五年去世的時候，已經被視為前現代主義的遺物，但是他曾展現出威尼斯的許多面貌，在他之前的藝術家都不曾留意這些事物。這座水都以自己的神話興盛多年，而薩金特的畫為它增添了一層層新的神祕感。

上圖：《威尼斯的聖救主小運河》(Rio di San Salvatore, Venice)，一九○六－一九一一。

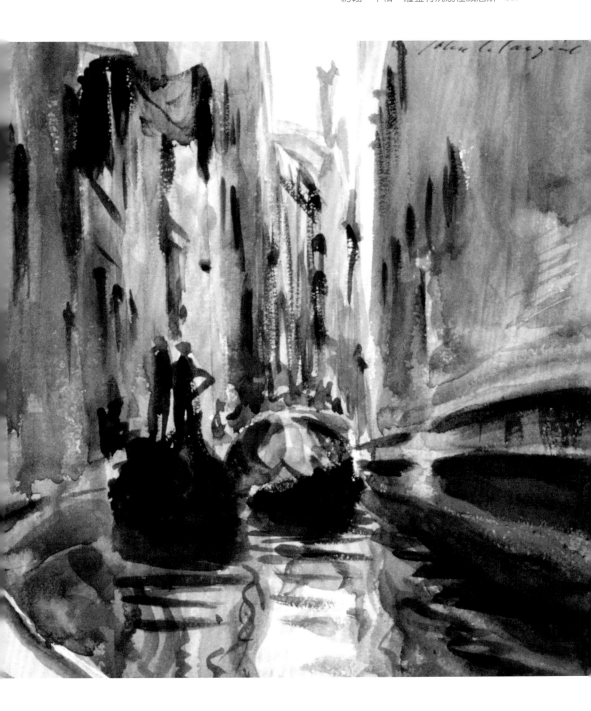

89 聖馬可廣場南面的附屬小廣場，西面為聖馬可圖書館（Libreria pubblica di san Marco），現名國家馬爾恰納圖書館
　　（Biblioteca Marciana），東面為總督府。

華金・索羅亞・巴斯蒂達
長途穿越西班牙

　　美好年代（Belle Époque）指的是從一八八〇年到第一次世界大戰之間的年代，也稱為鍍金時代（Gilded Age）。那個時代的畫家，很少有人像西班牙畫家華金・索羅亞・巴斯蒂達（Joaquín Sorolla y Bastida，一八六三－一九二三）這樣擁有一段輝煌時期，如此受到尊敬。他的肖像畫經常與約翰・辛格・薩金特的作品相提並論，他對光線的感受獨特，擅長風景、親密的家庭場景，以及場面宏大的歷史、神話與社會事件。

　　一九〇九年，美國西班牙協會（Hispanic Society of America）創始人阿奇爾・米爾頓・杭廷頓（Archer Milton Huntington）邀請索羅亞前往美國。杭廷頓在紐約舉辦了一次大規模的索羅亞個展，展覽廣受好評，索羅亞並受邀為美國總統威廉・霍華德・塔虎特（William Howard Taft）繪製肖像。索羅亞與杭廷頓是兩年前在倫敦結識；杭廷頓是美國首富的獨子，在一八八二年，十二歲的他讀了喬治・博羅（George Borrow）[90]的羅姆人研究著作《茨岡人：對西班牙吉普賽人的紀錄》（*The Zincali, or, An Account of the Gypsies in Spain*），從此對於一切與西班牙有關的事物產生了濃厚興趣。兩年後，他開始定時上西班牙語課；一八九二年，他首次造訪西班牙。

　　杭廷頓在上曼哈頓創立了一座西班牙文公共圖書館暨博物館，他委託索羅亞為此處繪製肖像，主題是重要的西班牙文化人士，諸如寫實主義小說家貝尼托・佩雷斯・加爾多斯（Benito Pérez Galdós，一八四三－一九二〇），風景畫家奧雷利亞諾・德・貝魯埃特（Aureliano de Beruete，一八四五－一九一二），以及赫雷斯德洛斯卡瓦列羅斯侯爵、曼努埃爾・佩雷斯・德・古斯曼（Marquis of Jerez de los Caballeros、 Manuel Pérez de Guzmán，一八五二－一九二九）。杭廷頓還請索羅亞繪製一幅壁畫，描繪西班牙歷史上的里程碑事件，這幅壁畫將貫穿博物館的一整座長廊。索羅亞建議，與其回顧歷史並繪成一整幅壁畫，不如創作一系列壁畫，反映西班牙各地區的當代生活。杭廷頓同意他的想法，於是在一九一一年達成委託協議，索羅亞會創作十四幅意義重大的壁畫。創作過程將露天進行，以索羅亞的話說，這些畫將「真實地、清晰地、捕捉每個地區的心理，不帶一切象徵意義或文學色彩」。他進一步闡述自己對於這個計畫的雄心，他要「展現西班牙的代表性風貌，不只尋求每個地區的思想，還要尋求每個地區如畫的一面」。

90 一八〇三－一八八一。英國籍多語言專家、小說家、遊記作者。博羅曾參與第一部正式鉛印出版的《聖經》滿文版翻譯。一八三三年，不列顛及海外聖經協會（British and Foreign Bible Society）指派博羅前往俄羅斯協助《新約》滿文版翻譯工作。博羅借助一本滿文－法文字典，以及俄羅斯東正教會修士斯捷潘・瓦希里維奇・利波夫佐夫（Stepan Vaciliyevich Lipovtsov／Степан Василевич Липовцов，一七七〇－一八四一。一七九四至一八〇七年為俄羅斯派往中國第八屆傳教團成員）翻譯的《馬太福音》滿文版（一八二二年在聖彼得堡出版），在六個月裡學會滿文。兩年後，博羅協助利波夫佐夫完成《新約》滿文版翻譯。一八三五年，該版本在聖彼得堡印行一千本。一九二九年，該版本在上海重印。

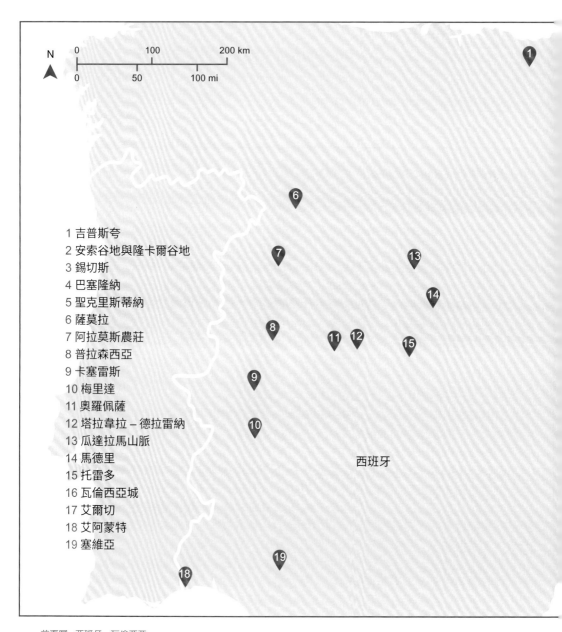

N

1 吉普斯夸
2 安索谷地與隆卡爾谷地
3 錫切斯
4 巴塞隆納
5 聖克里斯蒂納
6 薩莫拉
7 阿拉莫斯農莊
8 普拉森西亞
9 卡塞雷斯
10 梅里達
11 奧羅佩薩
12 塔拉韋拉－德拉雷納
13 瓜達拉馬山脈
14 馬德里
15 托雷多
16 瓦倫西亞城
17 艾爾切
18 艾阿蒙特
19 塞維亞

西班牙

前頁圖：西班牙，瓦倫西亞。

中海

索羅亞
的《西班牙之景》旅程

「如畫」（picturesque）經常被用來形容有吸引力的、引人注目的事物，比如一座山，或者鄉間風景。然而在藝術與審美上，這個詞有獨特的歷史含義。它的創始人是十八世紀的英國水彩畫家暨神職人員威廉‧吉爾本（William Gilpin，一七二四－－一八〇四），他將「如畫」定義為「表達畫中令人愉悅的一種特殊美感」。吉爾本相信英格蘭最「如畫」的地點之一是赫瑞福郡（Herefordshire）威河谷地（Wye Gorge）的崎嶇地貌。但是對吉爾本來說，大自然本身能夠、也應該在藝術甚至現實生活中加以改進，使其更加令人愉悅。他曾提出著名的建議：在已成廢墟的丁頓修道院（Tintern Abbey）的兩側山牆上使用大槌加以適當裝飾，也能使其景色更佳。

索羅亞打算如實描繪西班牙，他的方法則需要大量技巧與極大的心力。他在這個計畫上花費了十年時光，直到一九一九年才完成最後一幅壁畫，而且在此期間他幾乎沒有時間做其他事情。在這十年裡，他走遍西班牙，從艾阿蒙特鎮（Ayamonte）到安索谷地（Valle de Ansó），從加泰隆尼亞（Catalonia）到吉普斯夸（Gipuzkoa）。

索羅亞為完成這個系列而採取的手段與方法，使得日程安排更加緊迫。他通常花上幾個星期尋找合適的主題或人物，比如在一九一二年三月，他前往托雷多省的奧羅佩薩（Oropesa，Toledo）[91]，但是沒有發現什麼吸引他目光的東

91 位於西班牙中部，卡斯提亞－拉曼查自治區托雷多省，以始建於十二世紀的奧羅佩薩古堡聞名。

西。在這個計畫開始的第一年裡，他畫了無
數底稿，但後來都棄置不用。他去了卡斯提
爾－雷昂的薩莫拉（Zamora，Castile and
León），結果只畫了一些旗幟。太加斯河畔
（Tagus）的古市鎮塔拉韋拉－德拉雷納
（Talavera de la Reina）[92]的全景讓他敗下陣
來。隨著光陰流逝，他明白時間緊迫，於是
變得比較靈活，決定在現場盡可能多完成一
些畫作，有時也參考照片。他也借用歷史主
題畫室的方法，以自願者或雇用模特兒穿上
當地服裝，擺出戲劇性的姿勢。

　　因此，當他在拉豐特德聖埃斯特萬（La
Fuente de San Esteban）附近，在佩雷斯－塔
貝爾內洛家族（Pérez-Tabernero）的阿拉莫斯
農莊（El Villar de los Álamos）上，東道主們
都穿上騎士服裝，供他繪製底稿。

　　季節與天氣也是雪上加霜。他描繪阿利
坎特省的埃爾切（Elche in Alicante）[93]收穫椰
棗其實是偽造的場景，因為當時是十月，沒
有果實可供摘取。一九一七年一月，他前往
塞維亞（Seville）[94]，然後沿路參觀梅里達
（Mérida）、卡塞雷斯（Cáceres）、普拉森
西亞（Plasencia）[95]，但是嚴寒天氣讓他放棄
了作畫的希望。

　　這個系列後來命名為《西班牙之景》
（Visions of Spain），開場的是他最具野心的
作品《卡斯提爾的麵包節》（Castile, The
Bread Festival）。這幅畫根據之前的幾幅底
稿，畫面中是雷昂地區的遊行行列，領頭的
是樂手與手捧麵包的女孩，一群來自拉加爾
特拉城（Largartera）[96]的人穿著新卡斯蒂利亞
地區（New Castile）的節慶服裝，在一旁為
隊伍歡呼。畫中還可以看到山德曼
（Sandeman）雪利酒與波特啤酒商標上那種
帽子與披風。畫中還有穀物市場，馬車滿載
著麵粉，背景是覆雪的瓜達拉馬山脈
（Guadarrama）與托雷多主教座堂塔樓，點
明了此景的地理位置。

　　索羅亞為納瓦拉（Navarre）畫的是庇里

上圖：西班牙，安達魯西亞，格拉納達（Granada），
阿爾罕布拉宮（Alhambra）。

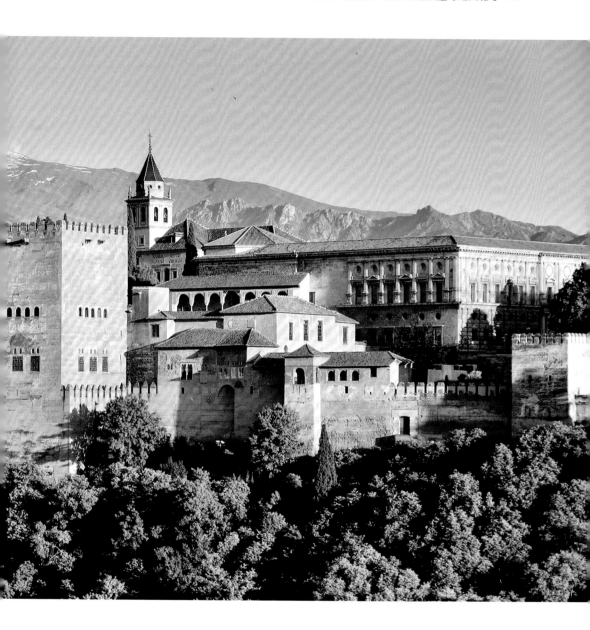

92 位於卡斯提亞－拉曼查自治區托雷多省，以陶瓷聞名。
93 位於西班牙東南部，瓦倫西亞自治區。西元前五世紀腓尼基人開始在埃爾切種植椰棗，是歐洲唯一源自北非的椰棗林，已
　獲選為世界遺產。
94 位於西班牙南部，安達魯西亞自治區塞維亞省，為該自治區及該省首府。
95 皆位於位於西班牙西部，埃斯特雷馬杜拉自治區。梅里達為該自治區首府，卡塞雷斯為卡塞雷斯省省會，均擁有許多羅馬
　時期以降的考古遺址。普拉森西亞有許多中世紀遺址。
96 位於托雷多省，該城以繁複刺繡傳統服裝著稱。

左圖：《亞拉岡的霍塔舞》
（*The Jota, Aragon*），
一九一四。

牛斯山隆卡爾谷地（Roncal）的鎮長們（他雇來的人穿著禮服），列隊前進參加教堂儀
式，該儀式可追溯至數百年前，是向法籍牧民收取牧場租金的年度會議的一部分。

　　鄰近的亞拉岡（Aragon）也是以庇里牛斯山為背景，畫的是歡快的鄉間舞蹈「霍塔」
（jota，意為跳躍），女人們穿著曳地長裙，她們的舞池是一片打穀場，堆滿了一捆捆
成熟穀物。這些人物顯然是以索羅亞之前在馬德里畫室作的一幅底稿為基礎，當時他的
模特兒是來自安索谷地的一位祖母與孫女。

　　加泰隆尼亞的代表則是魚市場，一位頭戴高帽的「mozo」，即當地警察局的警官，
監督著交易。為了這幅畫，索羅亞先是去了巴塞隆納，沿著海岸線到錫切斯（Sitges）。
但是此地完全沒有引起索羅亞的興趣。兩個星期後，他發現了一個完美的地點，就是濱
海洛雷特鎮（Lloret de Mar）的聖克里斯蒂納（Santa Cristina）。

　　瓦倫西亞（Valencia）是索羅亞的出生地，他在這裡工作、研究，直到一八八一年。
這幅畫展現的也是遊行隊伍，全然是歡慶氣氛。畫中男人們扛著碩果纍纍的柳橙樹枝，
女孩們騎著小馬，還有遮陽篷下的無助者之聖母像（Virgen de los Desamparados；Our
Lady of the Forsaken），她是瓦倫西亞的主保聖人。

　　安達魯西亞橫亙西班牙南部，共有五幅畫是為該地區創作的。其中一幅是著名的塞維亞鬥牛廣場（Maestranza bullring，Plaza de toros de la Maestranza）。還有一幅是艾阿蒙特的鮪魚市場，漁民在加的斯灣（Gulf of Cádiz）捕撈的鮮魚正在運上碼頭。索羅亞也是花了數週時間在威瓦爾省（Huelva）沿海漫遊，最後終於發現毗鄰葡萄牙邊境的艾阿蒙特。

　　索羅亞向埃斯特雷馬杜拉（Extremadura）致敬的主題也是食物。畫中普拉森西亞鎮的豬市上，男人們圍著圍裙，女人戴著無邊小帽，當地特產上等灰黑豬正待價而沽。

　　最後一幅畫是加利西亞（Galicia），地處西班牙北部大西洋與坎塔布里亞海（Cantabrian Sea）之間，是一個氣候濕潤的角落。這個地區多雨，但是供給牛群的草料豐富，畫中是待售的母牛，一名男子吹著當地的風笛，為畫面增添歡樂氣氛。

　　完成這件委託之後，索羅亞身心俱疲，他回到在馬德里的家，像莫內一樣建了一座花園，這就是他餘生的主要計畫，可惜時間不長。一九二〇年六月，他因中風而失去繪畫能力，三年後去世。美國西班牙協會的公共畫廊終於在一九二六年開放，畫廊以他的名字命名，展示《西班牙之景》系列。遺憾的是，雖然索羅亞是一位極為創新的畫家，但始終與新興的前衛藝術格格不入，在當時已經被視為老古董了。第一次世界大戰後，現代派在試圖重塑世界的過程中曾一度橫掃索羅亞（及薩金特）等藝術家，但是《西班牙之景》已經成為西班牙繪畫的里程碑，而它的創造者也付出了珍貴的代價。

上圖：華金‧索羅亞‧巴斯蒂達在西班牙薩拉曼卡（Salamanca）作畫，一九一二。

J・M・W・透納
最後一次瑞士之旅

　　奧森・威爾斯（Orson Welles）在拍攝《黑獄亡魂》（*The Third Man*）時有一句著名的即興台詞，諷刺瑞士如此沉悶無聊，對西方文明的唯一傑出貢獻就是咕咕鐘。這類令人難忘的即興雋語往往是錯誤的，奧森・威爾斯這句話也是一樣；咕咕鐘最早是在巴伐利亞發明的，也許很多忿忿不平的南德鐘錶師傅都急於指出這個事實。至於所謂瑞士是無可救藥地沉悶無趣，對於十八世紀末至十九世紀初的詩人、作家、畫家、探險者與戶外活動者而言，這種說法實在始料未及；在他們看來，瑞士的冰河、山脈與高山景致是地球上最險峻也最令人興奮的風景。正如藝術史家安德魯・威爾森（Andrew Wilson）所言，一七八六年首次登頂白朗峰（Mont Blanc）令時人震驚的程度，與現代首次登陸月球相當。英國評論家、劇作家暨政治人物約瑟夫・艾迪生（Joseph Addison）的作品明確了浪漫主義的定義，他曾說，崇高的大自然「令人愉悅而生畏」，這在瑞士尤其隨處可見。

　　湖區詩人威廉・華茲華斯（William Wordsworth）是英國這場藝術運動的先鋒，他在一七九〇年遊覽瑞士，所見所聞震撼了他。他以至高無上的詞彙描述這種體驗，在寫給其妹桃樂絲的家信中說：「在令人敬畏的阿爾卑斯山景中，我沒有想到人，也沒有想到世上的所有造物，我的整個靈魂全部轉向祂，祂創造了我眼前的莊嚴雄偉。」

　　一七九三年至一八一五年，法國大革命及拿破崙戰爭先後使得英倫遊客幾乎完全無法涉足歐陸。不過一八〇二年簽訂的《亞眠和約》（Peace of Amiens）為英國人與歐陸居民互訪提供了短暫的窗口，這是英法敵對的間歇期，持續不到一年。此外對於愛好藝術的人來說，還有一個動機是前往巴黎，參觀拿破崙從義大利及其他地方掠奪來的大量歷代大師作品。在這一年夏季與秋季，上百人抓住這個機會航越英倫海峽，前往歐陸。英國畫家 J・M・W・透納（J.M.W. Turner，一七七五－一八五一）登上了第一批前往加萊的船。當時透納二十七歲，新近成為有史以來獲選為皇家學院正式院士的最年輕藝術家。他急於紀錄歐洲大陸的一切，從登上法國領土的那一刻起就開始寫生，在整個旅行過程中畫滿了一本本筆記本。

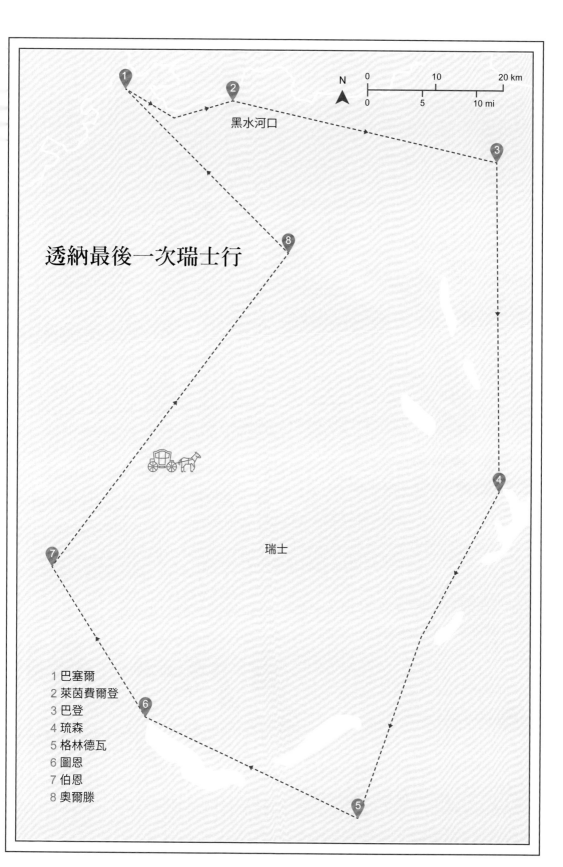

透納最後一次瑞士行

黑水河口

瑞士

1 巴塞爾
2 萊茵費爾登
3 巴登
4 琉森
5 格林德瓦
6 圖恩
7 伯恩
8 奧爾滕

N　　0　　　　10　　　　20 km
　　　0　　5　　　10 mi

　　這次首度歐洲遊，透納渴望一睹瑞士——後來他一共前往歐陸旅行至少十八次。他在盡責遊覽了巴黎與羅浮宮之後，取道法國東南的多菲內（Dauphiné）及薩伏依地區，趕往阿爾卑斯山。一到了那裡，當地人的傳統服裝、鄉間的崎嶇地貌與低平湖泊就迷住了他。他完成了四百多幅當地景物的圖畫，紀錄鄉村生活的各方面以及山巒、城堡、鐘樓及瞭望哨所等景觀。透納再次造訪瑞士是在三十四年之後，但是他在這次之後的許多畫作中都使用了這一批圖像，最著名的是在一八一二年首次展出的《暴風雪：漢尼拔與他的軍隊翻越阿爾卑斯山》（*Snow Storm: Hannibal and His Army Crossing the Alps*）。

　　在著名的透納學者安德魯・威爾頓（Andrew Wilton）看來，隨著透納年紀漸長，瑞士以及從薩伏依到奧地利的阿爾卑斯地區對他就愈加重要。比如，位於施維茨阿爾卑斯山脈（Schwyz Alps）、所謂的山岳女王（Queen of the Mountains）里吉峰（Rigi），就是他晚年反覆描繪的一個主題。然而選擇瑞士當作目的地，既是由於年老，也是因為審美。在一八四○年之後，透納的體力已經不足以支撐他前往義大利的長途旅程。瑞士的光線、空氣與地貌，很明顯地激發他已然成熟的想像力，溫泉療養勝地也能舒緩老年疾病。從一八四一年到一八四四年，健康情況尚可，他就每年都回到瑞士中部，在這之後就只能再出國一次了。生命的最後六年，他在倫敦的生活環境頗為凌亂邋遢，直到一八五一年十二月，霍亂奪走了他的生命。

　　一八四四年，透納最後一次前往有著山峰與湖泊的瑞士，當時他已經六十九歲了。在他第一次造訪後的數十年裡，在當時的美國詩人暨外科醫生奧利佛・溫德爾・霍姆斯（Oliver Wendell Holmes，一八○九－一八九四）眼中，瑞士已經成為「歐洲旅行的通衢大道，尤其英國人，蜂擁而至，令人髮指」。鐵路為遊客與登山者開啟這個國家，其中許多人來自英國；而此行幾個月前展出的透納畫作《雨、蒸氣、速度——大西部鐵路》（*Rain, Steam and Speed – The Great Western Railway*）正好也紀錄了鐵路的發展。透納盡情利用這些轉變，他乘火車旅行，並住進滿足這類遊客需求的旅館。

　　透納脾氣暴躁，極重視隱私，大多時候獨來獨往，略微孤僻。他與當時及後來的大部分英國遊客一樣，只會說英語。他的筆記本裡寫了一些有用的法語、德語及義大利語的短語，他的外語詞彙量很可能與此相去不遠。再加上他對自己在國內外的行動都很謹慎，既然沒有書面紀錄，那麼就無法找出他的完整旅程路線。不過，以他的素描本以及僅存的幾份官方檔案為基礎，學者已經拼湊出他最後一次瑞士之旅某些階段的行程。

　　比如，根據外國訪客抵達德國內卡河畔海德堡（Heidelberg on the River Neckar）時的報告，一八四四年八月二十四日星期六，透納與同為皇家學會成員（Royal Society）的喬治・福恩斯（George Fownes），住進農牧市場旁（Corn Market）的選帝侯卡爾飯店（Prinz Carl Hotel）。藝術史家普魯・畢曉普（Prue Bishop）指出，當時貝德克爾出版社旅遊指南（Baedeker）將這家飯店評為海德堡最佳飯店，也是最貴的。

四年前，透納曾經從這家飯店的視角對農牧市場與海德堡古堡寫生，這次他又畫了這些地標，並且對內卡河作了更多底稿。

畢曉普認為福恩斯可能是透納的客人與旅伴，但透納似乎獨自繼續前行。他在八月二十六日星期一一早離開海德堡，搭上前往凱爾（Kehl）的火車，這是萊茵河畔的小城，就在亞爾薩斯首府史特拉斯堡（Strasbourg）對岸。透納從凱爾搭船過河，一小時後抵達史特拉斯堡。這天下午他又上路，從史特拉斯堡搭火車前往瑞士邊境巴塞爾（Basel）的郊區。通過海關之後，他在傍晚進城，住進金頭飯店（Hotel de la Tête d'Or），這是一八三八年版《穆雷瑞士旅遊手冊，以及薩伏依與皮埃蒙特的阿爾卑斯山區》（*Murray's A Handbook for Travellers in Switzerland: and the Alps of Savoy and Piedmont*）一書中向英國遊客推薦的飯店。

巴登城（Baden）位於利馬特河畔（Limmat），地形分為高低兩部分，西側山頂的石堡廢墟（Stein），曾經是哈布斯堡的堡壘。巴登的時尚溫泉「Grosse Bader」（大浴場），在左岸的河彎處，而對岸的恩內特巴登（Ennetbaden）則是比較不時髦的地方，穆雷旅遊手冊警告，「下等人」經常光顧此處。在個人水療方面，透納似乎並不馬虎，因此他待在大浴場。一八〇二年，透納第一次造訪巴登，之後從巴登北邊的高點畫了一系列當地風景，城中的瑞士歸正教會（Swiss Reformed Church）是這些獨特景觀中顯眼的特徵。

上圖：《圖恩湖》（*The Lake of Thun*），約一八四四年。

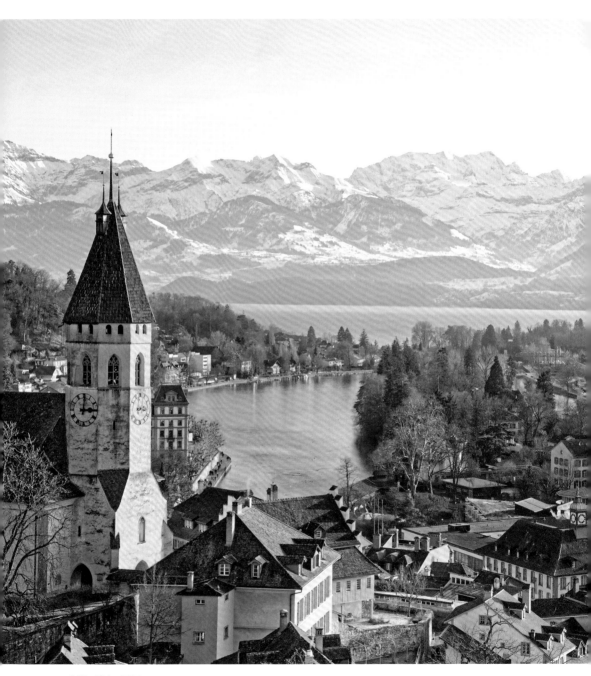

上圖：瑞士，圖恩。

在巴登之後，透納繼續前進，到了琉森（Lucerne），他曾在一八四一年為琉森的主教座堂寫生。從這裡開始，迫於惡劣天氣，透納只能改變旅行計畫。畢曉普根據透納接下來的寫生推斷，他的新路線「翻越布呂尼希山口（Brüniges Pass）及大謝德格山口（Grosse Scheidegg Pass），到達格林德瓦，然後經過圖恩湖及伯恩，回到瑞士北部」。他回家的路線經過巴塞爾與史特拉斯堡，途中經過阿爾堡（Aarburg）附近，景色優美的小城奧爾滕（Olten）也是他提筆作畫的對象。

在這最後一次瑞士行之後，透納只離開了英國一次，而且最遠只到了法國北岸。但他仍持續作畫，幾乎直到在世的最後一年。在威爾頓看來，透納一直到生命終點，瑞士依然為他帶來靈感，他以自己在瑞士的旅行為參考，創作出一幅幅風景水彩與素描。

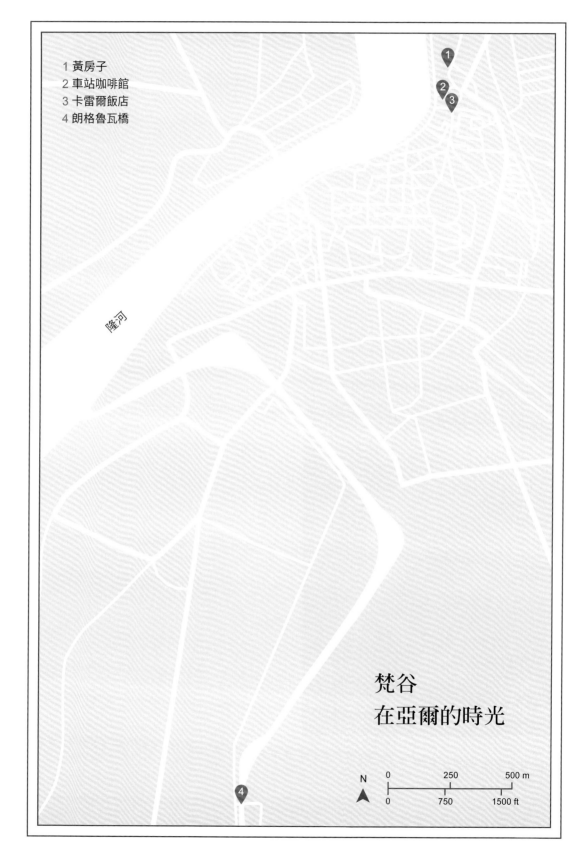

1 黃房子
2 車站咖啡館
3 卡雷爾飯店
4 朗格魯瓦橋

隆河

梵谷
在亞爾的時光

N

0 250 500 m
0 750 1500 ft

文森・梵谷
在普羅旺斯度過精彩的一年

　　對荷蘭畫家文森・梵谷（Vincent van Gogh，一八五三－一八九〇）來說，法國南方的亞爾在很多方面都是略顯絕望的孤注一擲。一八八八年，他把所有希望寄託在亞爾，打算建立某種藝術村。他想要有一個地方，讓所有思想相近的人可以聚在一起，享受溫暖的地中海陽光，遠離這兩年來他一直繞著轉的巴黎咖啡館社會。在那個地方，也許能誕生一場全新的藝術運動。

　　懷著這個夢想，在這一年的二月十九日，梵谷在冰冷的巴黎登上一列南向列車。十五個小時後，他在亞爾下車，迎接他的是一陣更加冰冷的空氣，隆河河谷當時正處在一八六〇年以來最冷的一個二月。梵谷不得不帶著行李在雪堆中跋涉，才能抵達騎兵街（rue de la Cavalerie）的卡雷爾飯店（Hôtel Carrel）。這家飯店的房間住一夜就讓手頭拮据的梵谷花掉五法郎，這筆帳引起他與飯店老闆之間的爭執。梵谷認為他們多收了錢，於是把他們告到當地一位仲裁官面前，最後減免了十二法郎。然而這只是一場慘勝。梵谷與飯店老闆之間關係惡化，不久之後他就離開了，在車站咖啡館（Café de la Gare）樓上找到一個房間，一晚只要一個半法郎，老闆夫婦約瑟夫與瑪麗・吉努（Joseph and Marie Ginoux）也和藹得多。

　　這一切都是由梵谷的弟弟西奧（Theo）資助的，西奧忠心而堅忍，從一八八八年三月到一八八九年四月，他以信件、電報及郵政匯票給梵谷寄去大約二千三百法朗，還有成捆的畫布、顏料及雜物。一八八八年五月，也是西奧的資助讓梵谷能夠搬進古城牆外拉馬丁廣場二號（place Lamartine）的「黃房子」（Yellow House），這裡成為他的家與畫室。同年十月，保羅・高更（Paul Gauguin）也搬到這裡，西奧同意每個月接受高更的兩幅油畫以抵銷房租。

　　高更曾是船員，也曾是巴黎證券交易所的頂尖交易員，年薪二萬三千法郎，一直喜歡塗塗抹抹。然而他在一八八一年的金融風暴餘波中失去工作之後，決定做一名畫家。他來到亞爾的安排一開始很好，但著名的是後來急轉直下。僅僅九週之後，梵谷就以一把割喉剃刀威脅高更，然後把這把刀從自己的左耳割下一塊。梵谷將割下的耳朵送給亞爾底路上（rue du Bout d'Arles）一家妓院的妓女加布麗埃爾・貝拉蒂埃（Gabrielle Berlatier。梵谷與高更都經常光顧這家妓院，它的前廳也出現在梵谷的一幅畫裡）。而此時高更逃到了特福飯店（Hôtel Thévot），位置靠近集會廣場旁（place du Forum）的一家咖啡館門廊，梵谷也曾畫過這處咖啡館門廊。一八八九年二月，梵谷再次精神崩潰，最後自願住進聖雷米（Saint-Rémy）的精神病院，時在一八八九年五月八日。

　　在亞爾，從一八八八年春天冰霜融解到狂躁發作，是梵谷靈感與創作最豐富的時期。雖然他經常感到疏離孤單——他發現當地的普羅旺斯方言並不容易聽懂，本地餐廳

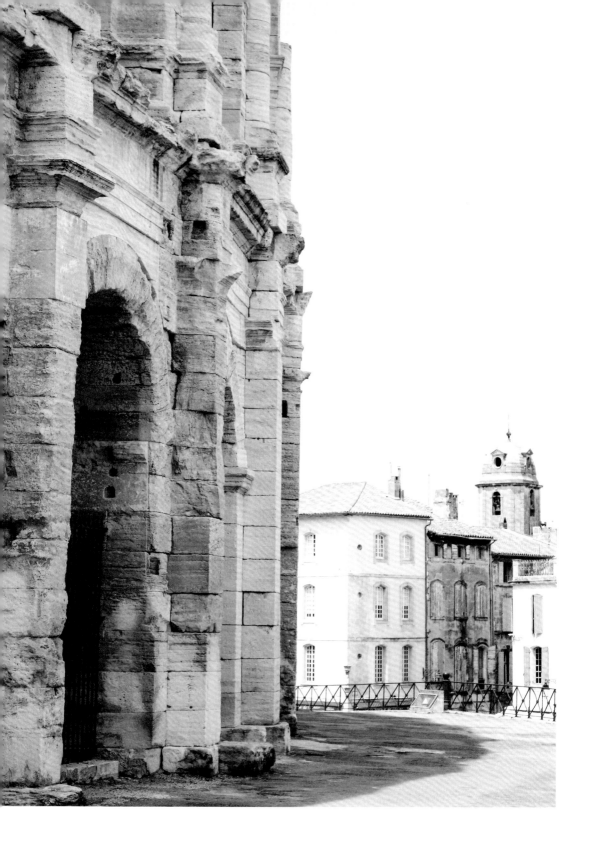

缺少「真正的濃湯」與通心粉也令他失望，而且他將亞爾斥為「一個骯髒的城鎮，街道老舊」——但他幾乎立刻就開始畫畫。他在此地的第一幅畫《有雪的風景》（*Landscape with Snow*），是在抵達後幾天內就完成的。畫面中一個人影，帶著一隻狗，正在穿過田野，地上大部分積雪已經融化，顯露出一塊塊棕色、黃色與綠色。可以說梵谷與亞爾的關係隨著季節而升溫——但也隨著冬季到來而惡化。

　　梵谷歷年來住在荷蘭的埃滕（Etten）[97]、海牙、德倫特（Drenthe）及尼嫩（Nuenen），還有布魯塞爾、倫敦與巴黎等，都是灰暗的地方，於是普羅旺斯的陽光與上好的光線、當地鄉間的色彩與活力，都令他重新生意盎然。他以日本版畫為範本，創作了《粉紅色的桃樹》（*Pink Peach Trees*）、《開花的果園（杏樹）》（*Orchard in Blossom*〔*Apricot Trees*〕），記錄了春暖花開的景象。隨著季節變換，他的創作也展現了季節農事，有「夏

上圖：梵谷在亞爾寄給保羅・高更的信，一八八八年十月十七日星期三。
左圖：法國，亞爾。

97 現在的埃滕－勒爾（Etten-Leur），埃滕及尼嫩位於荷蘭南部，北布拉邦省。德倫特省位於荷蘭東北部。

季」系列，接著是「收穫」底稿。他在
自己的畫布上畫滿了乾草堆、開滿花的
草地、麥田。《夕陽下的播種者》（*Sower
in the Setting Sun*）是在「大太陽底下的
麥田」待了一星期的作品。他也畫了風
景，包括克羅平原（plaine de la Crau）、
當地地標諸如蒙馬儒修道院廢墟
（Montmajour）、朗格魯瓦橋（Langlois
Bridge）（畫作《有馬車的吊橋》
〔*Drawbridge with Carriage*〕及《吊橋與
打洋傘的女士》（*Drawbridge with Lady
with Parasol*）），以及當地肉店、咖啡
館與前述的妓院。也有亞爾市民的肖像，
從飽經風霜的農婦，到郵差約瑟夫・魯
林（Joseph Roulin），梵谷向他收發信
件的時候，彼此的交談就是梵谷與他人
最長的對話。甚至還有梵谷在濱海聖瑪
麗（Saintes-Maries-de-la-Mer）旅行時的
地中海濱風光。似乎連強勁的密史脫拉
風（Mistral）[98]都無法阻擋梵谷的創作之
潮。然而，就如同所有美好的事物，這
一切也會結束。

　　如果沒有亞爾，梵谷很可能永遠畫
不出《向日葵》（*Sunflowers*）。他還在
巴黎的時候，曾經嘗試畫過一些向日葵，
然而這些稍早的版本，遠遜於他在經歷
南方陽光滋潤之後的成就。

右圖：《亞爾附近開花的桃樹》（*Peach Trees in
Blossom near Arles*），一八八九。

98 法國南部沿著下隆河河谷往南吹的乾冷強風，多見於
　　冬季與春季。

參考書目

This book owes an enormous debt to numerous other books and articles. This selected bibliography will, hopefully, give credit where credit is due and point those who want to know more in the right directions.

尚－米榭·巴斯奇亞
Jean-Michel Basquiat
Basquiat, Jean-Michel, The Notebooks, ed. Larry Warsh (Princeton University Press, 2015).
Buchhart, Dieter, Eleanor Nairne and Lotte Johnson, eds, Basquiat: Boom for Real (Prestel, in association with Barbican Art Gallery, 2017).
Clement, Jennifer, *Widow Basquiat: A Memoir* (Canongate, 2014).
Lurie, John, The History of Bones: *A Memoir* (Random House, 2021).

卡拉瓦喬
Caravaggio
Graham-Dixon, Andrew, Caravaggio: *A Life Sacred and Profane* (Allen Lane, 2010).
Hinks, R.P., *Michelangelo Merisi da Caravaggio: His Life, His Legend, His Works* (Faber, 1953).
Langdon, Helen, *Caravaggio: A Life* (Chatto and Windus, 1998).
Robb, Peter, *M* (Bloomsbury, 2000).
Sciberras, Keith, and David Stone, *Caravaggio: Art, Knighthood, and Malta* (Midsea Books, 2006).
Zuffi, Stefano, *Caravaggio: Masters of Art* (Prestel, 2012).

瑪麗·卡薩特
Mary Cassatt
Curie, Pierre, and Nancy Mowll Mathews, eds, *Mary Cassatt: An American Impressionist in Paris* (Yale University Press, 2018).
Garb, Tamar, *Women Impressionists* (Phaidon, 1986).
Lucie-Smith, Edward, *Impressionist Women* (Weidenfeld and Nicolson, 1989).
Mathews, Nancy Mowll, *Mary Cassatt* (Abrams, in association with the National Museum of American Art, Smithsonian Institution, 1987).
Pollock, Griselda, *Mary Cassatt: Painter of Modern Women* (Thames and Hudson, 1998).

保羅·塞尚
Paul Cézanne
Andersen, Wayne, The Youth of Cézanne and Zola: *Notoriety at Its Source: Art and Literature in Paris* (Éditions Fabriart, 2003).
Athanassoglou-Kallmyer, Nina Maria, *Cézanne and Provence: The Painter in His Culture* (University of Chicago Press, 2003).

Conisbee, Philip and Denis Coutagne, Cézanne in *Provence* (Yale University Press, 2006).
Danchev, Alex, *Cezanne: A Life* (Profile Books, 2012).
Hanson, Lawrence, *Mountain of Victory: A Biography of Paul Cézanne* (Secker and Warburg, 1960).
Mack, Gerstle, *Paul Cézanne* (Jonathan Cape, 1935).
Perruchot, Henri, *Cézanne* (Perpetua Books, 1961).

薩爾瓦多·達利
Salvador Dalí
Dalí in New York, film, directed by Jack Bond (1965).
Dalí, Salvador, *The Secret Life of Salvador Dalí*, trans. Haakon M. Chevalier (Vision, 1976).
Etherington-Smith, Meredith, *Dalí: A Biography* (Sinclair-Stevenson, 1992).
Gibson, Ian, *The Shameful Life of Salvador Dalí* (Faber, 1997).

馬塞爾·杜象
Marcel Duchamp
Brandon, Ruth, *Spellbound by Marcel: Duchamp, Love, and Art* (Pegasus Books, 2022).
Fiala, Vlastimil, *The Chess Biography of Marcel Duchamp* (Moravian Chess, 2002).
Kuenzli, Rudolf E., and Francis M. Naumann, *Marcel Duchamp: Artist of the Century* (MIT Press, 1990).
Naumann, Francis M., Bradley Bailey and Jennifer Shahade, *Marcel Duchamp: The Art of Chess* (Readymade Press, 2009).
Tomkins, Calvin, *Duchamp: A Biography* (Chatto and Windus, 1997).

阿爾布雷希特·杜勒
Albrecht Dürer
Ashcroft, Jeffrey, *Albrecht Dürer: A Documentary Biography* (Yale University Press, 2017).
Conway, William Martin, *Albrecht Dürer: His Life and a Selection of His Works/with Explanatory Comments on the Various Plates by Dr Friedrich Nüchter*, trans. Lucy D. Williams (Ernst Frommann and Sohn, 1928).
Dürer, Albrecht, *Records of Journeys to Venice and the Low Countries*, ed. Roger Fry, trans. Rudolf Tombo (Merrymount Press, 1913).
Hoare, Philip, *Albert and the Whale* (Fourth Estate, 2021).
Wolf, Norbert, *Albrecht Dürer* (Prestel, London, 2019).

海倫·佛蘭肯瑟勒
Helen Frankenthaler
Gabriel, Mary, Ninth Street Women: Lee Krasner, *Elaine de Kooning, Grace Hartigan, Joan Mitchell, and Helen Frankenthaler: Five Painters and the Movement That Changed Modern Art* (Little,

Brown, 2018).

Nemerov, Alexander, Fierce Poise: Helen Frankenthaler and 1950s New York (Penguin Books, 2021).

Rose, Barbara, Frankenthaler (Harry N. Abrams, 1971).

Wilson, Reuel K., To the Life of the Silver Harbor: Edmund Wilson and Mary McCarthy on Cape Cod (University Press of New England, 2008).

卡斯巴・大衛・弗雷德里希
Caspar David Friedrich

Asvarishch, Boris, Vincent Boele and Femke Foppema, Caspar David Friedrich and the German Romantic Landscape (Lund Humphries, 2008).

Borsch-Supan, Helmut, Caspar David Friedrich (Thames and Hudson, 1974).

Grave, Johannes, Caspar David Friedrich (Prestel, 2012).

Hofmann, Werner, Caspar David Friedrich (Thames and Hudson, 2000).

Koerner, Joseph Leo, Caspar David Friedrich and the Subject of Landscape (Reaktion Books, 1990).

大衛・霍克尼
David Hockney

Cusset, Catherine, David Hockney: A Life, trans. Teresa Lavender Fagan (Arcadia, 2020).

Starr, Kevin, and David L. Ulin, Los Angeles: Portrait of a City, ed. Jim Heimann (Taschen, 2009).

Sykes, Christopher Simon, Hockney: The Biography (Century, 2011).

Webb, Peter, Portrait of David Hockney (Chatto and Windus, 1988).

葛飾北齋
Katsushika Hokusai

Bouquillard, Jocelyn, Hokusai's Mount Fuji: The Complete Views in Color, trans. Mark Getlein (Abrams, 2007).

Calza, Gian Carlo, Hokusai (Phaidon, 2003).

Guth, Christine M.E., Hokusai's Great Wave: Biography of a Global Icon (University of Hawai´i Press, 2015).

Narazaki, Muneshige, Hokusai: The Thirty-six Views of Mt. Fuji, trans. John Bester (Kodansha International, 1968).

朵貝・楊笙
Tove Jansson

Jansson, Tove, Sculptor's Daughter: A Childhood Memoir, trans. Kingsley Hart (Sort of Books, 2013).

Jansson, Tove, and Tuulikki Pietila, Notes from an Island, trans. Thomas Teal (Sort of Books, 2021).

Karjalainen, Tuula, Tove Jansson: Work and Love (Particular Books, 2014).

Westin, Boel, Tove Jansson: Life, Art, Words: The Authorised Biography (Sort of Books, 2014).

芙烈達・卡蘿與迪亞哥・里維拉
Frida Kahlo and Diego Rivera

Alcántara, Isabel, and Sandra Egnolff, Frida Kahlo and Diego Rivera (Prestel, 1999).

Arteaga, Agustín, ed., México 1900–1950: Diego Rivera, Frida Kahlo, José Clemente Orozco and the Avant-Garde (Dallas Museum of Art, 2017).

Brand, Michael, et al., Frida Kahlo, Diego Rivera and Twentieth-Century Mexican Art: The Jacques and Natasha Gelman Collection (Museum of Contemporary Art, 2000).

Herrera, Hayden, Frida: A Biography of Frida Kahlo (Harper and Row, 1983).

Richmond, Robin, Frida Kahlo in Mexico (Pomegranate Artbooks, 1994).

Schaefer, Claudia, Frida Kahlo: A Biography (Greenwood/Harcourt Educational, 2009).

瓦西里・康定斯基
Wassily Kandinsky

Lindsay, Kenneth C., and Peter Vergo, eds, Kandinsky: Complete Writings on Art (De Capo, 1994).

Le Targat, François, Kandinsky, (Rizzoli, 1987).

Sers, Philippe, Kandinsky: The Elements of Art, trans. Jonathan P. Eburne (Thames and Hudson, 2016).

Turchin, Valery, Kandinsky in Russia: Biographical Studies, Iconological Digressions, Documents (The Society of Admirers of the Art of Wassily Kandinsky, 2005).

Weiss, Peg, Kandinsky and Old Russia: The Artist as Ethnographer and Shaman (Yale University Press, 1995).

亞歷山大・克爾林斯
Alexander Keirincx

Brotton, Jerry, The Sale of the Late King's Goods: Charles I and His Art Collection (Pan Macmillan, 2007).

Shawe-Taylor, Desmond, and Per Rumberg, eds, Charles I: King and Collector (Royal Academy of Arts, 2018).

Townsend, Richard P., 'Alexander Keirincx's Royal Commission of 1639–1640', in Juliette Roding et al., Dutch and Flemish Artists in Britain 1550–1800 (Primavera Press, 2003).

保羅・克利
Paul Klee

Baumgartner, Michael, et al., The Journey to Tunisia, 1914: Paul Klee, August Macke, Louis Moilliet (Hatje Cantz, 2014).

Benjamin, Roger, and Cristina Ashjian, Kandinsky

and Klee in Tunisia (University of California Press, 2015).

Haxthausen, Charles Werner, *Paul Klee: The Formative Years* (Garland, 1981).

Klee, Paul, 'Diary of a Trip to Tunisia', in August Macke, *Tunisian Watercolors and Drawings: With Writings by August Macke, Günter Busch, Walter Holzhausen and Paul Klee* (Harry N. Abrams, 1959).

Wigal, Donald, *Paul Klee* (1879–1940) (Parkstone International, 2011).

古斯塔夫・克林姆
Gustav Klimt

Dobai, Johannes, *Gustav Klimt: Landscapes*, trans. Ewald Osers (Weidenfeld and Nicolson, 1988).

Huemer, Christian, and Stephan Koja, *Gustav Klimt: Landscapes* (Prestel, 2002).

Rogoyska, Jane, and Patrick Bade, *Gustav Klimt* (Parkstone Press International, 2011).

Weidinger, Alfred, ed., *Gustav Klimt* (Prestel, 2007).

Whitford, Frank, *Klimt* (Thames and Hudson, 1990).

奧斯卡・科克西卡
Oskar Kokoschka

Bultmann, Bernard, *Oskar Kokoschka*, trans. Michael Bullock (Thames and Hudson, 1961).

Calvocoressi, Richard, *Oskar Kokoschka* (Tate Gallery, 1986).

Schmalenbach, Fritz, *Oskar Kokoschka*, trans. Violet M. Macdonald (Allen and Unwin, 1968).

Schröder, Klaus Albrecht, et al., eds, *Oskar Kokoschka*, trans. David Britt (Prestel, 1991).

亨利・馬諦斯
Henri Matisse

Cowart, Jack, et al., *Matisse in Morocco: The Paintings and Drawings, 1912–1913* (Thames and Hudson, 1990).

Essers, Volkmar, *Henri Matisse, 1869–1954: Master of Colour* (Taschen, 2012).

Spurling, Hilary, *Matisse the Master: A Life of Henri Matisse: Conquest of Colour, 1909–1954* (Hamish Hamilton, 2005).

Stevens, Mary Anne, ed., *The Orientalists: Delacroix to Matisse: European Painters in North Africa and the Near East* (Royal Academy of Arts, in association with Weidenfeld and Nicolson, 1984).

克洛德・莫內
Claude Monet

Assouline, Pierre, *Discovering Impressionism: The Life and Times of Paul Durand-Ruel* (Vendome Press, 2004).

Bowness, Alan, and Anthea Callen, *The Impressionists in London* (The Arts Council of Great Britain, 1973).

Cogniat, Raymond, *Monet and His World* (Thames and Hudson, 1966).

Corbeau-Parsons, Caroline, ed., *Impressionists in London: French Artists in Exile, 1870–1904*, (Tate Publishing, 2017).

Seiberling, Grace, Monet in London (University of Washington, 1988).

貝絲・莫莉索
Berthe Morisot

Garb, Tamar, *Women Impressionists* (Phaidon, 1986).

Higonnet, *Anne, Berthe Morisot: A Biography* (Collins, 1990).

Lucie-Smith, Edward, *Impressionist Women* (Weidenfeld and Nicolson, 1989).

愛德華・孟克
Edvard Munch

Bischoff, Ulrich, *Munch* (Thames and Hudson, 2019).

Bjerke, Øivind Storm, *Edvard Munch, Harald Sohlberg: Landscapes of the Mind*, trans. Francesca M. Nichols and Pat Shaw (National Academy of Design, 1995).

Hulse, Michael, *Edvard Munch* (Taschen, 1992).

Müller-Westermann, Iris, *Munch by Himself* (Royal Academy of Arts, 2005).

Ustvedt, Øystein, *Edvard Munch: An Inner Life*, trans. Alison McCullough (Thames and Hudson, 2020).

Vaizey, Marina, and Edward Lucie-Smith, *Edvard Munch: Life – Love – Death* (Cv Publications, 2012).

Wright, Barnaby, ed., *Edvard Munch; Masterpieces from Bergen* (Courtauld/Paul Holberton Publishing, 2022).

野口勇
Isamu Noguchi

Ashton, Dore, *Noguchi East and West* (Knopf, 1992).

Herrera, Hayden, *Listening to Stone: The Art and Life of Isamu Noguchi* (Thames and Hudson, 2015).

Hunter, Sam, *Isamu Noguchi* (Thames and Hudson, 1979).

瑪麗安・諾斯
Marianne North

North, Marianne, *A Vision of Eden: The Life and Work of Marianne North*, Graham Bateman ed., (The Royal Botanic Gardens, Kew, in association with Webb & Bower, 1980).

喬治亞・歐姬芙
Georgia O'Keeffe

Bry Doris, and Nicholas Callaway, eds, *Georgia O'Keeffe: In the West* (Knopf, 1986).

Castro, Jan Garden, *The Art and Life of Georgia*

O'Keeffe (Crown, 1985).

Corn, Wanda M., *Georgia O'Keeffe: Living Modern* (Prestel, in association with Brooklyn Museum, 2017).

Drohojowska-Philp, Hunter, *Full Bloom: The Art and Life of Georgia O'Keeffe* (W.W. Norton, 2004).

Lynes, Barabar Buhler, et al., *Georgia O'Keeffe and New Mexico: A Sense of Place* (Princeton University Press, 2004).

Roxana, Robinson, *Georgia O'Keeffe: A Life* (Bloomsbury, 2016).

Rubin, Susan Goldman, *Wideness and Wonder: The Life and Art of Georgia O'Keeffe* (Chronicle, 2010).

巴布羅·畢卡索
Pablo Picasso

Andral, Jean-Louis, et al., eds, *M. Pablo's Holidays: Picasso in Antibes Juan-les-Pins 1920–1946* (Éditions Hazan, in association with Musée Picasso, 2018).

Anon., *Picasso in Provence: Catalogue of an Exhibition of Works, 1946–48*, with illustrations, (The Arts Council, 1950).

Richardson, John, Picasso: *The Mediterranean Years (1945–1962)* (Rizzoli, in association with Gagosian Gallery, 2010).

Richardson, John, *The Sorcerer's Apprentice: Picasso, Provence and Douglas Cooper* (Jonathan Cape, 1999).

Widmaier Picasso, Olivier, *Picasso: An Intimate Portrait*, trans. Mark Harvey (Tate Publishing, 2018).

約翰·辛格·薩金特
John Singer Sargent

Adelson, W., and E. Oustinoff, 'John Singer Sargent's Venice: On the Canals', in T*he Magazine Antiques* (November 2006), 134–137.

Adelson, Warren, et al., *Sargent's Venice* (Yale University Press, 2006).

James, Henry, *Italian Hours* (Penguin, 1995).

Mount, Charles Merrill, *John Singer Sargent: A Biography* (Cresset Press, 1957).

Olson, Stanley, *John Singer Sargent: His Portrait* (Macmillan, 1986).

Ormond, Richard, and Elaine Kilmurry, *Sargent: The Watercolours* (Giles, in association with Dulwich Picture Gallery, 2017).

Robertson, Bruce, ed., *Sargent and Italy* (Princeton University Press, in association with Los Angeles County Museum of Art, 2003).

華金·索羅亞·巴斯蒂達
Joaquín Sorolla y Bastida

Anderson, Ruth Matilda, *Costumes Painted by Sorolla in His Provinces of Spain* (Hispanic Society of America, 1957).

Anon., Provinces of Spain, *by Joaquín Sorolla y Bastida* (Hispanic Society of America, 1959).

Faerna, José María, *Joaquín Sorolla, trans.* Richard Rees (Ediciones Polígrafa, 2006).

Garín Llombart, Felipe V., and Facundo Tomàs Ferré, *Sorolla: Vision of Spain* (Fundacion Bancaja, 2007).

Peel, Edmund, *The Painter Joaquin Sorolla y Bastida* (Sotheby's Publications, 1989).

Pons-Sorolla, Blanca, *Joaquín Sorolla*, ed. Edmund Peel, trans. Rice Everett (Philip Wilson, 2005).

J·M·W·透納
J.M.W. Turner

Hamilton, James, Turner: *A Life* (Sceptre, 2014).

Moyle, Franny, *Turner: The Extraordinary Life and Momentous Times of J.M.W. Turner* (Viking, 2016).

Russell, John, and Andrew Wilton, *Turner in Switzerland*, ed. Walter Amstutz (De Clivo Press).

Wilton, Andrew, *Turner Abroad: France, Italy, Germany, Switzerland* (British Museum Publications, 1982).

Wilton, Andrew, *Turner in His Time* (Thames and Hudson, 1987).

文森·梵谷
Vincent van Gogh

Ash, Russell, *Van Gogh's Provence* (Pavilion, 1992).

Bailey, Martin, ed., *The Illustrated Provence Letters of Van Gogh* (Batsford, 2021).

Bailey, Martin, *Studio of the South: Van Gogh in Provence* (Frances Lincoln, 2021).

Leymarie, Jean, *Van Gogh: Arles, Saint-Rémy* (Methuen, 1956).

Nemeczek, Alfred, *Van Gogh in Arles* (Prestel, 1999).

Walker, John Albert, *In Search of Vincent van Gogh's Motifs in Provence* (Camden Libraries, 1969).

Welsh-Ovcharov, Bogomila, *Van Gogh in Provence and Auvers* (Hugh Lauter Levin Associates, 1999).

索引

圖片出處

2 Ed-Ni-Photo/Getty Images; 8 Andrew Pinder; 9 Eva Blue/Unsplash; 13 doom.ko/Shutterstock; 15 Gimas/Shutterstock; 16–17 Micaela Parente/Unsplash; 18 Louis Paulin/Unsplash; 19 Andrew Pinder; 22 Artefact/Alamy Stock Photo; 24–5 Guillaume Meurice/Unsplash; 27 Andrew Pinder; 28–9 Sebastien Jermer/Unsplash; 30 API/Gamma-Rapho/Getty Images; 31 Universal History Archive/Universal Images Group/Getty Images; 32–3 Elisa Schmidt/Unsplash; 34 Natata/Shutterstock; 35 Heather Shevlin/Unsplash; 39 Bettmann/Getty Images; 40 Ben Coles/Unsplash; 42 Natata/Shutterstock; 44–5 © Boltin Picture Library/DACS, London 2023/Bridgeman Images; 46–7 sharptoyou/Shutterstock; 49 Chris Howey/Shutterstock; 50 T.W. van Urk/Shutterstock; 51 Natata/Shutterstock; 55 above Bridgeman Images; 55 below Picturenow/Universal Images Group/Getty Images; 56 Hilbert Simonse/Unsplash; 58 Andrew Pinder; 59 Dawn L. Adams/Shutterstock; 62 Peter R. Lucas/Frederic Lewis/Archive Photos/Getty Images; 64 Andrew Pinder; 66–7 incamerastock/Alamy Stock Photo; 69 Birger Strahl/Unsplash; 70 Joel Muniz/Unsplash; 71 Andrew Pinder; 74–5 John Forson/Unsplash; 76 Corbis Historical/Getty Images; 78 Andrew Pinder; 79 Ifan Nuriyana/Unsplash; 82 Pictures From History/Universal Images Group/Getty Images; 83 Krishna Wu/Shutterstock; 85 Andrew Pinder; 86–7 Maris Grunskis/Shutterstock; 88 TT News Agency/Alamy Stock Photo; 90 Andrew Pinder; 92–3 Raul Varela/Unsplash; 94 posztos/Shutterstock; 95 Bettman/Getty Images; 97 Natata/Shutterstock; 98–9 Shujaa_777/Shutterstock; 100 Osiev/Shutterstock; 101 Bridgeman Images; 104 © The Hepworth Wakefield/Bridgeman Images; 105 Jasmine Wang/Alamy Stock Photo; 106 wanderluster/Alamy Stock Photo; 108 Andrew Pinder; 110–11 Noelle Guirola/Unsplash; 112 Heritage Image Partnership Ltd/Alamy Stock Photo; 113 Album/Alamy Stock Photo; 114–15 amnat30/Shutterstock; 117 Andrew Pinder; 118–19 Leon Rohrwild/Unsplash; 120 mauritius images GmbH/Alamy Stock Photo; 121 Imagno/Getty Images; 122 Leemage/Corbis/Getty Images; 124 Andrew Pinder; 125 Rolf E. Staerk/Shutterstock; 128–9 © The Courtauld/DACS, London 2023/Bridgeman Images; 130 Andres Giusto/Unsplash; 131 Natata/Shutterstock; 135 agefotostock/Alamy Stock Photo; 136 Natata/Shutterstock; 137 Roman Fox/Unsplash; 140–1 Philadelphia Museum of Art, Pennsylvania, PA, USA/Purchased with the W.P. Wilstach Fund, 1899/Bridgeman Images; 142–3 AR Pictures/Shutterstock; 144 Benoit Deschasaux/Unsplash; 145 Andrew Pinder; 148–9 Everett Collection/Shutterstock; 151 Andrew Pinder; 152–3 A. Film/Shutterstock; 154 incamerastock/Alamy Stock Photo; 156 Andrew Pinder; 157 Jeroen van Nierop/Unsplash; 158–9 Olga Subach/Unsplash; 163 above Richard Harrington/Three Lions/Getty Images; 163 below Bule Sky Studio/Shutterstock; 164 Granger/Bridgeman Images; 166–7 Boudhayan Bardhan/Unsplash; 168 Sumat Gupta/Unsplash; 169 © British Library Board. All Rights Reserved/Bridgeman Images; 170 James Orndorf/Shutterstock; 171 Andrew Pinder; 174 Todd Webb/Getty Images; 175 DACS, London 2023/Bridgeman Images; 176 Doomko/Alamy Stock Vector; 177 Caroline Minor Christensen/Unsplash; 180–1 Anthony Salerno/Unsplash; 182 © Succession Picasso/DACS, London 2023/Bridgeman Images; 184 Andrew Pinder; 186–7 Henrique Ferreira/Unsplash; 188–9 Barney Burstein/Corbis/VCG/Getty Images; 190 Shuishi Pan/Unsplash; 191 Andrew Pinder; 194–5 Jorge Fernandez Salas/Unsplash; 196 Artefact/Alamy Stock Photo; 197 Sorolla Museum; 198 World History Archive/Alamy Stock Photo; 200 SABPICS/Shutterstock; 202–3 © Christie's Images/Bridgeman Images; 204–5 Roman Babakin/Shutterstock; 207 Natata/Shutterstock; 208 Patrick Boucher/Unsplash; 209 Heritage Image Partnership Ltd/Alamy Stock Photo; 210–11 Universal History Archive/Universal Images Group/Getty Images.

作者致謝

　　感謝薩拉・安瓦里（Zara Anvari）委託我撰寫這本書，感謝克萊爾・丘利（Clare Churly）辛勤編輯書稿並完成許多其他工作，感謝安德魯・羅夫（Andrew Roff）及麥可・布魯恩斯特羅（Michael Brunstrom）對本書內容及定稿提供進一步的編輯意見。如果沒有漢娜・瑙頓（Hannah Naughton）繪製的地圖與封面，這本書就沒有資格稱為一本地圖集。感謝安德魯・品得（Andrew Pinder）的精采插圖。

　　還要感謝白獅出版（White Lion）以及奧倫出版（Aurum）的理查・格林（Richard Green）、潔西卡・艾克斯（Jessica Axe）等所有人，感謝他們為本書及之前的地圖集所做的努力，尤其是負責宣傳的美樂蒂・歐度山雅（Melody Odusanya）。

　　感謝以下圖書館的工作人員與圖書管理員：位於聖潘克拉斯區的大英圖書館（The British Library）、位於聖詹姆士區的倫敦圖書館（The London Library）、哈克尼倫敦自治市圖書館的斯托克紐因頓分館（Hackney Libraries, Stoke Newington branch）。

　　此外，我還要感謝朋友們（無論古今，無論存歿）、大西洋兩岸的親戚與家人，以及我聰明美麗的妻子艾蜜莉・比克（Emily Bick），還有我們的貓，希爾達（Hilda）。在此紀念吉特（Kit），來自貓族的沙發破壞者暨校樣撕咬者。

Mirror 043

以藝術家之眼看世界：
激發靈感的三十場旅行
The Artist's Journey :
The Travels That Inspired the Artistic Greats

國家圖書館出版品預行編目 (CIP) 資料

以藝術家之眼看世界：激發靈感的三十場旅行 / 崔維斯 . 艾伯洛 (Travis Elborough)
著；杜蘊慈譯 . -- 初版 . -- 臺北市：天培文化有限公司 , 2024.04
　面；　公分 . -- (Mirror ; 43)
譯自：The artist's journey : the travels that inspired the artistic greats.
ISBN 978-626-7276-45-7(平裝)

1.CST: 藝術家 2.CST: 世界傳記

909.9　　　113002581

作　　　者 —— 崔維斯・艾伯洛（Travis Elborough）
譯　　　者 —— 杜蘊慈
責任編輯 —— 莊琬華
發 行 人 —— 蔡澤松
出　　　版 —— 天培文化有限公司
　　　　　　台北市 105 八德路 3 段 12 巷 57 弄 40 號
　　　　　　電話／ 02-25776564・傳真／ 02-25789205
　　　　　　郵政劃撥／ 19382439
九歌文學網　www.chiuko.com.tw
印　　　刷 —— 晨 捷 印 製 股 份 有 限 公 司
法律顧問 —— 龍躍天律師 ・ 蕭雄淋律師 ・ 董安丹律師
發　　　行 —— 九歌出版社有限公司
　　　　　　台北市 105 八德路 3 段 12 巷 57 弄 40 號
　　　　　　電話／ 02-25776564・傳真／ 02-25789205
初　　　版 —— 2024 年 4 月
定　　　價 —— 450 元
書　　　號 —— 0305043
Ｉ Ｓ Ｂ Ｎ —— 978-626 7276-45-7
　　　　　　9786267276433（ PDF ）
　　　　　　9786267276440（ EPUB ）